Cultus Music

聽音樂家
在郵票裡說故事

王華南 著

高談文化音樂館

國家圖書館出版品預行編目資料

聽音樂家在郵票裡說故事／王華南 著 —台北市：
高談文化，2005〔民94〕
　　面； 公分 — （音樂館）
　　ISBN 986-7101-01-4 （平裝）
　　1.音樂家 2.郵票

910.99　　　　　　　　　　　　　　94023386

聽音樂家在郵票裡說故事

作　者：王華南
發行人：賴任辰
總編輯：許麗雯
主　編：劉綺文
責　編：李依蓉
美　編：陳玉芳
企　劃：謝孃瑩
發　行：楊伯江
出　版：高談文化事業有限公司
地　址：台北市信義路六段76巷2弄24號1樓
電　話：（02）2726-0677
傳　真：（02）2759-4681
http://www.cultuspeak.com.tw
E-Mail：cultuspeak@cultuspeak.com.tw
郵撥帳號：19884182 高咏文化行銷事業有限公司
印刷：卡樂彩色印刷公司（02）2883-4213
圖書總經銷：凌域國際股份有限公司
　　　　　電話：(02)2298-3838
　　　　　傳真：(02)2298-1498
行政院新聞局出版事業登記證局版臺省業字第890號
Copyright © 2005 CULTUSPEAK PUBLISHING CO., LTD.-
All Rights Reserved. 著作權所有 · 翻印必究
本書文字非經同意，不得轉載或公開播放
獨家版權©2005高談文化事業有限公司
2005年12月出版
定價：新台幣320元整

出版序

兼具視覺與心靈的豐富饗宴，
不容小覷的精采音樂知識收藏！

　　小小的一張郵票，究竟能為人們帶來多大的心靈滿足、快樂與財富？這個問題除了作者——王華南先生——之外，恐怕沒有人能說得清楚。

　　19世紀當郵票問世時，只是一種「預付郵資」的工具而已，但隨著時代的變遷，郵票的附加意義增加了，圖案的主題也變得複雜，發行郵票的「紀念意義」大過原來「預付郵資」的目的。而且隨著印刷技術的日益精進，郵票的設計與印刷質感也愈來愈精緻、美麗。在這本書的規劃與製作過程裡，我們每每在一張張漂亮的郵票中，一再地驚呼、讚嘆不已。

　　《聽音樂家在郵票裡說故事》這本書，接續《郵票裡的秘密花園》的出版理念，將王華南先生近四十年來難以盡數的珍貴收藏予以分類，精挑細選出八百多張跟音樂家有關的紀念郵票，上場演出的音樂家超過八十位，區域遍及歐美各國，時空則跨越了漫長的四百年。除了每張郵票都擁有亮麗、獨特的圖案設計之外，許多樂迷們很少有機會謀面的音樂家肖像，都一一登場現身。幾乎每一張郵票的誕生，都各自擁有或代表著一個特殊事件的發生，如：音樂家的紀念日、為某一齣歌劇的隆重上演、為某位音樂家所舉行的音樂會……等等，藉著本書的出版，百年前的一場音樂盛會、音樂家鮮活靈動的創作姿態、奇情異想的音樂創作語言、鮮為人知的生活癖好，又重新因為一張小小的郵票而復活。

　　王華南先生為了集郵的目的，更為了深入探索每一張（或每一套）郵票

背後的動人故事，努力學習並精通多國語言，直接閱讀、挖掘其中的歷史價值與時代意義，這種毅力與耐力，著實令人敬佩。本書除了與讀者分享他在收藏音樂家郵票的「集郵」經驗外，作者更對每一位音樂家的創作故事，以及當時發行該款郵票的背景與相關音樂常識，作了精闢、生動的介紹。本書所特別精選的八百多張關於音樂家的珍貴郵票收藏，僅佔王華南先生珍貴收藏的千分之一不到，但仍是音樂出版中最精彩豐富的視覺饗宴。

郵票的世界，就像是一座花團錦簇的祕密花園，等著讀者用心探索。在欣賞品味這些珍藏郵票時，必定能同時感受作者精神生活的富足與豐富的學識涵養。現在，就讓我們鄭重的邀請您，一同進入郵票珍藏的另一個「真善美」的新世界。

高談文化總編輯
許麗雯

自序

出書緣由

2005年2月底在台北世貿展覽館的國際書展上，筆者因緣際會走到高談文化的攤位，看見一套三冊的《你不可不知道的音樂大師及其名作》，覺得內容及編輯還不錯，可惜書中附圖皆為黑白，進一步向許社長詢問其中原因，許社長告知筆者：「彩色圖片不易取得，並且牽涉到引用版權的問題。」筆者想到自己收集三十多年的音樂專題郵票，或許是一個出書的素材，許社長覺得頗有創意，於是交換名片，就此促成了《郵票中的祕密花園》的付梓。

當時原本把主題鎖定在「音樂家故事」上，但為了配合2005年8月19日至24日在台北世貿舉行的第18屆亞洲國際郵展，決定第一本郵票專書的選材概括至藝術與科技類，以豐富、多元的郵票種類為主，以期達到最大的吸睛效果。由於筆者受到美東台灣同鄉會舉辦的夏令會邀請，必須在6月底前往紐約，所以筆者趕在出發前交齊稿件，而那些「藝術與科技類郵票」也以「郵票中的祕密花園」之名趕在亞洲國際郵展開幕的前三天順利出版。其間筆者借一位集郵用品商朋友的攤位展售，獲得不錯的迴響。

郵展後，筆者開始積極動筆原先構思的「音樂家故事」，而為了讓讀者接收到更準確的資訊，交稿前特地花了不少時間進行資料的比對考證，也因此讓原本預定的完稿時間，硬是延後了一週。

與音樂郵票的結緣經過

　　先慈於日據時代彰化高女及師範科畢業，曾任國民學校音樂老師。先父於昭和三年東京商科大學（現名一橋大學）畢業，對音樂十分喜好，八十年前已購置留聲機聽日本歌謠、古典音樂唱片，先慈、先父經常在用完晚餐後教兄姊和筆者唱日本歌謠，度過全家最歡樂的半小時時光。先慈有感於二姊聲質佳，決定栽培二姊學音樂，二姊考上師範大學音樂系不久，即購買日本原裝河合牌鋼琴（1961年當時價值四萬元，小學教師月薪約一千多元）供二姊練習。二姊任教士林中學兩年後，申請獎學金赴美國攻讀音樂教育碩士。

　　筆者就讀日新國小時曾為合唱團員，自大學一年級起成為台北市中山基督長老教會聖歌隊員，直到三十多歲擔任銀行主管為止。

　　二姊就讀師範大學音樂系時，曾訂閱功學社出版的功學月刊，其中的連載單元「音樂史話」介紹音樂家郵票，二姊因知筆者喜歡集郵，便提出收集音樂家郵票的建議。當時二姊兼職鋼琴家教，每個月的收入是小學老師月薪的兩倍，所以總會資助筆者購買郵票的費用，待得手新貨後也會先給她欣賞一番。考上大學後，隨著英文程度提升，家兄和二姊三不五時會從美國寄些集郵和音樂的相關書刊供筆者參考。十多年前在銀行升到較高階職務，手頭也比較寬裕，方有能力進軍美國、加拿大、英國、德國郵品拍賣會，標得較珍罕的郵品以及眾多豪華的音樂專題郵集（topical collection）。

本書編排特色：依音樂家所屬語系分為十一章

　　在此先扼要介紹歐洲主要語系分布：
　　日耳曼語系（德語、挪威語等）主要分布於中歐及北歐；
　　斯拉夫語系（捷克語、波蘭語、俄語等）主要分布於東歐；
　　拉丁語系（羅馬尼亞語、義大利語、法語等）主要分布於南歐及西歐；

至於匈牙利語和芬蘭語則同屬於源自烏拉爾山脈（The Ural Mountains）語系。

筆者認為以語系來分類，將同一語系的音樂家按出生年份排序做連貫性介紹，可使讀者便於掌握「一氣呵成」及「薪傳」的整體性了解（如貝多芬曾向海頓拜師，布魯克納是華格納的仰慕者）。因此筆者將本書以音樂家所使用的語系分為十章，加上最後一章「美國的音樂家」，共十一章。

第一章介紹日耳曼語系的音樂家。德國與奧地利曾經同屬於神聖羅馬帝國，都使用日耳曼語，本語系產生世界最多、也最偉大的音樂家，如並稱「三B」的巴哈、貝多芬、布拉姆斯。

因為世界最著名的歌曲《平安夜 聖誕夜》作曲者葛魯伯、作詞者莫爾神父皆為奧地利人，所以緊接著列於第二章介紹。

第三、四、五章則分別介紹最鄰近日耳曼語系地區的東歐三國：匈牙利、捷克、波蘭，最具代表性的音樂家。這些地區的音樂家直接或間接地受到日耳曼語系音樂家的影響。

第六章至第十一章，分別以北歐挪威和芬蘭、俄國、義大利、法國、羅馬尼亞及美國的代表性音樂家為主要內容。

附圖以音樂家主題郵票為主，並搭配相關專題郵票

1. 如聖誕節的著名詩歌《傾聽天使在吟唱》（Hark! The Herald Angels Sing!），是引用孟德爾頌在1840年為紀念德國古騰堡（Johann Gutenburg）發明印刷術400周年所作的清唱劇《藝術家之慶典頌》而來，所以在「孟德爾頌」項目下，介紹各國發行的「傾聽天使在吟唱」專題郵票。

2. 這些音樂家中，不少是著名的歌劇作曲家，如華格納、羅西尼、威爾

第等，在介紹這些大師的歌劇專題郵票時，受限於篇幅，無法詳述冗長、曲折的劇情，所以只能摘要簡介歌劇中的菁華劇情，此為筆者最為費心勞神之處。

3. 大多數的音樂家專題郵票以肖像為主，為了提高讀者的閱讀興趣，也會另外搭配延伸出來的相關專題郵票，如捷克的作曲家德弗札克喜歡看鐵路機關車（即俗稱之火車頭），便附帶介紹捷克發行的鐵路機關車專題郵票。

目前有關市面上的音樂家相關書籍，其中插圖、附圖大多是黑白圖片，本書以原色郵票做為插圖，相信可以滿足不少樂迷的求知慾和視覺感官，進一步欣賞郵票圖案設計與印刷之精美。如果欣賞之餘勾起您的收集慾，請和筆者連絡，筆者將助您實現擁有音樂家專題郵票的美夢、享受集郵的樂趣。對於諸位讀者的支持與鼓勵，筆者在此致上無限敬意與謝意。

王華南

2005年11月13日

作者集郵經歷

兩屆國立台灣大學集郵筆友社社長。
多次參加各地方性郵展，以及受邀於台北市交通博物館、郵政博物館展出各類專題性郵集，郵政總局舉辦之集郵研習營專題講師。
現於《國語週刊》、《國語青少年月刊》、《東方郵報》撰寫郵票專欄。

得獎紀錄

第一屆大專青年郵展第二名
1995年全國郵展榮獲鍍金牌獎、專題郵集特別獎
1996年郵政百周年高雄國際郵展榮獲鍍金牌獎
加拿大（世界級）國際郵展CAPEX'96榮獲銀銅牌獎

目錄

第一章 日耳曼語系的音樂家

第二章　《平安夜，聖誕夜》創作者

第三章　匈牙利的音樂家

第四章　捷克的音樂家

第九章　法國的音樂家

第一章
目耳曼語系的音樂家

第一章
日耳曼語系的音樂家

德國

1. 德國音樂之父─許慈（Heinrich Schütz 1585-1672）

　　被公認爲在巴哈之前最偉大的德國作曲家，1585年10月8日出生於德勒斯登，正好比巴哈早了一百年誕生，1672年11月6日逝世。1599年在卡塞爾（Kassel）任合唱指揮，1608年在馬爾堡大學讀法律，1609年被送到威尼斯學音樂，第一部成名之作是1611年出版的五聲部義大利牧歌（madrigale，原爲一種草原情歌）。1617年擔任在德勒斯登的薩克森（SACHSEN）選侯的宮廷樂長。1628年重返威尼斯，拜蒙地威爾第（Claudio Monteverdi）爲師。爲避宗教所引起三十年戰爭（因基督教新教徒與天主教徒發生爭執而引起，自1618年至1648年以德國爲戰場）之亂，1633～1635年前往丹麥出任哥本哈根宮廷樂長。

　　1627年，在薩克森選侯女兒蘇菲亞（Sophie）公主的結婚慶典上，演出了他的第一部德國歌劇《大夫內》（Dafne），他的作品幾乎都是根據宗教性歌詞譜寫或是無樂器伴奏的清唱曲，最大成就是將義大利單旋律作曲家的新風格引入德國音樂，而又能保持德國特色，作品的性質還包含神劇、基督受難曲、清唱劇、經文歌等宗教性歌曲，影響後起的巴哈和韓德爾所作的聖樂曲風格，如巴哈的馬太受難曲、韓德爾的彌賽亞（Messiah）等。

　　1629年出版《神聖交響曲集》（Symphoniae Sacrae），第一集中採用拉丁

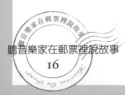

文，之後用德文寫了第一首德國安魂曲。中期主要作品包括1648年出版的《宗教合唱樂曲》，1647、1650年出版的《神聖交響曲集》第二、三集，晚年的《聖誕清唱劇》則呈現莊嚴的作品風格。

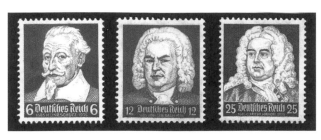

◆ 德國在1935年6月21日發行一套偉大音樂家專題郵票，內容包括面值6分尼的許慈、12分尼的巴哈、25分尼的韓德爾，分別紀念許慈350周年誕辰、巴哈及韓德爾250周年誕辰。

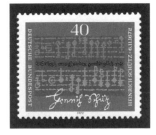

◆ 西德（DEUTSCHE BUNDESPOST，德意志聯邦郵政）在1972年9月29日發行一枚許慈逝世300周年紀念郵票，面值40分尼，圖案是許慈在1647年出版的《神聖交響曲集》第二集小提琴譜的一部分，最下方有許慈的簽名。

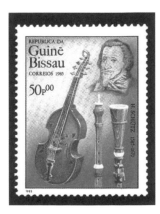

◆ 位於西非的比紹·幾內亞共和國（獨立前是葡萄牙屬地REPUBLICA DA GUINE BISSAU）在1985年8月5日發行一套國際音樂年專題郵票，紀念偉大的音樂家，其中面值50Peso的圖案是17世紀的低音大提琴、1680年的兩節式雙簧管，以及右上的許慈肖像。

2. 巴洛克音樂的頂峰大師—巴哈（J. S. Bach 1685-1750）

　　許慈誕生一百年後的1685年，在德國中部的薩克森邦（Saxony）抽林根地區（Thüringen）有兩位音樂大師來到人世，其中一位是3月21日出生於埃森那赫（Eisenach）的巴哈，另一位是2月23日出生於哈雷（Halle）的韓德爾。

　　他們兩人際遇上的差別，導致了全然不同的發展。巴哈的一生都在德國境內工作，而韓德爾卻在英國展露才華。巴哈和兩任妻子共生了二十個兒子，前妻生了七個，她過世後，巴哈的續絃妻子又生了十三個，其中有幾個夭折，可稱得上是「多產」的作家；而韓德爾雖有幾次戀情，但終生未結婚也無子嗣。他們唯一相仿之處，就是因作曲寫譜耗費過多眼力，在晚年都失明。

　　兩人的出生地雖然相距不遠，卻終其一生未曾謀面，不過兩人的肖像在近代發行的音樂郵票中卻常常相碰，有時在同一套，如前述德國1935年6月21日和東德1985年3月19日發行的紀念郵票；有時則會在同一張郵票裡相遇，如摩納哥在1985年11月7日為慶祝兩人300歲誕辰所發行的紀念郵票，圖案左側是巴哈和管風琴，右側是韓德爾和倫敦泰晤士河（Thames）畔的英國國會。

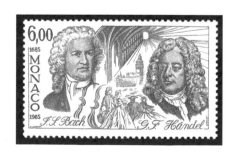

◆ 摩納哥在1985年11月7日發行的巴哈與韓德爾誕生300周年紀念郵票。

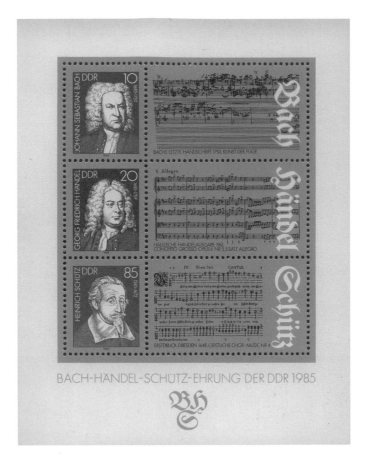

◆ 東德（DDR，德意志民主共和國之德文簡稱）在1985年3月19日發行一枚小全張（英文稱
souvenir sheet，德文則為block），內含三枚郵票及附票（無面值），由上而下分別紀念巴哈及
韓德爾300周年誕辰、許慈400周年誕辰，面值是10、20、85分尼，面值之下印有生卒年份
1685-1750、1685-1759、1585-1672。附票上的樂譜分別是：

· 1750年巴哈的最後手稿《賦格曲之技巧》（德文：BACHS LETZTE HANDSCHRIFT 1750,
 KUNST DER FUGE）
· 1961年哈雷出版商所印之作品6號大協奏曲5號第五樂章快板部分
 （德文：HALLESCHE HANDELAUSGABE 1961, CONCERTO GROSSO OPUS 6 NR 5, 5
 SATZ ALLEGRO）
· 1648年德勒斯登初版的聖樂合唱曲4號（德文：ERSTDRUCK DRESDEN 1648,
 GEISTLICHE CHOR-MUSIC NR 4）

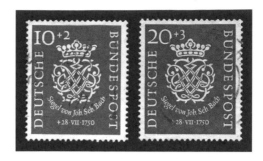

◆ 西德在1950年7月28日發行一套紀念巴哈去世200周年的附捐郵票，面值分別是10＋2、20＋3分尼，10＋2表示購買時得付12分尼，但是只能做為10分尼的郵資，2分尼則是慈善捐款，圖案是巴哈封信用的印記章（Siegel von Joh. Seb. Bach）。印記章上的圖紋是巴哈姓名Johann Sebastian Bach的開頭三個字母J．S．B，將正面字體由左上排至右下、反面字體由右上排至左下，然後交錯而成，形狀類似鉤編成的蕾絲，諸位讀者有興趣的話可參照圖紋用筆勾勒看看，體會設計者的創意與巧思。印記章上方類似王冠的圖案，象徵巴哈在宮廷任職。下端的「＋28．VII．1750」，表示巴哈於1750年7月28日去世。基督教國家以十字架記號表示過世，用來紀念耶穌被釘十字架而身亡。

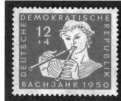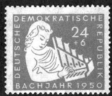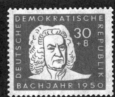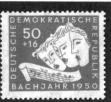

◆ 東德在1950年6月14日所發行紀念巴哈去世200周年的附捐郵票，共四枚，郵票下方皆印有意指「巴哈年」的「BACHJAHR 1950」：
　◇面值12＋4分尼／牧童吹奏著雙長笛。
　◇面值24＋6分尼／少女彈手風琴。
　◇面值30＋8分尼／弗巴赫（Volbach）繪製的巴哈像。
　◇面值50＋16分尼／三位歌唱者合唱，下方樂譜以音符顯示b-a-c-h，即巴哈。

印記章

當時的人習慣用蠟或是一種烤漆黏在信封的封口處，然後用刻有家徽、象徵身分、或有其他特殊意義圖紋的印記章蓋在封蠟或烤漆上，作為寄信者的身分證明。

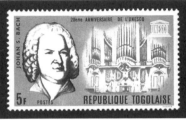
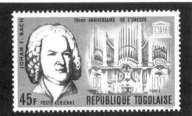

◆ 位於西非的多哥共和國（法文國名REPUBLIQUE TOGOLAISE）在1967年4月15日發行一套聯合國教育科學文化組織（United Nations Educational, Scientific, and Cultural Organization，簡稱UNESCO，總部設在巴黎）成立20周年紀念郵票，共七枚，其中面值5法郎和45法郎的郵票，右上方是該組織的標記，左側是巴哈肖像，右側是德勒斯登宮廷的管風琴。這架管風琴由名匠席伯曼（Gottfried Silbermann, 1683-1753）製造，巴哈的長子威廉·弗里德曼（Wilhelm Friedemann Bach）在德勒斯登擔任管風琴師，所以巴哈有時抽空到德勒斯登探望大兒子，順道拜訪邦主，演奏管風琴，展露琴技以博得一些賞賜。

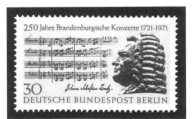

◆ 西柏林（BERLIN）在1971年7月14日發行，紀念巴哈作品《布蘭登堡協奏曲》（Brandenburgische Konzerte）首次公演250周年，面值30分尼，右側是豎立於萊比錫托瑪斯教堂前庭的巴哈銅像頭部，左側是該曲第2號開頭的樂譜。此曲是巴哈1721～1723年間在科騰（Köthen）時的傑作，1721年3月24日呈給布蘭登堡邦主路德威希封疆伯爵（Markgraf Ludwig）而得名。

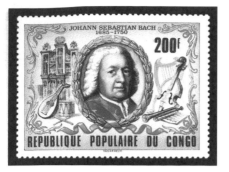

◆ 位於瀕中非海岸的剛果人民共和國（法文國名
REPUBLIQUE POPULAIRE DU CONGO）於
1979年9月10日所發行，面值200法郎，中央是巴
哈肖像，兩邊是當時的樂器，左邊是管風琴、曼
陀林（mandolin）、鼓和鼓棒，右邊是豎琴、六
弦琴（viol）、喇叭和樂譜。

◆ 東德在1985年3月5日發行一套萊比錫春季展
（LEIPZIGER FRÜHJAHRSMESSE）紀念郵票，其中面
值10分尼的主題是巴哈豎立在萊比錫聖托瑪斯教堂前
庭的銅像。

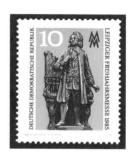

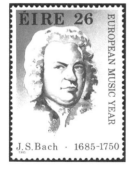

◆ 愛爾蘭（ÉIRE）在1985
年6月20日發行一套歐洲
音樂年專題郵票，其中
面值26便士的是中年巴
哈像。

加郵站

　　1985年正值巴哈、韓德爾
和義大利著名作曲家史卡拉第
（Domenico Scarlatti, 1685-1757）
誕生300周年，歐洲議會將1985
年訂為歐洲音樂年（European
Music Year），歐洲郵政電訊部
長會議（CEPT）於是通告三十
五個會員國：1985年的歐洲郵
票共同主題為音樂。

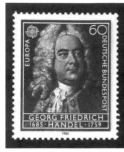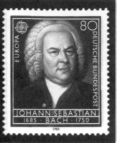

◆ 西德在1985年6月21日發行的一套德國偉大
音樂家專題郵票,其中面值80分尼的是巴哈
油畫像,在巴哈去世四年前由畫家豪斯曼
(E. G. Haussmann)繪製。面值60分尼的韓
德爾油畫像,是英國畫家胡德森(Thomas
Hudson)在1749年的繪作。郵票底部印有
音樂家生卒年份:「1685‧BACH‧
1750」、「1685‧HÄNDEL‧1759」。

◆ 義大利在1985年6月20日發行一套音樂大師專題郵票,其中
面值600里拉的主題是義大利名作曲家貝里尼(V. Bellini,
1801-1835)和巴哈。

◆ 位於義大利中部的聖馬利諾共和國(SAN
MARINO),1985年3月18日發行一套音
樂大師專題郵票,其中面值450里拉的是
年輕時的巴哈像,背景是他早期作品《觸
技與賦格曲》(TOCCATA UND FUGE)
樂譜,觸技曲是巴洛克音樂中一種華麗風
格的對位式管風琴、古鋼琴曲。

巴哈專題郵票發行數量最少的一套

　　位於東歐的阿爾巴尼亞社會主義人民共和國(阿爾巴尼亞文國名
REPUBLIKA POPULLORE SOCIALISTE E SHQIPERISE,簡寫為RPS E
SHQIPERISE)在1985年3月31日發行一套郵票紀念巴哈誕生300周年,共有
兩枚。

此套郵票的圖案設計和印刷看起來普普通通，但是發行量卻僅有一萬一千套，爲何印得如此少？因爲當時的阿爾巴尼亞由共產黨獨裁統治（從當時國名就可知），對內嚴格管制，對外採取鎖國政策，因堅持舊路線不願和其他東歐共產國家往來，只和中共往來較爲密切。且經常向對岸的義大利請求一些經濟援助，是歐洲生活水準最低的國家。由於全國人口不過三百三十多萬，此套屬於特殊紀念性質的郵票自然印得更少。

　　1992年該國共黨政權垮台（歐洲最後一個），開放和其他國家往來後，歐洲郵商方知此套郵票如此稀罕，於是身價直直上升，零售價從5德國馬克跳升到60德國馬克，目前郵商都將此套郵票列於拍賣會供收藏家競標。筆者有幸在1990年從加拿大郵商標到一本音樂郵票冊，當時並未特別注意此套郵票，直到最近因撰寫本書而查閱集郵資訊時，才知道「麻雀變鳳凰」了！同時還發現郵票上巴哈的姓名有兩處拼錯，一是將名JOHANN拼成JOHAN，二是將姓BACH拼成BAH。

◆ 阿爾巴尼亞社會主義人民共和國於1985年3月31日所發行，紀念巴哈誕生300周年：
　◇面值80q／巴哈肖像及樂譜。
　◇面值1.2LEK／位於埃森那赫、巴哈出生的家，目前已成為紀念館供人參觀。

◆ 匈牙利（MAGYAR，以民族名「馬札爾」為國名）在1985年7月10日發行一套國際音樂年專題郵票，其中面值2Forint的圖案上部是巴哈像，下部是位於德國東部萊比錫聖托瑪斯教堂的管風琴（Orgel der Thomaskirche, Leipzig）。巴哈於1723年遷居萊比錫，擔任聖托瑪斯教堂的合唱長，演奏過此座大管風琴。

◆ 保加利亞（BULGARIA）在1985年3月25日發行一套音樂家專題郵票，面值皆為42分，其中一枚圖案是巴哈肖像，紀念巴哈誕生300周年，共發行十八萬枚。

◆ 波蘭（POLSKA）在1985年12月30日發行一枚小全張，面值65 Złoty，圖案主題是巴哈肖像，背景是位於現在波蘭北部海港格旦斯克（Gdansk）奧利華教堂的管風琴（Orgel des Doms von Oliwa）。格旦斯克舊名旦澤市（Stadtteil von Danzig），原為德國領土，第二次世界大戰後割給波蘭。共發行一百二十九萬七千枚。

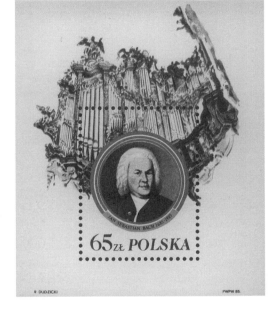

◆ 波蘭郵局應波蘭集郵協會之申請，在此小全張最下方加印：「300 rocznica urodzin Jana Sebastiana Bacha」，即「巴哈300年誕辰」之意。

由於發行數量只有三十三萬枚，僅限會員一人購買一枚，其餘標售給外國郵商或與波蘭集郵協會結盟的歐美集郵團體，因此一發行即在波蘭及歐美集郵市場掀起一陣搶購熱潮。當年不少歐美集郵人士熱中收集「巴哈300年誕辰」系列專題郵票，大部分國家發行的數量都在一百萬以上，因而此款不及一般發行數量三分之一的小全張，讓歐美大郵商甚至登廣告出高價收購。

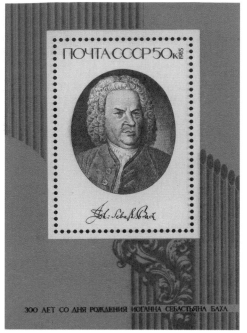

音樂郵迷的全民運動

　　1985年對集音樂郵票的郵迷而言可以說是豐收的一年，除了歐洲國家發行音樂專題郵票，還有前法國、葡萄牙所屬的非洲國家，委託英國皇冠代理商（Crown Agency）發行的英國管轄地及前英國所屬的國家也來共襄盛舉：發行巴哈300年誕辰紀念郵票。而不論是哪種主題，講明了都是為了把握百年一次的好機會，賺足郵迷的錢。

◆蘇聯（CCCP，蘇維埃社會主義共和國聯邦的俄文國名簡寫）在1985年3月21日發行一枚小全張，面值50Kopeken，圖案是巴哈肖像及巴哈的簽名，背景是管風琴的管子，共發行一百一十萬枚。

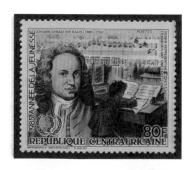

◆中非共和國（法文國名 REPUBLIQUE CEN-TRAFRICAINE）在1985年12月28日發行一套國際青少年之年（法文ANNÉE DE LA JEUNESSE）紀念郵票，其中面值80法郎的左側是巴哈年輕時的畫像，右側是10歲的巴哈借月光抄樂譜的情形。當時巴哈想要進一步學習較深奧的曲子，向哥哥借樂譜卻遭到拒絕，於是在夜晚利用月光偷抄樂譜，後來被哥哥發現，將巴哈手中的樂譜搶下來，丟進壁爐裡，巴哈也因此體會到哥哥的用意，學音樂應該循序漸進，紮實基礎，將來才大有可為。

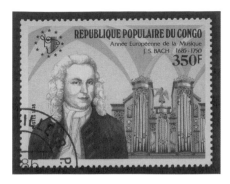

◆ 剛果人民共和國在1985年8月26日發行，面值350法郎，圖案是巴哈肖像，背景是萊比錫聖托瑪斯教堂的管風琴。郵票右上角國名下面的一行法文「Année Européenne de la Musique」，即「歐洲音樂年」之意，左上角是「歐洲音樂年」的標誌，其中人頭戴眼鏡是引用高音部記號 ♪ 線條，而 ♪ 橫跨的五條直線象徵五線譜，標誌外環有十二顆星星，則象徵當時歐洲共同體的十二個成員國。

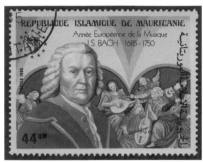

◆ 位於西非的茅利塔尼亞伊斯蘭共和國（法文國名 REPUBLIQUE ISLAMIQUE DE MAURITANIE）在1985年9月發行，面值44UM，圖案是巴哈肖像，背景是德國畫家Matthias Grünewald（1460-1528）所畫的《天使奏樂圖》（CONCERT DES ANGES），郵票左上角是「歐洲音樂年」的標誌。

◆ 位於西非的比紹‧幾內亞共和國在1985年8月5日發行一枚小全張，面值100Peso，圖案正中央是巴哈肖像，背景是萊比錫聖托瑪斯教堂的管風琴，左下方是萊比錫聖托瑪斯教堂的外觀，右下方是手寫的樂譜。聖托瑪斯教堂建於12至13世紀，現在的哥德式教堂在1496年改建完成，成為萊比錫地標的尖塔則於1702年建造。巴哈自1723年至1750年擔任萊比錫聖托瑪斯教堂的聖樂隊指揮及管風琴師（Thomaskantor und Organist），萊比錫聖托瑪斯教堂的聖樂隊通常在復活節和聖誕節的大彌撒中舉行盛大音樂會（Grosse Konzerte）。

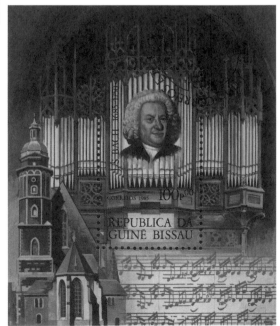

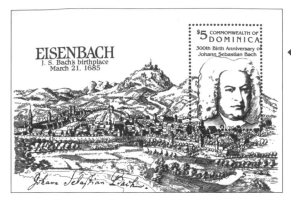

◆ 位於加勒比海的大英國協成員國：島國多米尼加（COMMONWEALTH OF DOMINICA）在1985年9月2日發行的小全張，面值5元，圖案是巴哈在1685年3月21日的出生地，德國中部的埃森那赫。設計者大概滿腦子都是BACH，結果把巴哈的出生地EISENACH拼成EISENBACH。小全張的右上方是巴哈的肖像，左下角則有巴哈的簽名。

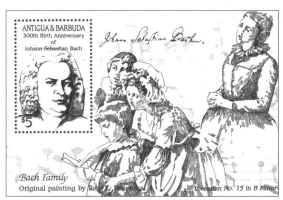

◆ 位於加勒比海的島國：安提瓜與巴布大（ANTIGUA & BARBUDA）在1985年8月26日發行的小全張，面值5元，主題是巴哈的第二任太太安娜·馬格大雷娜·威爾肯（Anna Magdalena Wilcken, 1701-1760）正在教導子女看譜唱歌。原畫是19世紀Toby E. Rosenthal繪製的《巴哈家庭》（Bach Family）想像畫，襯底是《創意曲15號b小調》（Invention No.15 in B Minor）樂譜，左上方是巴哈的肖像，旁邊有巴哈的簽名。

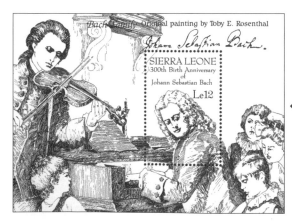

◆ 位於西非的獅子山（SIERRA LEONE）在1985年9月3日發行的小全張，面值Leone12，圖案是巴哈正在彈鋼琴，長子威廉·弗里德曼正在拉小提琴，其他的子女則在唱歌，原畫是19世紀Toby E. Rosenthal所繪的《巴哈家庭》想像畫。

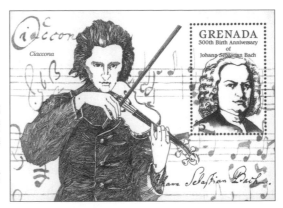

◆ 位於加勒比海的島國：格雷那達
（GRENADA）在1985年9月19日發行
的小全張，面值5元，主題是小提琴
演奏家，背景是Ciaccona樂譜手稿，
小全張的右上方是巴哈肖像，其下有
巴哈的簽名。

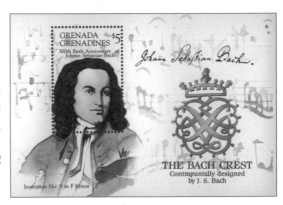

◆ 格雷那達附屬地（GRENADINES）
在1985年發行的小全張，面值5元，
左側是巴哈年輕時的肖像，右側上方
是巴哈的簽名，中間是巴哈設計的對
稱形紋飾章（將J S B正體字由左上
排至右下，反體字由右上排至左下，
然後交錯而成），襯底是《創意曲9號
f小調》（Invention No.9 in F Minor）
樂譜。

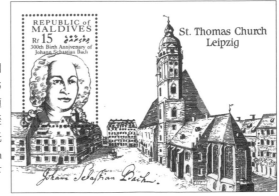

◆ 位於印度洋的島國：馬爾地夫共和國
（REPUBLIC of MALDIVES）在1985
年 9 月 3 日 發 行 的 小 全 張， 面 值
15Rupee，圖案是巴哈曾在1723年至
1750年擔任聖樂隊指揮的萊比錫聖托
瑪 斯 教 堂 （ St. Thomas Church
Leipzig），左側上方是巴哈肖像，下
面是巴哈的簽名。

巴哈的音樂世家

　　巴哈家族音樂人才眾多，位於巴哈馬群島最南端的英國屬地特克斯與開口斯群島（Turks & Caicos），就曾在1985年7月17日發行一套以巴哈家譜（Genealogical table）為主題的小全張。

　　這款小全張的巴哈家譜排序是由左至右、由上至下，最左邊是祖父，第二欄的最下面是父親，巴哈則排在第三欄的最下面，接著巴哈後面的是六個兒子，其中四個繼承了父親的音樂才華。長子威廉·弗里德曼（Wilhelm Friedemann Bach, 1710-1784）曾在德勒斯登蘇菲亞教堂擔任管風琴師。次子卡爾·菲立·以馬內爾（Carl Philipp Emanuel, 1714-1788）曾擔任普魯士國王偉大的弗里德里希（Friedrich der Grosse，一般按照英文Frederick the Great 譯為：腓特烈大帝）宮廷的大鍵琴師，後來受不了國王的任性脾氣，而轉赴漢堡教堂任職。長子、次子和三子約翰·哥特弗里德·伯恩哈德（Johann Gottfried Bernhard, 1715-1739）是巴哈1708至1717年間在威瑪宮廷任職樂長時所生。五子約翰·克里斯多夫·弗里德里希（Johann Christoph Friedrich, 1732-1795）曾任一名小宮廷樂長，頗受尊敬。么兒約翰·克里斯強（Johann Christian, 1735-1782）最有成就，曾在義大利推出數齣歌劇而聲名大噪，後來受英國邀請，在韓德爾去世三年前後遠赴倫敦接替他所騰出來的職位。巴哈家族是一個古老的音樂家族，而巴哈正是其中登上頂峰的音樂大師。

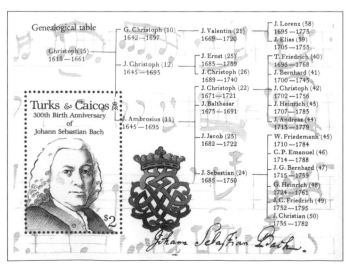

◆ 特克斯與開口斯群島發行的巴哈家譜小全張，左下方有面值$2的巴哈肖像郵票，其右是巴哈的紋飾章和簽名。

◆ 位於非洲東南方、印度洋上的馬拉加西民主共和國
（REPOBLIKA DEMOKRATIKA MALAGASY）在1988年10
月28日發行一套音樂家專題郵票，其中一枚面值80FMG，
紀念巴哈次子卡爾‧菲立‧以馬內爾逝世200周年，郵票下
半部是當時德國製造的兩層鍵盤鋼琴。

　　西德和西柏林在1986年8月14日各發行一枚普魯士國王偉大的弗里德里
希去世200周年紀念郵票，面值都是80分尼，西德的圖案是偉大的弗里德里希
肖像，西柏林則是偉大的弗里德里希在音樂會上親自吹奏長笛、巴哈次子卡
爾‧菲立‧以馬內爾在旁彈鋼琴伴奏的圖樣，原畫是Adolph von Menzel的繪
作。弗里德里希大王不僅是一位賢明君主，還是一位擅於吹奏長笛的名手，
並以音樂修養著稱於歐洲皇室，當時普魯士宮廷樂隊名聞歐洲。1747年62歲
的巴哈因思念次子，前往波茨坦探望，受到弗里德里希大王的禮遇並且召見
他。巴哈當場即興演奏，大王深為感動，於是賜給巴哈一則主題，巴哈當場
作了六聲部賦格曲，令當場所有人士驚訝又讚嘆。後來巴哈將這首即興曲加
以整理並略作修改後，呈獻弗里德里希大帝，此曲就是著名的《呈獻樂曲》
（德文原名Das musicalisches Opfel，英文譯為The Musical Offering）。

 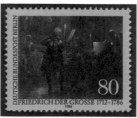

◆ 西德所發行弗里德里希大帝逝世
　200周年紀念郵票。（左圖）
◆ 弗里德里希大帝吹奏長笛的西柏林
　版本紀念郵票。（右圖）

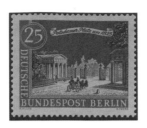

◆ 西柏林在1963年8月29日發行老柏林
（Alt-Berlin）風情畫系列郵票中的一枚，
面值25分尼，圖案主題是1825年的波茨坦
王宮前廣場（Potsdamer Platz），原畫是
F.A.Calau的繪作。

◆ 保加利亞（BULGARIA）在2000年發行
一套世界名人專題郵票，其中一枚為紀念
巴哈去世250周年，面值0.18 ΛEBA，圖
案右邊是巴哈肖像，襯底是樂譜手稿，左
邊是教堂的管風琴。

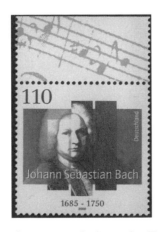

◆ 德國（Deustchland）在2000年7月13日發
行一枚巴哈逝世250周年紀念郵票，面值
110分尼，圖案是巴哈肖像。由於設計者
在郵票中呈現三個長方條，整個畫面顯得
十分不諧和，尤其是一條淡紫色線劃過巴
哈的右眼，一般郵迷實在不易接受如此前
衛又刺眼的設計，因此有些集郵家認為此
枚是音樂家專題郵票中設計最差的一枚，
不知諸位讀者看法如何？

◆ 以色列（ISRAEL）在2000年發行一枚巴
哈逝世250周年紀念郵票，圖案是巴哈雕
像，襯底是Ciaccona樂譜手稿，下面邊紙
印有教堂的管風琴。

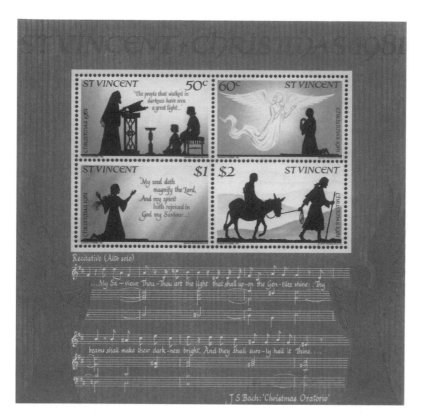

◆ 位於加勒比海的聖文森（ST. VINCENT）在1981年11月19日發行一款聖誕節小全張，內含四
　枚郵票，圖案選自巴哈在1734年編作的《聖誕神劇》（Christmas Oratorio，包含合唱和管弦樂）
　中的重要情節。

　◇面值50分／引述《舊約聖經》以賽亞書第9章第2節之記載，以色列大先知以賽亞預言：
　　「在黑暗中行走的百姓、看見了大光。」（‘The people that walked in darkness have seen a
　　great light...’，預言耶穌基督之誕生）

　◇面值60分／天使告知馬利亞懷耶穌聖孕。

　◇面值1元／引述《新約聖經》路加福音書第1章第46、47節之記載，馬利亞說：「我心尊主
　　為大、我靈以上帝我的救主為樂。」（‘My soul doth magnify the Lord, And my spirit hath
　　rejoiced in God my Saviour’）

　◇面值2元／因為希律王要殺聖嬰耶穌，所以耶穌的父親帶著馬利亞和耶穌逃往埃及避難。
　　小全張下半部是《聖誕神劇》中吟誦曲（Recitative）女低音獨唱（Alto solo）部分樂譜與
　　歌詞，底部偏右處印有「J S Bach:‘Christmas Oratorio’」。

3. 詮釋巴哈音樂的最佳演奏家—史懷哲
（Albert Schweitzer 1875-1965）

　　史懷哲是一名傳奇性的偉人，1875年1月14日出生於史特拉斯堡，該地當時屬於德國的領土，第一次世界大戰因德國戰敗而割給法國。受到任職信義宗牧師父親的影響，史懷哲曾在史特拉斯堡大學修哲學與神學，對宗教音樂有濃厚興趣，擅長演奏風琴，尤其對巴哈的作品有深入研究。他在1905年出版《音樂詩人巴哈》，1912至1914年編成《巴哈風琴曲集》。

　　後來，史懷哲受到基督博愛思想的感召，1905年發下誓願打算成為傳教醫師，插班入醫學院習醫。1913年學成，與受過護理訓練的妻子前往法國所屬赤道非洲的加彭（Gabon）藍巴恩內（Lambaréné）開設醫院，對當地住民進行慈善醫療。第一次世界大戰期間，因其德國籍身分被法國管理當局認定為敵僑而遭拘留，引起世界慈善機構的極度關切。1924年回加彭重建醫院，並增設痲瘋村，擴大醫療範圍，當地住民受惠良多。

　　為了籌措龐大經費，史懷哲經常在歐洲各地演講倡導基督的博愛和平觀，並舉行募款獨奏會，內容以巴哈作品為主。由於他致力於慈善醫療與宣揚世界和平理念，受到世界各國的肯定與讚揚，在1953年榮獲諾貝爾和平獎，他將得到的獎金全部做為擴充與改善醫療設施之用。1965年史懷哲仍以90高齡，拖著虛弱的身體，在醫院照顧病患，當年9月4日因「腦血管循環不良」去世。史懷哲在演奏巴哈的樂曲時，聽眾們都體會到史懷哲將曲中的基督博愛熱情完全表露出來，因此不僅受到樂評家的稱讚與肯定，連一般愛樂者都認為史懷哲是詮釋巴哈音樂的最佳演奏家。

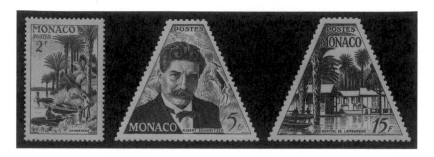

◆ 罕見的梯形郵票：史懷哲80誕辰紀念郵票
位於法國南部的摩納哥在1955年1月14日發行一套史懷哲80誕辰紀念郵票，此套最奇特處就是
其中兩枚採用梯形圖案設計：
◇面值2F／當地住民划小舟到藍巴恩內求醫，一位護士在岸邊接待病童。
◇面值5F／史懷哲中年肖像。
◇面值15F／位於澳果圍（Ogooué）河畔的藍巴恩內醫院。

◆ 位於中非西海岸的加彭共和國（REPUBLIQUE
GABONAISE）在1960年7月23日發行第一枚航空郵資
（POSTE AERIENNE）郵票，面值200法郎，左半部是最
初的藍巴恩內醫院，右半部是史懷哲晚年肖像，及其身
後的管風琴和一本樂譜，樂譜上印有「BACH」字樣。

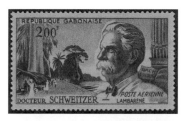

◆ 加彭在1963年4月18日發行史懷哲在當地行醫50周年紀
念郵票，構圖與上面的郵票相同，只是在面值處加蓋兩
條紅線，右側加印100F，表示郵票的面值從200F改為
100F，另外還多了「JUBILE GABONAIS」（加彭禧慶年）
和「1913-1963」兩行紅字。此種郵票稱為加蓋郵票
（Surcharged）。

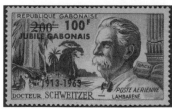

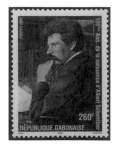

◆ 加彭在2000年發行一枚史懷哲誕生125周年紀念（125ème Ann. de la
naissance d'Albert Schweitzer）郵票，面值260F，圖案是史懷哲年輕時
的畫像。

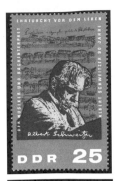

◆ 東德在1965年1月14日發行一套史懷哲90誕辰紀念郵票，其中面值25分尼的是史懷哲演奏管風琴時全神貫注的模樣，背景是巴哈的管風琴《前奏曲與賦格曲B大調》（Orgel-Präludiums und Fuge）開頭部分的親筆手稿，面值上方的反白字體是史懷哲的簽名，左側邊框上的「DER MUSIKER UND BACHINTERPRET」，即「音樂家與巴哈詮釋者」之意，上邊的「EHRFURCHT VOR DEM LEBEN」，意指「對生命的尊重」，而右邊的「ALBERT SCHWEITZER 90 JAHRE」，意即「阿爾伯特‧史懷哲90歲」。

◆ 位於西非內陸的上伏塔共和國（REPUBLIQUE DE HAUTE-VOLTA）在1967年5月12日發行一枚航空郵資郵票，面值250法郎，左邊是史懷哲側面畫像，右邊是管風琴。

郵此一說

　　上伏塔共和國在1984年8月4日改名為布吉那‧法索（BURKINA FASO）。

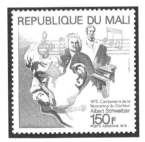

◆ 位於西非內陸的馬利共和國（REPUBLIQUE DU MALI）在1975年1月14日發行一套史懷哲百年誕辰紀念郵票，面值150法郎，左邊是史懷哲側面像，中間是巴哈和史懷哲正面肖像，右邊是演奏用鋼琴，襯底的是一小段樂譜。

◆ 匈牙利在1975年1月14日發行一套史懷哲百年誕辰紀念郵票，其中面值6Ft的中央是史懷哲晚年肖像，肖像下是史懷哲的簽名，左上角是小天使，其手上長帶印有「J.S. BACH」（巴哈），下面有一段樂譜，右邊則是管風琴。

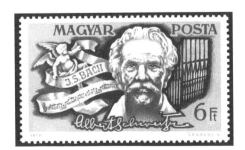

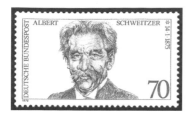

◆ 德意志聯邦郵政在1975年1月15
日發行一枚史懷哲百年誕辰紀
念郵票，面值70分尼，圖案是
史懷哲晚年肖像。（左圖）

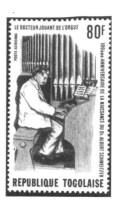

◆ 位於西非瀕海的多哥共和國在1975年8月23日發行一套史懷哲百年誕
辰紀念郵票，其中面值80法郎的圖案是史懷哲演奏管風琴時的神情。
（右圖）

◆ 位於中非內陸的盧安達（RWANDA）在1976年1月30日發行一
套世界痲瘋病日（法文：JOURNEE MONDIALE DES LEP-
REUX，印在面值下方），其中面值20分的左邊是史懷哲側面
像，右上方是巴哈的《觸技曲慢板》（TOCCATA Adagio）鋼琴
樂譜，右下方是鋼琴的鍵盤。面值50分的左邊是史懷哲側面
像，右上方是史懷哲故鄉史特拉斯堡大教堂的管風琴，右下方
是樂譜。

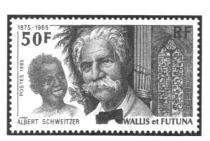

◆ 位於南太平洋、由法國管轄的瓦利斯與富士那
（WALLIS et FUTUNA）群島於1985年11月22日發
行一枚史懷哲誕生110年紀念郵票，面值50法郎，
中間是史懷哲正面像，左為加彭的兒童，右為史懷
哲故鄉史特拉斯堡大教堂的彩繪玻璃和管風琴。

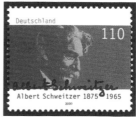

◆ 德國（Deutschland）在2000年發行一枚紀念史懷哲誕生125年紀
念郵票，面值110分尼，圖案是史懷哲演奏管風琴時的神情，下
方是他的簽名。

4. 神劇大師—韓德爾

（Georg Friedrich Händel 1685-1759）

韓德爾雖是在德國出生、德國長大的道地德國人，但他長達五十年的音樂生涯卻幾乎都奉獻給英國。韓德爾在1710年時就任德國漢諾威宮廷樂隊指揮，不久受邀請前往倫敦，後來就不再返回原來任所，引起當時漢諾威領主的不悅。原來韓德爾在英國受到當時安內女王（Queen Anne）的禮遇，年俸比漢諾威宮廷優渥，他自然留在倫敦發展。不過好景不常，女王在1714年突然駕崩，因無子嗣繼位，王室決定從女王的繼承近親中遴選繼承者，竟然挑上了韓德爾的舊東家——漢諾威選侯（The Elector of Hanover），封號喬治一世國王。

韓德爾為了設法獲得新國王的歡心，趁著1717年7月18日新王暢遊泰晤士河的機會，特地僱了一艘船靠近新王的御船，船上載了一支小樂隊演奏他的新作《水上音樂》（WATER MUSIC），愛好音樂的新王聞之龍心大悅，決定不計前嫌，而韓德爾也為自己贏得比安內女王時代還多一倍的年俸。

◆ 英國在1985年5月14日配合歐洲音樂年發行一套紀念英國作曲家郵票，其中面值17便士（SEVENTEEN PENCE）的是韓德爾（英文名字George Frideric Handel）1717年的作品《水上音樂》，圖案設計者別出心裁將岸邊天使演奏圖以水中倒影方式呈現，成為世界上第一款以倒影方式設計的郵票。本枚右上角印有金色的當代伊麗莎白二世女王頭像。

加郵站

英國是現代郵票的首創國，因為第一枚郵票以當時的維多利亞女王為主題，所以郵票上並未印上國名，後來發行的英國郵票皆以英國君王頭像作為辨識之用。

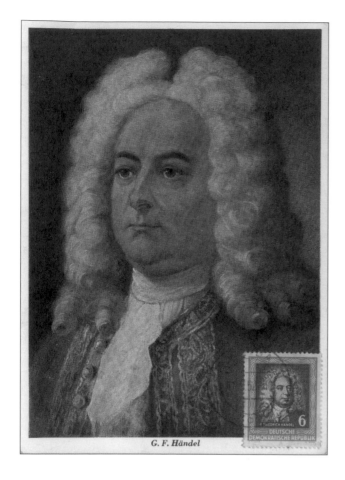

G. F. Händel

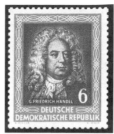

◆ 東 德 （ 德 文 國 名
DEUTSCHE
DEMOKRATISCHE
REPUBLIK，德意志民主
共和國）於1952年7月5日
發行一套在哈雷舉行的韓
德爾節（HÄNDELFEST）
紀念郵票，共三枚，其中
面值6分尼的此枚即以韓
德爾為主角。（上圖）

◆ 最受音樂郵迷喜愛的貼附
郵票原圖卡，圖卡上的韓
德爾油畫像是畫家A.
Herrmann的傑作。本卡右
下角貼有面值6分尼的韓
德爾肖像郵票。（左圖）

郵票原圖卡

　　將音樂家郵票貼在相同音樂家的畫像卡片上，英文稱為
maximum card，中國大陸集郵界則直譯為「極限卡」。

加郵站

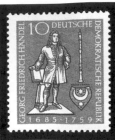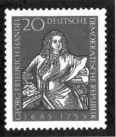

◆ 東德在1959年4月27日發行一套韓德爾逝世200周年紀念郵票，共兩枚，其中面值10分尼的圖案是位於出生地哈雷市中心市場廣場，建於1859年的韓德爾紀念銅像。銅像右邊是韓德爾遺留的雙簧管（Oboe），其下是哈雷市的徽章。面值20分尼的是韓德爾坐姿畫像，原畫是英國畫家Thomas Hudson於1749年繪製的油畫。

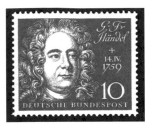

◆ 西德在1959年9月8日發行一款精緻的小全張，主要是紀念位於西德首都波昂瀕萊茵河畔的貝多芬館落成啓用，以及五位偉大的作曲家。小全張內含五枚郵票，其中面值10分尼的是紀念韓德爾逝世200周年，肖像旁的「+14.IV.1759」表示韓德爾在1759年4月14日去世。

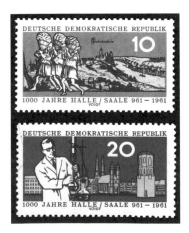

郵此一說

岩鹽之都──哈雷

哈雷市位於萊比錫的西北方30公里處，市區在札雷河（Saale）右岸，人口約二十六萬。西元前1000年當地已盛產鹽，西元961年建市，因製鹽業而發展成化學工業和食品加工業中心。1694年創辦的馬丁·路德大學是當時新教徒的主要學府之一。

◆ 東德在1961年6月22日發行一套哈雷建市1000周年紀念郵票，共兩枚，其中面值10分尼的圖案是哈雷出產岩鹽的Giebichenstein礦山，左邊是三名扛鹽的礦工；面值20分尼的左邊是一位化學家正在做實驗，背景是哈雷市的地標：五座塔（fünf Türmen），包括郵票中間的大教堂尖塔，韓德爾在17歲時已獲准彈奏哈雷大教堂的管風琴。

◆ 東德在1990年6月5日發行一款三連刷郵票，紀念當年在哈雷市舉辦的第11屆青少年郵展
（11.BRIEFMARKENAUSSTELLUNG DER JUGEND, HALLE 1990）。「三連刷郵票」是指三
張圖案不同的郵票相連成一排。居左面值10＋5分尼（附加的5分尼贊
助郵展）的圖案是18世紀的哈雷市景觀，圖中的河流就是札雷河；居
中無面值的是哈雷市的徽章；居右面值20分尼的是1990年的哈雷市景
觀，圖中的紀念碑是韓德爾銅像。

◆ 羅馬尼亞人民共和國（R. P. ROMANA）在1959年4月25日發行一套世
界文化偉人郵票，共五枚，其中面值55BANI的圖案是韓德爾肖像。

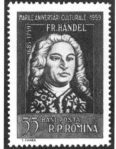

韓德爾的音樂之友

　　熱愛歌劇的韓德爾，在1706年前往歌劇發源地義大利朝聖。1706～1707
年之間，韓德爾在威尼斯結交了當時已頗有名望的歌劇作家史卡拉提，之後
韓德爾前往羅馬推銷自己的作品，不料教皇剛下令禁演歌劇，當他大失所望
正欲離去之際，卻受樞機主教邀請到府邸演奏，結果巧遇史卡拉提，在現場
賓主熱情安排下，兩人同場競技。首先比的是大鍵琴，兩人琴藝精湛不分軒
輕，樞機主教宣布平手，並且提議用管風琴再比一次，所有參與盛會者就移
到附近的聖羅倫佐教堂，先由韓德爾即興彈出一首驚人的高難度賦格曲，演
奏完博得滿堂喝采與掌聲，接著史卡拉提上台伸手向韓德爾致意，當眾宣
布：「獲勝者是韓德爾」。史卡拉提的優雅風度也贏得熱烈掌聲，兩位大師的
友誼自此更加深厚，成為音樂史上的一段佳話。

　　韓德爾在羅馬期間還結識了一位大前輩——義大利著名小提琴家和作曲
家柯雷利（Arcangelo Corelli, 1653-1713），他在室內奏鳴曲和大協奏曲的創
作方式有獨到之處，深深影響韓德爾日後所作的器樂曲風格。

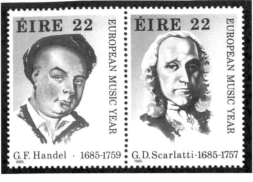

◆ 愛爾蘭在1985年5月16日發行一套歐洲音樂年郵票，共三枚，其中有兩枚是相連刷（se-tenant pair），面值都是22便士，圖案分別是韓德爾和與韓德爾同年出生的義大利著名音樂家史卡拉提。

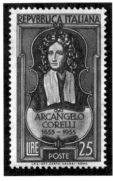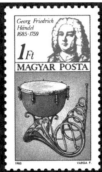

◆ 義大利共和國（REPUBBLICA ITALIANA）在1953年5月30日發行一枚柯雷利誕生300周年紀念郵票，面值25里拉，最大特色是將柯雷利上半身畫像置於小提琴形框裡，原畫像是愛爾蘭畫家Hugh Howard的繪作。（左圖）

◆ 匈牙利在1985年7月10日發行一套國際音樂年專題郵票，其中面值1Forint的圖案上部是韓德爾像，下部是18世紀用的定音鼓和螺旋狀管號。（右圖）

◆ 比紹‧幾內亞共和國在1985年8月5日發行一套國際音樂年專題郵票，紀念偉大的音樂家，其中面值30Peso的圖案主題是1825年製作的喇叭和18世紀的定音鼓，右上方是韓德爾肖像。

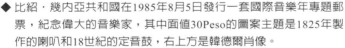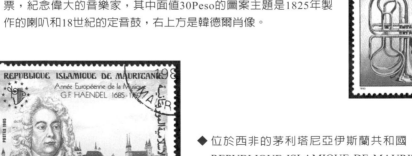

◆ 位於西非的茅利塔尼亞伊斯蘭共和國（法文國名REPUBLIQUE ISLAMIQUE DE MAURITANIE）在1985年9月發行，面值77UM，圖案是韓德爾肖像，背景是韓德爾德出生地：哈雷市大教堂，左上角有「歐洲音樂年」的標誌。

令人感動到無法坐著聆聽的《彌賽亞》

　　韓德爾作品中最負盛名的《彌賽亞》（希伯來文為Messiah，意指耶穌基督就是救世主），首演當天可謂盛況空前，獲得空前大成功，韓德爾在都柏林的那一星期，大概是他一生中最興奮的時日。此齣聖樂構思取自《聖經》，頌讚基督救世博愛精神，首演是韓德爾響應愛爾蘭政府所發起的慈善募捐而推出，之後將每次演出所得全數捐給慈善機構和痲瘋病院，讓許多亟需救助的貧民和病患受惠不少。韓德爾這項創舉，也為樂壇開啟了慈善義演的風氣。

　　聖樂《彌賽亞》不論在何處演唱，只要進行到「哈雷路亞大合唱」這一段，似乎有個不成文規定，所有觀眾都會從座位起立表示致敬之意。為何有此全體大舉動？原來在1743年，《彌賽亞》於倫敦皇家劇院演出至「哈雷路亞大合唱」時，親臨劇院的英國國王喬治二世，因聆聽到神聖莊嚴、聲勢浩壯的樂音而大受感動，情不自禁地從御座站起身來，在場觀眾看到國王起立，紛紛隨之肅立恭聽。從此以後，每演唱至此段時，必然上演這種自動自發的集體大動作，在音樂史上堪稱令人最為印象深刻的慣例。

◆ 特克斯與開口斯群島在1985年7月17日發行一套韓德爾誕生300周年紀念郵票及一款小全張，
　其中紀念郵票共有四枚：
　◇面值4分／正中央是1727年登基的英國國王喬治二世（GEORGE II），其上方是1727年的韓
　　德爾肖像和簽名，襯底是為慶祝英國國王喬治二世加冕大典而作的《Zadok the Priest》部分
　　樂譜手稿。英文的Priest是祭司、牧師等神職人員之意，因為英國君王是英國國教的保護

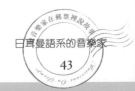

者，也是總司鐸，所以後來所有英國君王的加冕大典都演奏此曲。

◇面值10分／1737年去世的英國國王喬治二世皇后加洛琳（QUEEN CAROLINE），其上方是1737年的韓德爾肖像和簽名，襯底是1737年的作品：皇后加洛琳的《殯儀頌》（Funeral Anthem）部分樂譜手稿。

◇面值50分／1714年就位的英國國王喬治一世（GEORGE I），其上方是1717年的韓德爾肖像和簽名，襯底樂譜是1717年的《水上音樂》部分手稿。

◇面值1.10元／英國女王安內（QUEEN ANNE），其上方是1711年的韓德爾肖像和簽名，襯底的是1711年在倫敦女王劇院（Queen's Theatre）演出十分成功的作品歌劇《李納多》（Rinaldo）中「Or la Tromba」的部分樂譜手稿。拉丁文的Or指「現在」，Tromba是「喇叭」。

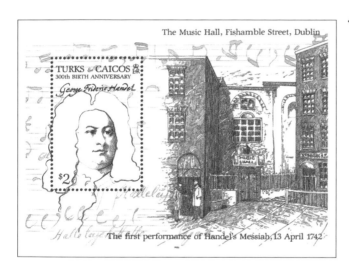

◆ 韓德爾誕生300周年紀念小全張面值＄2，主題採用韓德爾作品中最著名的《彌賽亞》（希伯來文為Messiah，意指耶穌基督就是救世主）於1742年4月13日首次公演的音樂廳，左邊是韓德爾的簽名和肖像，右上邊的「The Music Hall, Fishamble Street, Dublin」，就是「音樂廳，魚游街，都柏林（愛爾蘭首都）」之意，右下邊的「The first performance of Handel's Messiah, 13 April 1742」，即「韓德爾的《彌賽亞》首次演出，1742年4月13日」。

郵此一說

　　「halleluiah」和「hallelujah」係希伯來文「讚美上帝」之意，有些翻譯寫成「哈利路亞」，但實際發音較接近「哈雷路亞」。台語的「讚美」於口語發音是「ō-ló」（ㄜˊ ㄌㄜˋ），正確漢字應寫成「謳樂」，與「謳歌」之意相通。

5. 樂聖—貝多芬（Ludwig van Beethoven 1770-1827）

　　貝多芬被公認為世界上最偉大的音樂家，1770年12月16日生於波昂，1827年3月26日於維也納去世。

◆ 奧地利（德文國名ÖSTERREICH）在1922年4月24日發行一套附捐郵票，附捐金額與面額之比是9：1，也就是以面額的十倍價格出售，例如面額10K的售價是100K，而附捐的款項則做為接濟音樂家之用。當時的雕刻版印刷術只能印單色，所以圖案設計者就絞盡腦汁，描繪出各種不同花邊來襯托主題。本套主題是奧地利最著名的音樂家，雕工紋路十分細緻，堪稱古典郵票中的經典之作。其中面值7½KRONEN的是貝多芬。

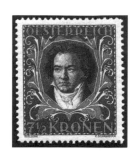

音樂專題郵品中最重要的小全張

　　德意志聯邦郵政（DEUTSCHE BUNDSPOST，即以前的西德）在1959年9月8日發行一款特別精緻的小全張，主要是紀念位於西德首都波昂瀕萊茵河畔的貝多芬館落成啟用，以及五位偉大的作曲家。小全張最上方的「EIN-WEIHUNG DER BEETHOVEN-HALLE ZU BONN」，即「在波昂的貝多芬館啟用」之意。小全張內含五枚郵票，正中面值20分尼的貝多芬肖像，是參考西蒙（Ferdinand Schimon）在1818年畫的油畫像，左右背景是選用貝多芬名作《第9號交響曲「合唱」短調》第四樂章二重賦格部分的親筆手稿。

　　此款小全張發行量雖然高達四百七十七萬一千張，但在發行當時，被一般民眾公認為最具紀念意義、也是設計印刷最為精美的一款，所以發行首日各地郵局幾乎全都賣光。小全張的面額總額是1.10西德馬克（依當時匯率約合美金0.30元），世界各國郵商紛紛登出高價收購的廣告，美國郵商的零售價是3美元，創下當時在最短期間內漲幅最大的一項郵品紀錄。「3美元」（依當年官方匯率折合新台幣約120元）對當時一般基層公務員月俸還不到新台幣

1000元的台灣郵迷而言是個大數目，買得起的郵迷實在太少了，因此台北郵市曾流傳著：「買一張外國紙，一個禮拜不要吃飯」這樣的話。筆者直到1969年暑假積了兩個月的零用錢委託台北郵商向紐約著名的批發郵商Stolow訂購，才以新台幣380元買到「夢寐已久」的這款珍郵（當時美國郵商的特價是8美元）。

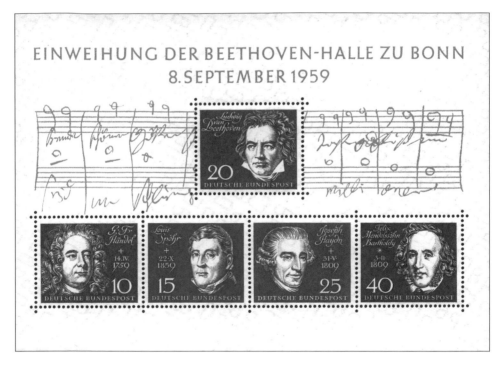

◆ 德意志聯邦郵政於1959年9月8日為紀念貝多芬館落成啟用，及五位偉大的作曲家所發行的小全張。下排郵票由左至右分別是：
　◇面值10分尼／紀念韓德爾逝世200周年，「+ 14.IV.1759」表示在1759年4月14日去世。
　◇面值15分尼／紀念著名小提琴家、指揮家路易‧史波爾（Louis Spohr, 1784-1859）逝世100
　　周年，「+ 22‧X‧1859」表示在1859年10月22日去世。
　◇面值25分尼／紀念海頓逝世150周年，「+ 31‧V‧1809」表示在1809年5月31日去世。
　◇面值40分尼／紀念孟德爾頌誕生150周年，「＊3‧II‧1809」表示在1809年2月3日誕生。

◆ 西柏林在1952年3月26日發行一枚貝多芬逝世125周年紀念郵票，面值30分尼，最上方的兩行德文「26. MÄRZ 1952」、「125. TODESTAG」，即為發行日期「1952年3月26日」、「125年忌辰」，圖案是依據貝多芬頭頂月桂冠的面部石膏模型設計而成。共發行一百萬枚。

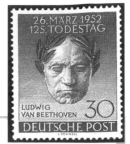

貝多芬面模（Lifemask）

在1812年，貝多芬42歲時，鋼琴商史太恩訂製了一個貝多芬石膏雕像，做為店頭的裝飾。這個面模即是由雕刻家克萊恩（Franz Klein）為製造雕像所製作的面部石膏模型。

◆ 東德在1952年3月26日發行一套貝多芬逝世125周年紀念郵票，共兩枚，面值12分的是貝多芬正面畫像，面值24分的是貝多芬側面浮雕像。共發行兩百萬套。

◆ 捷克斯拉夫（ČESKOSLOVENSKO）在1952年6月7日發行一套布拉格之春音樂節紀念郵票，共三枚，其中兩枚做為貝多芬逝世125周年（PRED 125 LETY ZEMŘEL）紀念郵票，面值分別為1.50Kčs（發行几十萬枚）及5.00Kčs（發行四十萬枚），圖案都是貝多芬正面畫像。

◆ 匈牙利在1960年6月25日發行一套名人專題郵票，其中面值60f的是貝多芬肖像，紀念在MARTONVÁSÁR城堡舉行的貝多芬音樂會。貝多芬至少兩度拜訪此座城堡，據說貝多芬在當地幽雅的環境得到作曲靈感，完成第二十三首鋼琴奏鳴曲《熱情》。

◆ 奧地利共和國在1962年9月25日發行，面值2.20西令（Schilling），圖案是貝多芬在海利根城（Heiligenstadt）的住家。1802年夏天貝多芬的聽力逐漸衰退，於是聽從醫生的指示來到以硫磺溫泉聞名的此地療養。海利根城原來在維也納的近郊，因擁有廣闊的葡萄園和清靜的牧場，環境幽雅適合居住，1892年成為維也納市區的一部分。

◆ 法國（RF）在1963年4月27日發行一套歐洲共同市場成員國的代表性偉人郵票，其中一枚面值0.20法郎，中間是貝多芬肖像，左邊是貝多芬出世的波昂故居，右邊是流經波昂的萊茵河段景緻。

◆ 多哥共和國在1967年4月15日發行一套聯合國教育科學文化組織成立20周年紀念郵票，共有七枚，其中面值10法郎和90法郎的兩張構圖相同，左上角有該組織的標記，右側是參照史提勒（Joseph Karl Stieler）1820年繪作的貝多芬肖像，左側是豎笛、小提琴和琴弓。

樂聖200歲紀念專題

　　1970年適逢貝多芬誕生200周年，各國紛紛發行相關紀念郵票。

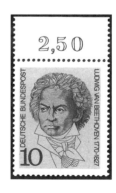

◆ 西德在1970年3月20日發行，面值10分尼，圖案參考西蒙繪於1818年的油畫像。共發行三千萬枚。

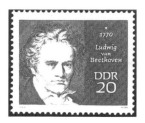

◆ 東德在1970年1月20日發行一套
名人紀念郵票，共六枚，其中
面值20分尼的圖案是貝多芬畫
像。發行一千兩百萬枚。

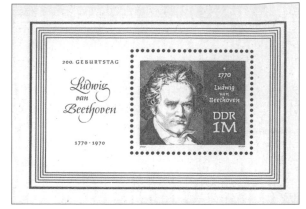

◆ 東德在1970年12月10日發行一款小全張，內含一枚面值1東德馬克的貝多芬畫像郵票，小全張
左上方印有「200 GEBURTSTAG」，即「200年誕辰」之意。共發行一百九十萬張。

◆ 奧地利共和國在1970年12月16日發行，面值3.50西令，貝多芬肖像參考瓦德繆勒（Ferdinand
Georg Waldmüller）於1823年所繪製的油畫像。（左圖）

◆ 捷克斯拉夫在1970年2月17日發行一套名人紀念郵票，共六枚，其中面值40h的圖案是貝多芬
肖像。（中圖）

◆ 匈牙利在1970年6月27日發行，面值1Ft，圖案參考位於Martonvásár城堡的貝多芬雕像。該座
城堡在1927年為紀念貝多芬去世100周年，委託János Pásztor雕刻製作。（右圖）

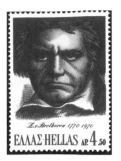

◆ 希臘（希臘文國名ΕΛΛΑΣ，英文國名HELLAS）在1970年10月7日發行，面值ΔP 4.50，圖案是貝多芬肖像。

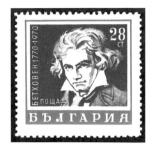

◆ 保加利亞（БЪЛГАРИЯ）在1970年10月15日發行，面值28分，圖案是貝多芬肖像，郵票設計者參考畫家史提勒繪製於1820年的油畫。

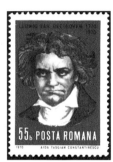

◆ 羅馬尼亞郵政（POSTA ROMANA）於1970年11月2日發行，面值55b，圖案是貝多芬肖像。

◆ 蘇聯郵政（ПОЧТА СССР）在1970年12月16日發行，面值10K，主題是貝多芬和作於1804年的第57號鋼琴奏鳴曲第二十三首《熱情》（Opus 57, Piano Sonata No. 23 in F minor: "Appassionata"）樂譜。

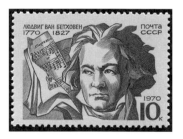

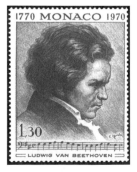

◆ 摩納哥（MONACO）在1970年12月15日發行，面值1.30法郎，主題是沉思的貝多芬，下部選用貝多芬名作《第9號交響曲》最後樂章合唱的低音部樂譜。《d小調第9號交響曲》是貝多芬一生中最後一首交響曲，1823年開始譜寫，1824年完成，作品編號125號，全曲共分四個樂章。在《第9號交響曲》的最後一個樂章中，貝多芬首次聯合了合唱團與管弦樂團，為交響樂的創舉，因此《第9號交響曲》又稱為《合唱交響曲》。合唱部分所用歌詞是德國詩人席勒（Friedrich von Schiller）的《歡樂頌》（德文名An die Freude，英文名Ode to Joy）。

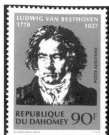 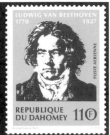

◆ 位於西非的達荷美共和國（REPUBLIQUE DU DAHOMEY，1975年11月30日改名為BENIN）在1970年9月21日發行一套航空郵票，共兩枚，分別面值90及110西非法郎，圖案皆為貝多芬油畫像，原畫是畫家克雷伯（August von Klöber）1818年的繪作。

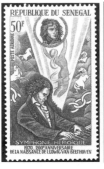 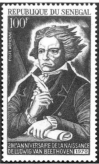

◆ 位於西非的塞內加爾共和國（REPUBLIQUE DU SENEGAL）在1970年9月26日發行一套航空郵票，共兩枚，面值100西非法郎的是貝多芬右手拿鵝毛筆、左手握樂譜的畫像，面值50西非法郎的下半部是貝多芬彈鋼琴，上半部則象徵原本要獻給拿破崙的第3號交響曲《英雄》（SYMPHONIE HÉROÏQUE）。貝多芬原本非常敬佩拿破崙支持法國革命時期主張的「民主」與「共和」理想，於是在第三首交響曲總譜的封面寫上拿破崙的名字「Bonaparte」。不料拿破崙在1804年5月18日稱帝，貝多芬得知後一怒之下將封面撕破，重新命名為《英雄交響曲，為頌讚紀念偉人而作曲》。

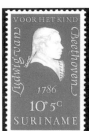 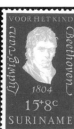 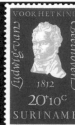 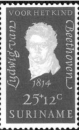 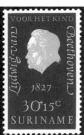

◆ 位於南美北部的蘇利南（SURINAME，1975年脫離荷蘭獨立）在1970年11月25日發行一套兒童福利附捐郵票，共五枚，以貝多芬各種不同年代的肖像為主題，郵票最上邊的荷蘭文「VOOR HET KIND」，即「為了孩子」之意。

◇面值10＋5分／1786年
◇面值15＋8分／1804年
◇面值20＋10分／1812年
◇面值25＋12分／1814年
◇面值30＋15分／1827年

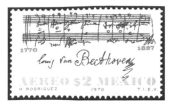

◆ 墨西哥（MEXICO）在1970年9月26日發行一枚航空
（AEREO）郵票，面值2披索，圖案是貝多芬名作《第9號
交響曲》中的《歡樂頌》合唱樂譜手稿及貝多芬的簽名。

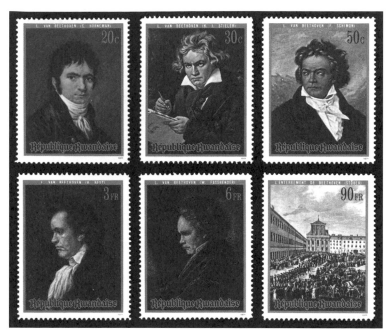

◆ 位於東非內陸的盧安達（RWANDA）在1971年7月5日發行一套紀念郵票，共六枚，圖案採用
以貝多芬為主題的著名畫作。

◇面值20分／侯內曼（C. HORNEMAN）繪於1803年前後。

◇面值30分／史提勒（K. J. STIELER）繪於1820年。

◇面值50分／西蒙（F. SCHIMON）繪於1818年，現珍藏於波昂的貝多芬之家紀念館
（Beethovenhaus）。

◇面值3法郎／貝斯特（H. BEST）之畫。

◇面值6法郎／法斯本德（W. FASSBENDER）之畫。

◇面值90法郎／1827年3月29日貝多芬的出殯情景（L'ENTERREMENT DE BEETHOVEN），
法郎茲・史托伯（FRANZ STÖBER）繪於1827年，當時有兩百多輛馬車、兩萬多人參加送
行，場面盛大。

◆ 達荷美共和國在1974年6月24日發行一枚貝多芬紀念郵票，面值150西非法郎，圖案參照貝多芬油畫像，下面是第14號奏鳴曲《月光》（14e SONATE）的樂譜。

◆ 位於西非的尼日共和國（REPUBLIQUE DU NIGER）在1974年9月19日發行一枚貝多芬紀念郵票，面值100西非法郎，右邊是貝多芬肖像，左邊象徵《第9號交響曲》（9ᵉᵐᵉ SYMPHONIE）的《歡樂頌》合唱者歡樂的表情。

逝世150周年紀念專題

1977年正值貝多芬去世150周年，以下是各國發行的紀念郵票。

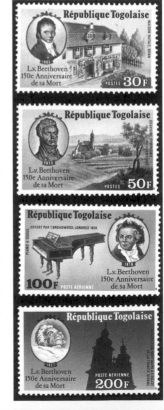

◆ 多哥共和國在1977年3月7日發行一套貝多芬逝世150周年紀念（150e Anniversaire de sa Mort）郵票，共四枚：
◇面值30西非法郎（普通郵資POSTES）／位於波昂貝多芬出生的宅第（MAISON NATALE, BONN），左上角是侯內曼繪於1803年的貝多芬像。
◇面值50西非法郎（普通郵資POSTES）／《第2號交響曲》和海利根城田園景色（DEUXIEME SYMPHONIE, HEILIGEN-STADT），1803年貝多芬在此完成第2號交響曲，左上角是克萊恩於1812年雕刻的貝多芬像。
◇面值100西非法郎（航空郵資POSTES AERIENNE）／1818年倫敦著名的鋼琴製造師布羅悟送給貝多芬的演奏用大鋼琴（PIANO A QUEUE, OFFERT PAR T. BROADWOOD, LONDRES 1818），後來成為李斯特的愛琴，目前珍藏於布達佩斯國立博物館；右上角是西蒙繪於1818年的貝多芬像。
◇面值200西非法郎（航空郵資POSTES AERIENNE）／位於維也納舉行貝多芬告別祝禮的聖三位一體教堂（BENEDICTION MORTUAIRE A L'EGLISE DE LA TRINITE, VIENNE），左上角是1827年3月28日（貝多芬去世第二天）由丹豪瑟（Joseph Danhauser）繪製的「貝多芬躺在病床的遺容」。

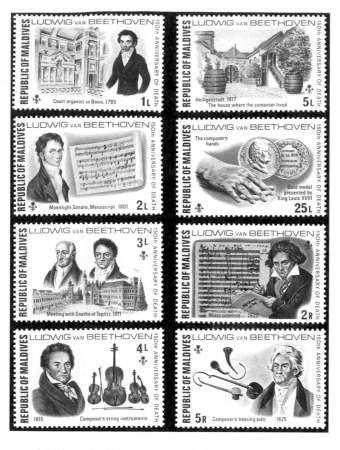

◆ 馬爾地夫共和國在1977年3月
26日發行一套貝多芬逝世150
周年紀念郵票，共八枚：

◇面值1L／1785年貝多芬在
波昂擔任宮廷管風琴師
（Court organist in Bonn），
左邊是波昂宮廷的管風
琴。

◇面值2L／《月光奏鳴曲》
樂譜手稿（Moonlight
Sonata, Manuscript），右邊
是1801年的貝多芬畫像。

◇面值3L／1812年貝多芬和
歌德在特普利茲相見
（Meeting with Goethe at
Teplitz），左邊是歌德，右
邊是貝多芬。特普利茲位
於現在捷克北部、接近德
國邊界，是一個著名的溫
泉療養地，貝多芬曾多次
到此療養。但根據記載，
兩人見面應在1812年，郵
票卻印成1811年。

◇面值4L／貝多芬用過的弦樂器（Composer's string instruments），右邊是貝多芬用過的小提
琴、中提琴與大提琴，左邊是梅勒（Willibrord Joseph Mähler）繪於1815年的貝多芬油畫
像。

◇面值5L／1817年海利根城，貝多芬曾住過的房舍（Heiligenstadt, 1817 The house where the
composer lived）。

◇面值25L／左邊是1827年3月28日（貝多芬在3月26日去世）由丹豪瑟所畫的「貝多芬交疊雙
手」（The composer's hands），右邊是法國國王路易十八贈送貝多芬的金牌（Gold medal pre-
sented by King Louis XVIII），金牌正面是路易十八肖像。

◇面值2R／左邊是1823年貝多芬完成的《莊嚴彌撒曲》樂譜手稿（Missa solemnis），右邊是
1821年史提勒繪製的「貝多芬寫作《莊嚴彌撒曲》樂譜」畫像。

◇面值5R／左邊是貝多芬用過的助聽器（Composer's hearing aids），右邊是1824年或1825年由
狄克（J. S. Decker）繪製的貝多芬畫像。

◆ 多米尼加在1977年4月25日發行一套貝多芬逝世150周年紀念（150th Anniversary of the death of Ludwig van Beethoven）郵票，共七枚：

◇面值½分／貝多芬的大恩師海頓（Joseph Haydn-Beethoven's great master）。

◇面值1分／貝多芬作的歌劇《費德里奧》中第一幕第四景（'Fidelio'-Act 1, Scene IV），由左至右分別是：獄卒頭目洛可（Rocco）；被誣陷於牢中的貴族弗羅雷斯坦（Don Florestan）之妻，女扮男裝化名為「費德里奧」混入獄中準備營救丈夫的蕾奧諾蕾（Leonore）；愛上「費德里奧」的洛可女兒馬則琳（Marzelline）；愛上馬則琳的洛可助手賈桂諾（Jacquino）。

◇面值2分／芭蕾舞曲《普羅米修斯之創造物》在1801年3月首演中的著名舞蹈家馬利亞‧加森提妮（Maria Casentini-danced in the original 'Creatures of Prometheus'）。

◇面值15分／貝多芬在海利根城的鄉間小溪畔譜寫《田園交響曲》（Beethoven working on his 'Pastoral Symphony'）。貝多芬於1808年完成題名為「田園」的第6號交響曲，本畫是Zurich音樂協會轉載於1834年年鑑的著名彩色石版畫。

◇面值30分／紀念管弦樂曲《威靈頓的勝利》（'Wellington's victory'- a commemorative work）中「英國威靈頓公爵騎馬揮劍的英姿」。貝多芬為紀念1813年6月21日英國威靈頓公爵率領英軍在西班牙戰勝拿破崙的法軍而作，此曲又稱為《戰役交響曲》或《勝利之役》。1813年12月8日在維也納首次演奏，做為救濟哈瑙（Hanau）之役中奧地利與巴伐利亞邦戰傷士兵的音樂會曲目，由貝多芬親自指揮。

◇面值40分／1824年5月7日著名女歌唱家亨莉耶特‧蓉塔在第9號交響曲首次演奏會中的女高音獨唱（Henriette Sontag - sang soprano in the original 'Ninth'）。

◇面值2元／年輕時的貝多芬畫像（The young Beethoven），當時他大約13歲，原畫是Gandolph Ernst Steinhauser von Treuberg在1800年的作品。

日耳曼語系的音樂家

◆ 哥倫比亞（COLOMBIA）在1977年8月17日發行一枚航空郵票，面值8.00披索，圖案採用史提勒畫的貝多芬像，襯底是貝多芬的名作《第9號交響曲》最後樂章合唱（Sinfonia No.9 Opus 125 "Coral"）的樂譜。

◆ 墨西哥在1977年11月12日發行一套航空郵票，共兩枚，面值1.60及4.30披索，圖案都是貝多芬的雕像，最上方印有西班牙文「150 ANIVERSARIO」，即「150周年紀念」之意，雕像之下的「FALLECIMIENTO DE BEETHOVEN」，意即「貝多芬去世」。

◆ 羅馬尼亞郵政在1980年5月6日發行一款宣揚歐洲各國經濟文化協同合作（INTEREURO-PEANA COLABORAREA CULTURAL-ECONOMICA），以及紀念音樂家貝多芬誕生210周年小全張，內含四枚郵票，面值皆3.40L，圖案為參照著名畫像設計的貝多芬各種神情。

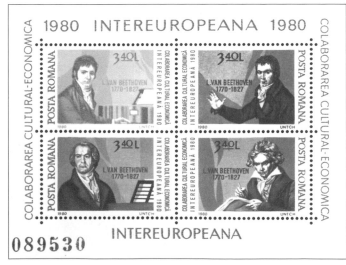

◇左上：彈鋼琴，侯內曼繪於1803年。
◇右上：揮手，梅勒繪於1804～1805年。
◇右下：作曲寫譜，史提勒繪於1821年。
◇左下：彈鋼琴，瓦德繆勒繪於1823年。

◆ 蒙古（MONGOLIA）在1981年11月16日發行一套偉大音樂家郵票，其中面值30分的右邊是貝多芬肖像，左邊是貝多芬的歌劇《費德里奧》中囚徒合唱的一景，唱出對自由的強烈渴望：「噢，自由啊，自由，何時重回身邊？」

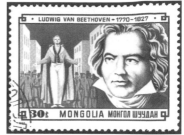

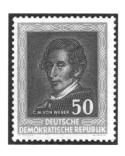

◆ 奧地利共和國1995年11月26日發行，紀念貝多芬誕生（GEBURT-STAG）225周年，面值S7，圖案是貝多芬寫譜的神情。

6. 德語歌劇創始者—韋伯（Carl Maria von Weber 1786-1826）

1786年11月18日（一說19日）生於靠近留貝克（Luebeck）的歐汀（Eutin），1836年6月5日因肺結核於倫敦去世。

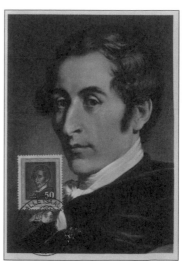

◆ 東德在1952年7月5日發行一套在哈雷舉行的韓德爾節（HÄNDELFEST）紀念郵票，共三枚，其中面值50分尼的主題是韋伯。

◆ 韋伯家族珍藏的韋伯畫像原圖卡，蓋有哈雷郵局的發行首日紀念郵戳。在著名音樂家之中，如同時代的貝多芬、舒伯特、貝里尼以及較早的韓德爾、稍後的蕭邦，皆無婚娶而無子嗣，韋伯雖然在世僅四十年，但是婚姻生活幸福，也讓他的後裔延續至今。

德國國民歌劇先驅《魔彈射手》

　　《魔彈射手》的德文原名是Der Freischütz，其原意是可自由自在地擊中目標的神射手，一般譯為《魔彈射手》是借用日文的譯名，按字面原意應譯為《神射手》。

　　《魔彈射手》實際上是流傳於德國黑森林的民間故事，經德勒斯登當地作家Friedrich Kind編成劇本。由於當時上演的歌劇都是義大利的拉丁風味，韋伯抱著振奮德意志民族意識的理念，推出第一齣純日耳曼風味的民族歌劇，因此得到德國人的肯定與歡迎，奠定了德語歌劇的基石。

◆ 匈牙利在1967年9月26日發行一套世界著名歌劇專題郵票，每一枚郵票的左下角皆印有象徵歌劇的「面具和豎琴」，其中面值30f的是韋伯在1821年首演十分成功的《魔彈射手》（匈牙利文A büvös vadász）第三幕第六場：「射手們在森林中競技。射手馬克思為了贏得勝利才能娶到爵主的女兒，因此和惡魔沙米爾（Samiel）交換條件取得七顆魔彈，前六顆都順利地射中目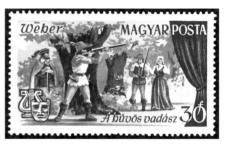標，但是第七顆卻得按惡魔的指示，射擊一隻停在樹上的白鴿，而馬克思根本不知白鴿是爵主女兒的化身，所幸一位修士送給爵主女兒的玫瑰花保護她逃過大劫難，替惡魔牽線的壞心獵人加斯帕（Caspar）反而中彈身亡。」

◆ 西德在1976年5月13日發行，紀念著名歌劇作曲家韋伯逝世150周年，面值50分尼，主題是韋伯指揮歌劇《魔彈射手》的三個神情。韋伯認為一個真正的指揮家就應該好好地運用指揮棒，讓樂團成員能更清楚地了解指揮者的意圖與詮釋，因而創立近代指揮法的基礎。

◆ 德國在1998年11月12日發行一枚德勒斯登的薩克斯邦立交響樂團（SÄCHSISCHE STAATSKAPELLE DRESDEN）成立450周年紀念郵票，圖案是樂團指揮正在運用指揮棒。韋伯曾在1816年聖誕節被德勒斯登宮廷任命為該樂團團長兼指揮（Kapellmeister）。

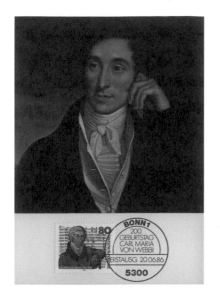

◆ 韋伯畫像原圖卡，由Caroline Bardua繪作。

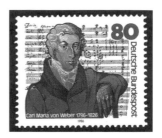

◆ 西德在1986年6月20日發行，紀念韋伯誕生200周
年，面值80分尼，圖案是Friedrich Müller製作的韋伯
雕像，背面是1818年的《彌撒曲E大調》（Messe in
Es-Dur）之《榮耀頌》（Gloria）開頭部分樂譜。

◆ 東德在1986年11月4日發行一款小全
張，紀念韋伯誕生200周年，左邊含一
枚面值85分尼的韋伯肖像郵票，圖案
參考F. Jügel在1816年所作的銅板雕像
（德文Kupferstich）。小全張圖案右側
由上而下分別是：《魔彈射手》1821
年6月18日初次公演的海報，《魔彈射
手》1821年6月18日在柏林皇家劇院的
初次公演，《魔彈射手》三名主要人
物：左為爵主女兒、中間是打扮成射
手的沙米爾，右為獵人加斯帕。

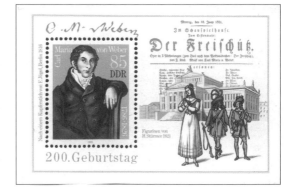

◆ 東德在1955年11月14日發行一套德國著名的歷史性建築物專題郵票，
其中面值40分尼的主題是德勒斯登最著名的地標——翠英閣（DRES-
DNER ZWINGER，其原意是以樓閣建築圍繞成一個大庭院的宮殿），
由薩克森邦選侯奧古斯一世（Friedrich August I）下令於1709～1732
年間興建，是18世紀首屈一指、華麗壯觀的巴洛克式宮殿。原建築物
於1945年2月13日盟軍大轟炸時慘遭破壞，經戰後重新修建才是現今
的模樣。

◆ 東德在1956年6月1日發行一套德勒斯登建立750周年紀念郵票，以德勒斯登著名建築物為主題。

◇面值10分尼／最右邊是德勒斯登最古老的聖十字教堂（Kreuzkirche），也是新市政廳，前面是老市場（Altmarkt）廣場。
◇面值20分尼／天主教的宮廷教堂（Hofkirche）和跨越易北河的拱橋。
◇面值40分尼／工業學院的瞭望塔。

7. 幸福的浪漫大師—孟德爾頌
（Felix Mendelssohn Bartholdy 1809-1847）

　1809年2月3日生於漢堡，1847年11月4日於萊比錫去世。

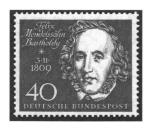

◆ 西德在1959年9月8日發行一款精緻的小全張，主要是紀念波昂貝多芬館落成啟用及五位偉大的作曲家，小全張內含五枚郵票，其中面值40分尼的是紀念孟德爾頌誕生150周年，「＊3‧II‧1809」表示在1809年2月3日誕生。

◆ 東德在1959年2月28日發行一套孟德爾頌誕生150周年紀念郵票，共兩枚：
◇面值10分尼／位於萊比錫的布商會館（Gewandhaus，後來改為音樂廳），1835年孟德爾頌擔任布商會館管弦樂團指揮。

◇面值25分尼／孟德爾頌第4號交響曲《義大利交響曲》（Italienische Sinfonie）A大調第一樂章小提琴開頭部分的親筆樂譜，創作靈感源自1830年到義大利旅行的所見所聞，完成於1833年。

◆ 西德在1993年2月11日發行，紀念布商會館管弦樂團（GEWANDHAUSORCHESTER LEIPZIG）成立250周年，圖案乍看像是梳子，其實是以長短音波象徵樂團演奏樂曲。

◆ 東德在1984年1月24日發行一款小全張，紀念孟德爾頌誕生175周年，右邊含一枚面值85分尼的孟德爾頌肖像郵票，小全張圖案左下方有孟德爾頌的親筆樂譜及簽名，樂譜手稿珍藏於德意志民主共和國首都柏林的德意志國家圖書館（AUTOGRAPH DER DEUTSCHEN STAATS-BIBLIOTHEK BERLIN HAUPTSTADT DER DDR，印於小全張最右側）。

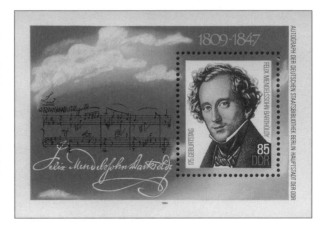

德國音樂重鎮萊比錫

　　萊比錫位於德國東南部，12世紀就形成市集，到了15世紀已發展為商業大都市，在東德時代是僅次於東柏林的第二大都市，每年固定舉行春季展和秋季展，成為歐洲唯一延續最久的大型國際商展，當地人士除經商致富外，也致力於發展文藝及音樂活動。1843年孟德爾頌在當地商會的贊助下成立了萊比錫音樂學院（Leipzig Conservatory）。東德郵政當局每年也配合萊比錫春季及秋季國際商展發行宣傳郵票或小全張。

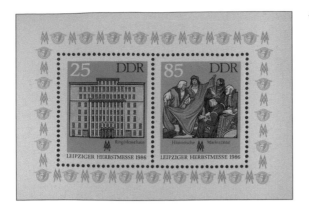

◆ 1986年8月19日發行的1986年萊比錫秋季國際商展（LEIPZIGER HERBSTMESSE）小全張，內含兩枚郵票：左邊面值25分尼的主題是商展館（Messehaus），右邊面值85分尼的是布商交易的歷史情景（Historische Marktszene）；外側環有商展標誌：代表德文MESSE商展簡寫而上下重疊的「M」與源自希臘神話的商業神像。

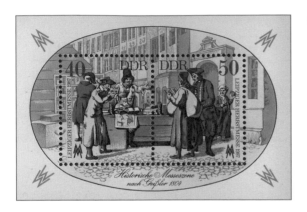

◆ 1987年8月25日發行的1987年萊比錫秋季國際商展小全張，內含兩枚郵票：左邊面值40分，右邊面值50分尼，圖案是1804年書商叫賣的情景。

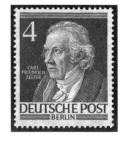

◆ 西伯林於1952年11月22發行，圖案是孟德爾頌的老師——作曲家蔡爾特（Carl Friedrich Zelter, 1758-1832），大文豪歌德的好友，柏林合唱團的指揮，孟德爾頌在10歲時向蔡爾特拜師學習作曲。

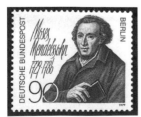

◆ 西伯林在1979年8月9發行一枚摩西‧孟德爾頌（Moses Mendelssohn, 1729-1786）誕生250周年紀念郵票，面值90分尼。摩西‧孟德爾頌就是作曲家孟德爾頌的祖父，德國著名的哲學家及思想家，孟德爾頌家族屬於猶太裔，摩西‧孟德爾頌一生致力於將猶太人融入德意志社會的啓蒙工作而頗有名望。1816年孟德爾頌家族改信基督教。

孟德爾頌的精神支柱──芳妮・亨哲爾

　　芳妮・亨哲爾（Fanny Hensel）就是孟德爾頌的姊姊，著名鋼琴演奏家和業餘作曲家。1805年11月14日生於漢堡，1829年嫁給畫家亨哲爾（Wilhelm Hensel），因此改姓；1847年5月14日在柏林因中風去世。芳妮是孟德爾頌最忠實的支持者，姊弟之間的感情十分親密，所以孟德爾頌聽到姊姊的噩耗後悲傷過度差點崩潰，他的健康也從此急速惡化，在同年11月4日於萊比錫去世。

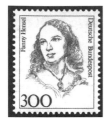
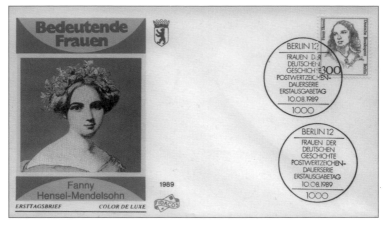

◆ 西德和西伯林於1989年8月10日各發行一枚著名婦女（Bedeutende Frauen）系列的普通貼用郵票，面值300分尼（即3西德馬克），圖案是芳妮・亨哲爾。蓋有西柏林郵局發行首日郵戳的首日封，左下方印有芳妮的正式全名，其中Mendelsohn在l之後少印一個s。由於東、西德在1990年底正式統一，西柏林及東德不再各自發行郵票，西柏林在1989及1990年發行的郵票因而成為世界郵迷珍藏的目標。以這兩款圖案相同的「芳妮」郵票為例，依目前德國郵市的行情，西柏林發行的足足比西德發行的貴了一倍（6歐元：3歐元）。

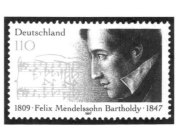

◆ 德國在1997年10月9日發行一枚孟德爾頌逝世150周年紀念郵票，面值110分尼，右側是孟德爾頌側面肖像，左側是親筆樂譜手稿。

◆ 烏拉圭郵政當局（CORREOS URUGUAY）在1997年發行兩枚相連刷郵票，左邊是紀念孟德爾頌逝世150周年，由Gustav Zerner繪製的孟德爾頌油畫像，右邊是紀念作曲家布拉姆斯逝世100周年。

◆ 以色列在1996年發行偉大的猶太裔作曲家系列郵票，其中一枚的主題是孟德爾頌，右側是孟德爾頌的不朽作品——1846年初次公演的神劇《以利亞》（ELIJAH）的部分樂譜，及以色列先知「以利亞」乘火戰車升天圖。

郵此一說

　　上帝憐惜以色列偉大的先知「以利亞」，所以用旋風接「以利亞」升天。請參見《舊約聖經》的《列王紀下》第二章第一節：「耶和華要用旋風接以利亞升天的時候，……」，及第十一節：「……忽有火車火馬將二人隔開，以利亞就乘旋風升天去了。」之記載。

聖歌《傾聽天使在吟唱》

　　「Hark! The Herald Angels Sing!」的意思是「當聽聖諭的天使在唱歌」，華語簡譯為「傾聽天使在吟唱」，台語聖詩第八十二首譯為「著聽天使得吟講」。這首歌的原歌詞出自英國的查理士・衛斯理牧師（Charles Wesley, 1707-1788）1739年原名《Hark, how all the welkin rings》的詩作，英國喀爾文教派的牧師懷特費（George Whitefield）因不滿意welkin（即heaven，穹蒼之意）一字，而在1753年改為「Hark! The Herald Angels Sing!」。英國作曲家昆明斯（William H. Cummings, 1831-1915）在1857年將查理士・衛斯理的詩

配上孟德爾頌在1840年爲紀念德國古騰堡（Johann Gutenburg）發明印刷術400周年而作的清唱劇《藝術家之慶典頌》第二樂章，改編成爲現在的《Hark! The Herald Angels Sing!》。

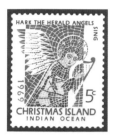

◆ 位於印度洋（INDIAN OCEAN）的澳洲屬地聖誕島（CHRISTMAS ISLAND）在1969年11月10日發行一枚聖誕節郵票，面值5分，中心圖案是以馬賽克拼成的天使彈琴吟唱圖，最上邊印有《傾聽天使在吟唱》的英文歌名「HARK THE HERALD ANGELS SING」。（左圖）

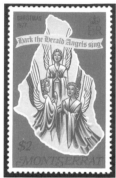

◆ 位於加勒比海、波多黎各東南方的蒙塞拉（MONTSERRAT，現爲英國屬地）在1977年11月14日發行一套聖誕節郵票，共四枚，主題是與聖誕節有關的聖歌，中心圖案（吟唱中的三位天使）被該島的圖形線條圍起來，其中面值2元的就是《傾聽天使在吟唱》（Hark the Herald Angels sing印在上方的黃色緞帶）。（上圖）

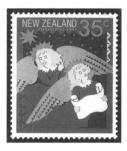

◆ 紐西蘭（New Zealand）在1987年9月16日發行一套聖誕節郵票，共三枚，主題是與聖誕節有關的聖歌，其中面值35分的是《傾聽天使在吟唱》，圖案是兩位天使在吟唱。

◆ 紐西蘭在1988年9月14日發行一套聖誕節郵票，共四枚，主題是與聖誕節有關的聖歌，其中面值70分的主題是《傾聽天使在吟唱》第一首歌詞前五句：「Hark the herald angels sing, "Glory to the newborn King; Peace on earth, and mercy mild, God and sinners reconciled!" Joyful, all ye nations rise」。

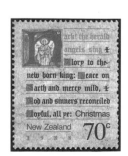

◆ 位於西非的迦那（GHANA）在1977年12月30日發行一套聖誕節郵票，共六枚，其中四枚的主題是聖歌《傾聽天使在吟唱》，郵票最上邊印有該曲的英文歌名「HARK THE HERALD ANGELS SING」，襯底的是該曲的樂譜，左右兩邊的天使施放和平鴿圖案，象徵著「耶穌降生將為世人帶來和平」。

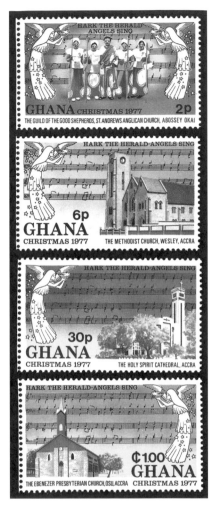

◇面值2 Pesewas／位於阿波塞‧歐凱（ABOSSEY OKAI）的聖安德魯英國聖公會教堂（ST. ANDREWS ANGLICAN CHURCH）好牧者慈善樂團（THE GUILD OF THE GOOD SHEPHERDS）。

◇面值6 Pesewas／位於首都阿克拉（ACCRA）的衛斯理（WESLEY）衛理公會教堂（THE METHODIST CHURCH）。

◇面值30 Pesewas／位於首都阿克拉的聖靈天主教堂（THE HOLY SPIRIT CATHEDRAL）。

◇面值Cedi 1.00／位於首都阿克拉歐穌（OSU），由不滿英國教派長老會的牧師和會友所另外組成的依倍內則長老教會教堂（THE EBENEZER PRESBYTERIAN CHURCH）。

◆ 位於美國佛羅里達州東南方的巴哈馬群島（BAHAMAS）在1988年11月21日發行一套聖誕節郵票，共四枚，主題是與聖誕節有關的聖歌，其中面值50分的是《傾聽天使在吟唱》，圖案是三位天使在吟唱。

◆ 英國位於英、法海峽間的澤西島（JERSEY）在1994年發行一套聖誕節郵票，共四枚，主題是與聖誕節有關的聖歌，其中面值23便士的是《傾聽天使在吟唱》，圖案為三位天使在吹長號，下邊印有英文歌詞「Hark the herald Angels sing...Glory to the newborn King.」。

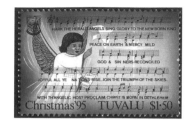

◆ 位於南太平洋的小群島土瓦路（TUVALU）在1995年發行一套聖誕節郵票，共四枚，主題是與聖誕節有關的聖歌，其中面值1.50元的是《傾聽天使在吟唱》樂譜和第一首的英文歌詞，左邊是一位小天使在吟唱。

郵此一說

《傾聽天使在吟唱》英文及台語
《著聽天使得吟講》第一首的歌詞

Hark! The herald angels sing,	著聽天使得吟講（「著」即「當」之意）
"Glory to the newborn King;	歸榮光值新生王（「值」即「於」之意）
Peace on earth, and mercy mild,	地上和平俍受恩（「俍」即「人」之意）
God and sinners reconciled!"	上帝罪人各親近（「各」即「再」之意）
Joyful, all ye nations rise,	世間逐國著奮起（「逐」即「各」之意）
Join the triumph of the skies;	參加天軍來歡喜
With th' angelic host proclaim,	著佮天使鬥聲明（「佮」即「與」之意）
"Christ is born in Bethlehem!"	基督誕生伯利恆

Refrain 副歌（各首歌詞重複部分）

Hark! the herald angels sing,	著聽天使得吟講
"Glory to the newborn King!"	歸榮光值新生王

日耳曼語系的音樂家

8. 天才型的音樂文學家—舒曼

（Robert Schumann 1810-1856）

1810年6月8日生於德國薩克森邦的翠考市（Zwickau），1856年7月29日於波昂附近的恩得利許（Endenich）去世。

擺了大烏龍的舒曼逝世100周年紀念郵票

東德在1956年7月20日發行一套舒曼逝世100周年紀念郵票，共兩枚，圖案相同，面值10分尼刷綠色，20分尼刷紅色，但是圖案設計者克特・愛格勒（Kurt Eigler）誤用了舒伯特寫於1815年的《飄泊者之夜曲》（Wanderer's Nachtlied，歌詞原為德國文豪歌德作品）做為背景的歌譜，發行當天眼睛尖銳又熟悉歌曲的郵迷立即發現用錯歌譜，消息傳出連不集郵的民眾也紛紛趕到郵局排隊購買，郵政當局才發現擺了烏龍，於是下令在7月23日停止出售。同年10月8日重新發行一套舒曼逝世100周年紀念郵票，也是兩枚，背景的歌譜更正為舒曼的《月夜》（Mondnacht）親筆手稿。這首歌出自於舒曼在1840年為詩人埃亨多夫（Joseph von Eichendorff, 1788-1857）的詩集所譜寫而成的歌曲集《Liederkreis》，十二首中的第五首。

圖案設計錯得離譜的郵票可是難得一見，這套郵票因而成為東德民眾的珍藏目標，西德民眾也很快地加入收集行列，加上東德郵政當局在7月23日同時公告錯票只能用到當年9月30日，使得未使用的錯票大多數被收藏起來，貼在郵件上的錯票反而少見。而正票的情形卻相反，大部分都被貼了，未使用的較少。以目前的行情來看，未使用過的正票一套約12歐元，未使用過的錯票一套約5歐元，而最珍貴的是7月20日發行當天蓋有紀念郵戳的錯票實寄首日封。

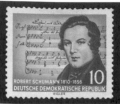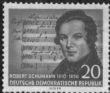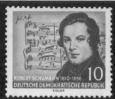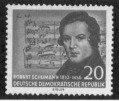

◆ 由左至右：面值10分尼錯票、面值20分尼錯票、面值10分尼正票、面值20分尼正票。

◆ 西德郵政當局在1956年7月28日發行一枚舒曼逝世100周年紀念郵
票，面值10分尼，以舒曼的側面剪影為主題，背景是《鋼琴奏鳴曲
第1號》（PIANO SONATA NO.1）第一樂章活潑快板（allegro vivace
of first movement）的部分手稿，此曲創作始於1833年，1835年完
成，獻給克拉拉並表達愛慕之意。上方的「+ 29. Juli1856」就是舒曼
逝世的日期：1856年7月29日。

◆ 蘇聯在1960年5月20日發行一枚舒曼誕生150周年紀念郵票，
面值40K，右側為繪於1839年的舒曼畫像，作畫當時舒曼29
歲；左側是舒曼在1838年的作品第15號：鋼琴奏鳴組曲《兒
時情景》（Kinderscenen）十三首曲子中的第七曲《如夢》
（Träumerei）樂譜開頭的小節。

◆ 比紹‧幾內亞在1985年8月5日發行一套國際音樂年專題郵
票，紀念偉大的音樂家，其中面值5peso的圖案是1829年在維
也納出售的附豪華裝飾的金字塔型鋼琴（Pyramidklavier），右
上角是1839年舒曼29歲的肖像畫。因為舒曼的成名作品主要
是鋼琴曲，所以採用當代鋼琴來搭配。

讓孩子輕鬆學琴的《快樂的農夫》

　　舒曼的鋼琴曲中有些是爲了孩子而作的，學過鋼琴的人在入門時大概都彈過一首輕快活潑的《快樂的農夫》，農夫在豐收後最快樂了，當時德國的農夫在慶祝豐收時都會相聚唱歌跳舞。此曲在日本還由津川主一配詞編成兒歌《樂しき農夫》。

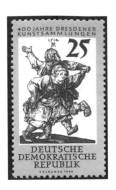

◆ 東德在1960年10月20日發行一套德勒斯登藝術珍藏館（DRESDNER KUNSTSAMMLUNGEN）400年紀念郵票，其中面值25分尼的圖案是德國名畫家杜勒（Albrecht Dürer, 1471-1528）1514年的銅版畫《跳舞的農家夫婦》（Tanzendes Bauernpaar）。

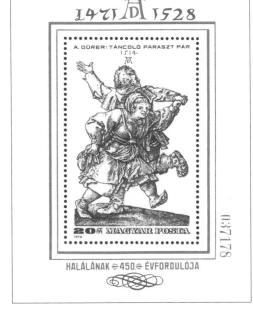

◆ 匈牙利在1979年1月8日發行一款德國名畫家杜勒去世450周年紀念小全張，面值20Ft，圖案是杜勒1514年的銅版畫《跳舞的農家夫婦》。

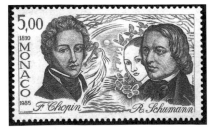

◆ 摩納哥在1985年11月7日發行一枚蕭邦及舒曼誕生175周年紀念郵票，面值5法郎，因為蕭邦和舒曼兩人都在1810年出生，所以出現於同一張郵票。左側是蕭邦，右側是舒曼和太太克拉拉，背景的蝴蝶象徵舒曼在1831年發表的鋼琴名曲《蝴蝶》。

◆ 東德在1988年3月8日發行一枚小全張，紀念詩人埃亨多夫200周年誕辰，面值70分尼，小全張左半部的郵票裡是埃亨多夫肖像，右半部最上面是埃亨多夫的《月夜》（Mondnacht）詩集原手稿（Textautograph），下面是舒曼的《月夜》一曲樂譜手稿（Musikautograph）。前述手稿都珍藏於東德首都柏林的德意志國家圖書館。小全張背景是夜晚月亮映在湖面上的寧靜安祥景色，

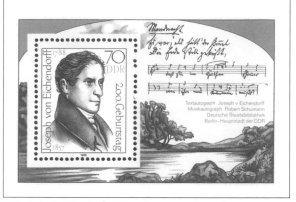

雖然設計者只用淺青和棕綠兩色，卻能令人感受畫面的詩情畫意，尤其設計者將月亮畫在面值70分尼之上、月亮倒影置於人像之下，將詩句、樂譜排列於空中，如此充分利用有限的方寸之間作出巧妙布局，堪稱難得佳作。

9. 偉大的鋼琴演奏家—克拉拉·舒曼
（Clara Schumann 1819-1896）

　　舒曼的妻子克拉拉1819年9月13日生於萊比錫，1896年5月20日於法蘭克福去世。克拉拉5歲起和當時身為著名鋼琴家的父親弗里德里希·威克學鋼琴，由於傑出的音樂天分，進步神速，年僅9歲便在萊比錫演奏會館（即布商會館）舉行首次公開演奏會，一年後在薩克森邦宮廷為王侯演奏，因高超的彈琴技巧而獲得喝采。

　　1831年隨父親前往當時歐洲的三大音樂之都——柏林、維也納和巴黎，進行演奏會旅行，途經威瑪（Weimar）時，曾為德國大文豪歌德演奏，克拉拉被歌德稱讚為一位「演技精湛的少女」，而獲贈一個內有歌德畫像和親筆簽名的紀念盒，當時已屆82高齡的歌德，剛完成世界文學史上的不朽名著《浮士德》第二部。之後她更得到國際上的認可而成為音樂名家（established virtuoso）。

舒曼是她父親的鋼琴學生，她很欣賞舒曼的音樂才華，舒曼也非常喜愛她，雖然威克反對兩人交往，想盡辦法阻撓，但是有情人終成眷屬，他們克服萬難於1840年完婚。婚後的克拉扮演賢妻良母的角色，鼓勵舒曼創作，後來舒曼因精神疾病在1956年去世。舒曼過世後，她便投入公開的演奏生涯，宣揚和出版舒曼的作品，舒曼能被公認爲作曲大師，實在歸功於她的努力。1878年她成爲法蘭克福音樂學院的鋼琴教授，活躍於德國樂壇，直到1896年於法蘭克福去世爲止。後人讚譽她爲十九世紀最偉大的鋼琴演奏家之一。

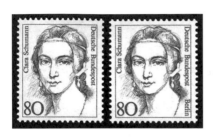

◆ 西德和柏林自1986年起發行一系列普通郵票，以德國歷史中偉大的婦女爲主題，在1986年11月13日發行第一套，共有兩枚，其中面値80分尼的就是舒曼夫人克拉拉女士。

◆ 德國（DEUTSCHES REICH，希特勒執政時所用的國名）在1941年3月1日發行一套萊比錫春季展覽紀念郵票，其中面値6分尼的主題是萊比錫音樂演奏會館，該會館的管弦樂團在歐洲頗有聲望，郵票最上邊的「REICHSMESSE LEIPZIG 1941」，即「1941年萊比錫國家展」之意，左下方上下相疊的MM符號則是展覽會的標誌。

◆ 東德在1973年6月26日發行一套名人在威瑪的住家專題郵票，其中面値10分尼的是歌德肖像與其住家。歌德在1775年11月7日抵達威瑪，1779年8月就任威瑪公國大臣，一直至1832年3月22日去世爲止，大部分時間都安居於威瑪。

10. 德意志歌劇大師—華格納（Richard Wagner 1813-1883）

全世界第一套歌劇專題郵票

奧地利於1926年3月8日發行一套兒童福利附捐郵票，共有六枚，主題選自華格納最具代表性的歌劇《尼貝龍根的指環》（Der Ring des Nibelungen，日耳曼民族大遷徙時代的傳說故事）中的情景。該劇於1851年開始著手，1874年全部完成，從策劃到完成共耗費二十五年的歲月，分成四個部分，演完需要四夜，合計十五個小時，屬於超大型歌劇，可謂華格納畢生心血大作。

序夜1876年8月13日上演「萊因金」（DAS RHEINGOLD）；第一夜14日上演「女武神」（DIE WALKÜRE）；第二夜15日上演「齊格菲利」（SIEGFRIED）；第三夜16日上演「諸神黃昏」（GÖTTERDÄMMERUNG，英文譯為The Twilight of the Gods）。

連續四晚在拜魯特（Bayreuth）劇院第一屆拜魯特音樂節初次公演，由華格納親自指揮，德國皇帝威廉一世、拜倫邦國王路德威希二世（興建劇院的贊助者）、歐洲貴族，及包括李斯特在內的藝術家等，共有約四千多位來賓參加。其實華格納早在1854年就完成了「萊因金」的歌劇樂譜，但是延到1869年9月22日才在慕尼黑宮廷歌劇院舉行初次公演。

郵此一說

Nibelungen是德語的複數，單數是Nibelung，此字源於古代北歐的Nilfheim，亦即Nibelheim，死人國之意。在神話故事中，有一塊被詛咒的黃金，被稱為尼貝龍之寶，凡持有此塊黃金者，將成為死人國之人。

◆ 奧地利於1926年3月8日發
行以《尼貝龍根的指環》
為主題的兒童福利附捐郵
票，共有六枚：

◇面值3＋2 GROSCHEN
／齊格菲利王子屠龍。

◇面值8＋2 GROSCHEN
／根特（Gunther）王航
向冰島。

◇面值15＋5 GROSCHEN
／兩大美女：冰島女王
布留因希爾德
（Brünnhilde）與根特王

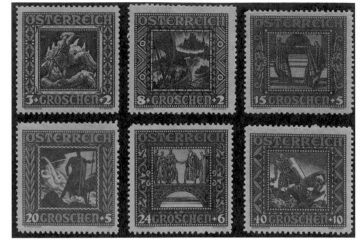

之妹克林希爾德（Kriemhilde）正在爭辯。

◇面值20＋5 GROSCHEN／多瑙河妖精（Nymphs）對哈根（Hagen）預言。

◇面值24＋6 GROSCHEN／貝赫拉連的魯第格伯爵（Rudiger von Bechelarn）在橋上迎接武士。

◇面值40＋10 GROSCHEN／狄特里希（Dietrich）打敗哈根。

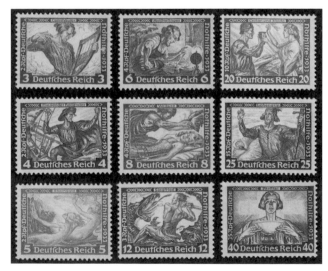

◆ 1933年11月1日德國發行1933年度救濟（德文Nothilfe即為需要幫助之意）附捐郵票，共九
枚，主題採用華格納九大著名歌劇中的代表性情景，以本套第一枚為例，貼信郵資金額3Rpf
（德國分尼Deutsche pfennig的簡寫）印在郵票的左下角及右下角，附捐金額2Rpf則印在郵票左
側下方。

◇面值3＋2 Rpf／《彈豎琴的唐懷瑟》（Tannhäuser）。
◇面值4＋2 Rpf／《漂泊的荷蘭人》（Der fliegende Holländer）。
◇面值5＋2 Rpf／《萊因金中的女水精與侏儒Alberich》（Rheingold）。
◇面值6＋4 Rpf／《名歌手》（Meistersinger）。
◇面值8＋4 Rpf／《女武神中的諸神之王Wotan與布留因希爾德》（Walküre）。
◇面值12＋3 Rpf／《齊格菲利屠龍》（Siegfried）。
◇面值20＋10 Rpf／《崔斯坦與伊索德》（Tristan und Isolde）。
◇面值25＋15 Rpf／《羅恩格林》（Lohengrin）。
◇面值40＋35 Rpf／《捧著聖盃的帕西法爾》（Parsifal）。

◆ 1943年5月22日波希米亞與摩拉維亞特區（捷克文ČECHY A MORAVA）發行一套華格納誕生
130周年紀念郵票，共三枚：
◇面值60H／華格納的喜劇型歌劇《名歌手》中補鞋匠歌手漢茲‧札客茲（Hans Sachs）坐在
家中。
◇面值120H／華格納側面浮雕像。
◇面值250H／華格納歌劇《齊格菲
利》中的齊格菲利正在鍛鍊寶
劍。1876年8月16日《齊格菲利》
在拜魯特劇院初次公演。

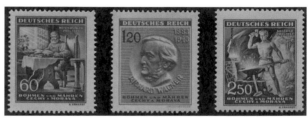

郵此一說

　　　　1939年3月15日希特勒在英國首相張伯倫姑息主義默認下出兵佔領捷
克，將捷克改為德國保護地，德文稱為BÖHMEN und MÄHREN，英文稱
為BOHEMIA and MORAVIA，中文依英文譯為「波希米亞與摩拉維
亞」，一直到1945年5月8日德國投降為止，這段佔領期間皆由德國軍政主
管單位發行該特區使用的捷克風格郵票。

◆ 蘇聯在1963年5月22日發行一枚華格納誕生150周年紀念郵票，面值
4K，圖案是華格納戴帽側面肖像。

華格納與海涅攜手合作

　　華格納編作的名歌劇《漂泊的荷蘭人》，出自於一場九死一生的親身經歷。華格納在1839年離開拉脫維亞的首府里加（Riga），乘船經由北海至巴黎的航程中遭遇大風暴，差點沉船，因而引發靈感，將德國著名詩人文學家海涅（Heinrich Heine, 1797-1856）所寫的傳奇故事《漂泊的荷蘭人》改編為歌劇，1843年1月2日在德勒斯登初次公演。故事大意是一位荷蘭船員因未遵守與神明的約定而遭受處罰，其所乘之船必須在海上長期漂泊，只准他每隔七年上岸一次，但是若能找到一位真心愛他的女子，將可得到赦免。

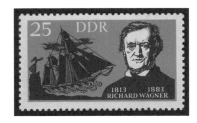

◆ 東德在1963年4月9日發行一枚華格納誕生150周年紀念郵票，面值25，右側是華格納肖像，左側是他編作的《漂泊的荷蘭人》中荷蘭人的帆船，最左邊是真心愛荷蘭船員的女子仙塔（Senta）正要跳入海中的情景。（左圖）

◆ 東德在1956年2月17日發行一套海涅逝世100周年紀念郵票，共兩枚，分別面值10與20分尼，圖案皆為海涅肖像。（右圖）

越改越完美的《唐懷瑟》

　　華格納的著名歌劇《唐懷瑟》創作於1843～1845年間，1845年10月19日在德勒斯登宮廷劇院首次公演。後來華格納對該劇數處進行修改，修改過的版本於1847年8月1日重新在德勒斯登宮廷劇院演出。但之後又有多次修改，其中修改幅度最大的一次，是1861年在巴黎上演時，華格納將第一幕第一場維納斯堡加上芭蕾舞場面，把飲酒歌加以擴大成為芭蕾舞曲。此乃應巴黎劇

院經理要求所做的修改，說穿了就是迎合巴黎觀眾的興致，套句現代行銷學的術語就是「配合市場導向」。

　　原本依華格納的個性是極不願意修改，後來抱著試試編作芭蕾舞曲的想法才勉強答應，沒想到華格納竟然非常喜愛修改後的成品，因此將德勒斯登上演的版本稱為「德勒斯登版」，而加上芭蕾舞的版本則稱為「巴黎版」。目前這兩種版本都曾上演過，前者在結構上較為一致，呈現華格納的歌劇風格與理念；後者較為通俗，一般聽眾易於接受，音樂也較為優美，因此上演機會也相對較多。

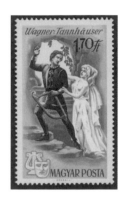

◆ 匈牙利在1967年9月26日發行一套世界名歌劇專題郵票，每一枚郵票的左下角皆印有象徵歌劇的「面具和豎琴」標誌。其中面值1.70Ft的是華格納的著名歌劇《唐懷瑟》中，吟遊騎士唐懷瑟正要擺脫維納斯女神誘惑的場景。

◆ 保加利亞在1970年10月15日發行一套名歌劇演唱家專題郵票，其中面值10分的左邊是女歌唱家史薇塔那‧塔芭可娃（Svetana Tabakova），右邊是《漂泊的荷蘭人》中的荷蘭船員與仙塔（由塔芭可娃演唱）。

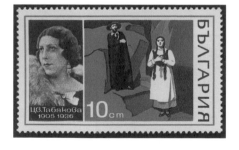

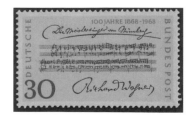

◆ 西德在1968年6月21日發行一枚華格納編作的名歌劇《紐倫堡的名歌手》（Die Meistersinger von Nürnberg）初次公演100周年紀念郵票，面值30分尼，圖案採用《紐倫堡的名歌手》樂譜開頭部分的華格納親筆手稿。該歌劇在1868年6月21日於慕尼黑國家劇院初次公演。

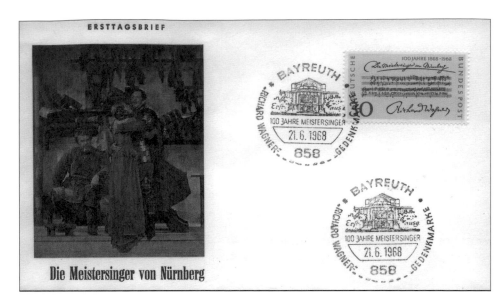

Die Meistersinger von Nürnberg

◆ 蓋有發行首日紀念郵戳的首日封，郵戳的中心圖案是拜魯特劇院，首日封的左邊是《紐倫堡
的名歌手》歌劇的劇照，坐者是補鞋匠師父漢茲·札客茲，騎士史托銀（Walther von Stolgin）
擁抱金匠的女兒伊娃（Eva）。因為本劇中史托銀的遭遇彷彿華格納一生的寫照，加上以喜劇
方式收場，所以每年7月在拜魯特劇院舉行的音樂節中，壓軸好戲非這齣歌劇莫屬。

◆ 西德在1964年5月6日發行一枚屬於西德聯邦各邦首府主題系列
的普通郵票，面值20分尼，圖案是慕尼黑國家劇院（München
Natioaltheater）。

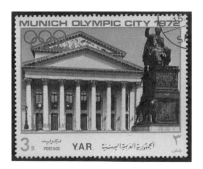

◆ 1972年夏季奧林匹克運動會在慕尼黑舉行，葉門阿拉
伯共和國（Y.A.R.）發行一套紀念郵票及一款小全
張。紀念郵票的其中一枚是慕尼黑國家劇院的正面，
左上角印有紅色五環，象徵奧運，上緣的「MUNICH
OLYMPIC CITY」即「慕尼黑奧林匹克城市」之意。

◆ 慕尼黑奧運紀念小全張，內含
　一枚華格納肖像郵票，小全張
　的陪襯圖案是慕尼黑國家劇院
　內部的觀眾席位。（右圖）

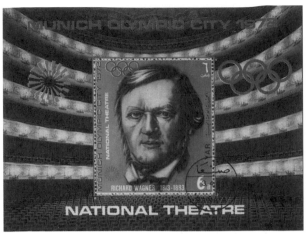

◆ 西德在1976年7月14日發行一枚拜魯特音樂節100周年（100 JAHRE BAYREUTHER FEST-
　SPIELE）紀念郵票，面值50分尼，圖案是拜魯特劇院的新式表演台，上半部的紅色部分表示
　垂幕，下半部表示燈光投射在表演台上，圖案設計者採用印象派的網點構圖畫法。拜魯特音
　樂節創始於1874年華格納在拜魯特劇院指揮公演歌劇《尼貝龍根的指環》，拜魯特劇院正是依
　照華格納的理想興建而成。（左圖）

◆ 土耳其（TÜRKİYE）在1983年2月13日發行一枚附捐郵
　票，面值30＋5 LİRA，紀念華格納去世100周年，圖案是
　華格納側面肖像。

◆ 剛果人民共和國在1984年2月24日發行一套名畫專題郵票，
　其中面值500法郎的是華格納肖像油畫，畫家Giuseppe Tivoli
　的作品。

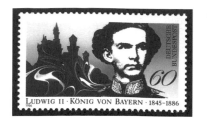

◆ 西德在1986年5月5日發行一枚拜倫邦國王路德威希二世（LUDWIG II · KÖNIG VON BAYERN，卒於1886年6月13日）逝世100周年紀念郵票，面值60分尼，右邊是路德威希二世肖像，左邊是按照路德威希二世的構想所建造的童話式城堡——新天鵝石堡（Schloss Neuschwanstein），後來華特·迪士尼遊樂園的城堡式地標就是模仿新天鵝石堡而建成的。

◆ 奧地利共和國在1986年5月21日發行，紀念在維也納舉行的華格納國際會議（INTERNATIONALER RICHARD WAGNER · KONGRESS · WIEN），中央是華格納肖像，背景是華格納歌劇作品《羅恩格林》（Lohengrin）中「天鵝引導的小船，船上載著武士羅恩格林」。圖為蓋有發行首日紀念郵戳的原圖卡，郵戳的下面是華格納的簽名。

華格納的建築作品——拜魯特劇院

　　華格納為了讓《尼貝龍根的指環》能夠達到理想的演出效果，亟欲興建由自己設計的新劇院，他的願望直到德國南部拜倫邦的國王路德威希二世，這位華格納的鼎力支持者給予經濟上的援助才獲得實現。此座劇院的確與眾不同，當時歐洲一般的歌劇院觀眾席呈ㄇ字型，因此最靠近表演台兩旁的觀眾席，反而看不到表演台的全貌；同時管弦樂團的位置在表演台前面，音量大時常常壓過表演台上的歌聲。

　　按照華格納的歌劇理念，歌劇是一種用耳聽、同時用眼看的立體藝術，

因此他認為普通的歌劇院根本不適合演出他的歌劇。為此華格納設計了一座半圓形的劇場，其座位以表演台為中心呈放射線狀，愈到後排愈高，同時也不像一般歌劇院把座位推升到四五層高。

華格納將管弦樂團的位置安排在表演台前方下面，與觀眾席隔離，樂團團員的座位面向觀眾分成五排，愈後排愈低；指揮者可以看到台上的演員與台下的樂團團員。團員座位的第一排安置小提琴席，第二排安置其他弦樂器席，第三排安置一部分豎琴與木管樂器席，第四排安置其他木管樂器與高音銅管樂器席，最後一排則是低音銅管樂器與各種敲打樂器席。

在華格納的歌劇裡管弦樂與歌唱同等重要，因此經由華格納與當時最著名建築師尚培（Gottfried Semper，德勒斯登尚培歌劇院的建築設計師）精心製作，特殊的劇場構造予以《尼貝龍根的指環》極佳的演出效果，讓觀眾得到最佳的聽覺與視覺享受，這也是華格納在另類藝術領域中展現才華的一項偉大成就。興建完成的拜魯特劇院於1876年8月13日舉行啟用的初次公演，而演出劇目當然就是華格納的鉅作《尼貝龍根的指環》。

◆ 1940年的拜魯特音樂節紀念郵戳，日期是1940年7月24日，郵戳正中央是四弦豎琴，下環德文「Richard -Wagner-festspiele」，即「理查·華格納音樂節」之意。右上角貼的是德國在1940年4月30日所發行紀念5月1日勞動節的附捐郵票，面值6＋4分尼，圖案是穿盔甲的武士。

◆ 鳥瞰拜魯特劇院全景的風景明信片，劇院位於環境幽雅的森林中，彷彿置於與世隔絕的仙境。明信片背面蓋有1958年的拜魯特音樂節紀念郵戳，日期是1958年8月1日，郵戳圖形與1940年的相同，右上角貼的是德國在1957年9月16日發行的歐羅巴（西歐各國郵政與電信部長每年舉行的年度會議）郵票，面值10分尼。寄信者在左邊寫了一段英文：「Best regards from Bayreuth and "Götterdammerung"」，意即「自拜魯特與諸神黃昏的致意」，依筆者推斷寄信者可能是在欣賞完歌劇《諸神黃昏》之後寫了這張明信片。

◆ 1968年的拜魯特音樂節紀念郵戳，日期是1968年7月29日，郵戳圖形與1958年的相似，只有下面的字體不同，右上角貼的是德國在當年6月21日發行的華格納編作歌劇《紐倫堡的名歌手》初次公演100周年紀念郵票。

◆ 1985年的拜魯特音樂節紀念明信片，紀念郵戳日期是1985年7月25日，郵戳上環的第二行德文「R. 一Wagner-festspiele」，即「華格納音樂節」之意，戳內左邊有一架豎琴，其右的書寫體「Tannhäuser」即名歌劇《唐懷瑟》的德文名。明信片左上角是拜魯特劇院夏日夜景，燈光明亮，照映出劇院的文藝氣息。

◆ 羅馬尼亞郵政在1985年3月28日發行兩款
小全張，主旨在宣揚歐洲各國經濟文化協
同合作，各內含兩枚郵票，其中一款共發
行十二萬五千枚，左下角印有控制編號，
本枚為020453號：

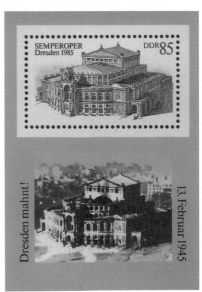

◇ 左上：俄國作曲家柴可夫斯基（Piotr
Ilici Ceaikovski, 1840-1893）與莫斯科劇
院（TEATRUL MARE DIN MOSCO-
VA）。

◇ 左下：華格納與德勒斯登的尚培歌劇院
（OPERA DIN DRESDA），華格納曾任德勒斯登宮廷劇院的指揮。

◇ 右上：羅馬尼亞著名小提琴家與作曲家恩內斯古（George Enescu, 1881-1955）與位於羅馬
尼亞首都的布古雷斯提歌劇院（OPERA DIN BUCUREŞTI）。

◇ 右下：波蘭著名作曲家莫尼烏茲科（Stanislaw Moniuszko, 1819-1872）與位於波蘭首都的華
沙歌劇院（OPERA DIN VARŞOVIA）。

◆ 東德在1985年2月12日發行一款小全張，紀念德勒斯登的尚培歌劇院（SEMPEROPER，因建築
設計師Gottfried Semper而稱之，1837年興建至1841年完工）重新啟用，內含一枚郵票面值85分
尼，圖案是整修後的歌劇院，小全張的下半部是德勒斯登全市在1945年2月13日遭受盟軍大轟
炸後受損的歌劇院景象，左側的德文「Dresden mahnt！」即「德勒斯登 要記住！」之意。

郵此一說

　　第二次世界大戰期間，德勒斯登
位於全德國的中心位置，是當時內陸
的交通中心，1945年初盟軍決定「欲
提早結束戰爭，必須癱瘓德國的運輸
樞紐」，於是下令英、美兩國轟炸機在
2月13日對德勒斯登進行夜間大空襲，
共投下2600噸炸彈，全市百分之八十
五的建築物全毀，死亡人數超過十三
萬，被當地民眾稱為「最恐怖之夜」，
當然「要記住！」。

11. 新古典大師—布拉姆斯（Johannes Brahms 1833-1897）

　　布拉姆斯在1833年5月7日生於漢堡，1897年4月3日於維也納去世。漢堡是德國最大的海港、僅次於荷蘭鹿特丹的歐洲第二大港，以下是德國發行以漢堡海港為主題的郵票。

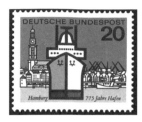 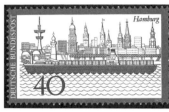 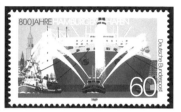

◆ 1964年5月6日發行紀念漢堡海港開港775周年，面值20分尼，正中央是一艘大海船，背景是碼頭，左邊尖塔是漢堡市政廳。（左圖）

◆ 1973年3月15日所發行的德國著名都市系列郵票的其中一枚，面值40分尼，圖案是一艘當時最新型的越洋大貨櫃船，背景是漢堡港都的高樓景觀。（中圖）

◆ 1989年5月5日發行紀念漢堡海港開港800周年，面值60分尼，正中央是一艘大海船，前方有引導大船進出港的領航船，行噴水禮表示歡迎進港及慶祝開港800周年，左邊是一艘參加慶典的帆船。（右圖）

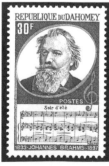

◆ 達荷美共和國在1972年6月29日發行一套布拉姆斯逝世75周年紀念郵票：
◇面值30F／布拉姆斯晚年的肖像，下方是《夏日黃昏》（德文原名Sommerabend，郵票上是法文歌名Soir d'été）歌曲樂譜（作品第84號第一首，B大調），作曲期間約在1878～1881年之間，1882年出版，歌詞由德國著名詩人海涅撰寫。

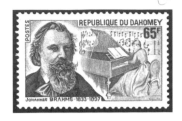

◇面值65F／左邊是布拉姆斯晚年的肖像，右邊是舒曼夫人克拉拉女士正在演奏鋼琴的情景，襯底是《牧場彼處》（德文原名Dort In Den Weiden，包含六首歌曲）歌曲樂譜（作品第97號第四首），作曲期間約在1884～1886年之間，1886年出版。布拉姆斯受到舒曼夫婦的提拔與幫助，才能在音樂界出名。舒曼死後，布拉姆斯和克拉拉女士仍舊維持崇高、誠摯的友誼，成為音樂史上一段佳話。

◆尼日共和國在1972年3月17日發行一枚布拉姆斯逝世75周年紀念郵票，面值100F，以布拉姆斯晚年的肖像為主題，下方是大家耳熟能詳的《搖籃曲》（德文原名Wigenlied）樂譜。

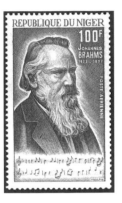

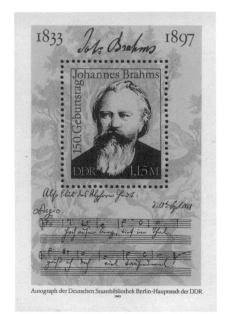

◆東德在1983年1月11日發行一款布拉姆斯誕生150周年紀念小全張，內含一枚面值1.15馬克的郵票，以晚年的布拉姆斯為主題。小全張最上方是布拉姆斯的親筆簽名，下方是樂譜親筆手稿，樂譜右上角有作曲的日期1868年9月12日，左上角是歌曲名。

◆ 西德在1983年5月5日發行一枚布拉姆斯誕生150周年紀念郵票，面值80分尼，圖案是布拉姆斯34歲時（1867年）在鋼琴前的坐姿像。

◆ 捷克斯拉夫在1983年2月24日發行一套名人專題郵票，其中面值5Kčs的圖案是布拉姆斯晚年肖像，紀念布拉姆斯誕生150周年。

◆ 摩納哥在1983年2月24日發行一枚布拉姆斯誕生150周年紀念郵票，面值3.00法郎，中央是布拉姆斯晚年肖像，右邊是三位基督徒在教堂祈禱，其上是《德意志安魂曲》（德文原名 Ein deutsches Requiem）樂譜，此曲歌詞採用德國宗教改革家馬丁·路德所翻譯的德文版《聖經》（有別於以往的拉丁文版），在1868年完成。

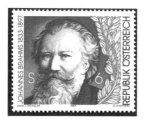

◆ 奧地利共和國在1997年5月19日發行一枚布拉姆斯逝世100周年紀念郵票，面值S6，圖案是布拉姆斯晚年肖像。

12. 童話歌劇大師─珥珀丁克
（Engelbert Humperdinck 1854-1921）

1854年9月1日生於齊格堡（Siegburg），1921年9月27日卒於新史特立茲（Neustrelitz）。1872年進入科隆音樂學校（Kölner Konservatourim），在校期間表現傑出，1876年得到法蘭克福的莫札特大獎（Frankfurter Mozartpreises），1879年得到柏林的孟德爾頌大獎。1881年受華格納之邀，前往拜魯特幫助華格納在1882年1月13日完成名歌劇《帕西法爾》（Parsifal）的樂譜，當時珥帕丁克就想以華格納大師為楷模來創作歌劇。

珥珀丁克在題材方面和華格納完全不同，華格納選用日耳曼的史詩、傳說，而珥帕丁克則選自有趣的童話故事，例如《亨哲爾與葛蕾特》、《睡美人》、《國王之子》等，其中最成功也是最受歡迎就是《亨哲爾與葛蕾特》1893年12月23日在威瑪的首次公演，由於當天正值聖誕節前夕，之後每年聖誕節之前都會上演此齣童話歌劇，成為德國甚至全歐、美國音樂界的一項傳統。

◆ 西德在1961年10月2日發行第三套格林童話郵票，主題是「亨哲爾與葛蕾特」，共四枚：
◇面值7＋3分尼／哥哥亨哲爾在森林中所撒的麵包屑被鳥兒吃掉。

◇面值10＋5分尼／亨哲爾與葛蕾特兄妹兩人走到巫婆的餅乾屋。
◇面值20＋10分尼／亨哲爾被巫婆關在鐵籠裡。
◇面值40＋20分尼／亨哲爾背著一袋珠寶和葛蕾特回到家見到爸爸。

ERSTTAGSBLATT

Engelbert Humperdinck

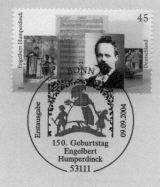

31/2004

Deutsche Post

◆ 德國在2004年9月9日發行一枚歌劇作曲家珲珀丁克誕生150周年紀念郵票，面值0.45歐元，圖案是珲珀丁克肖像、樂譜手稿，最左邊是格林童話《亨哲爾與葛蕾特》（HÄNSEL UND GRE-TEL）中的小兄妹遇見老巫婆的情景，最右邊是故事中的餅乾屋。圖為蓋有發行首日紀念郵戳的首日片（ERSTTAGSBLATT），郵戳內的主題是巫婆抓住小兄妹。（左頁）

◆ 匈牙利在1959年12月15日發行一套童話專題郵票，其中面值2Ft的是亨哲爾與葛蕾特遇到巫婆，背後是餅乾屋。

◆ 位於東非附近的科摩羅群島（ETAT COMORIEN）在1977年發行一套童話專題郵票，其中面值15F的是亨哲爾與葛蕾特，兩人正在開心地吃餅乾，巫婆躲在左邊的樹叢裡，郵票右上方就是五彩繽紛的餅乾屋。本套郵票設計師的筆觸細膩、用色鮮豔、印刷精美，所以被稱為最美麗的一套童話專題郵票。

◆ 瑞士（正式國名HELVETIA，黑爾維提亞）在1985年11月26日發行一套贊助青少年（PRO JUVENTUTE）基金的附捐郵票，紀念雅各‧格林誕生200周年，圖案選自格林童話中最有名的故事，其中面值35＋15分的主題是亨哲爾與葛蕾特兄妹兩人走到巫婆的餅乾屋情景。

◆ 西德在1964年10月4日發行第六套格林童話郵票，主題是原名《荊棘玫瑰公主》
（DORNRÖSCHEN）的《睡美人》，共四枚。
◇面值10＋5分尼／女巫跑到宮裡向小公主下詛咒。
◇面值15＋5分尼／公主在塔頂看到女巫改扮的老婆婆在紡紗，公主的手碰到紡錘。
◇面值20＋10分尼／王子發現昏睡在床上的公主。
◇面值40＋20分尼／魔咒被解除後，全城的人都醒過來，宮裡的大廚師叫小徒弟趕快把鍋子
　端起來。

◆ 匈牙利在1959年12月15日發行一套童話專題郵票，其中面值30f
的主題是《睡美人》，圖案是王子見到昏睡已久的公主。因為座
椅旁邊長滿了荊棘和玫瑰，所以德文版的格林童話稱為《荊棘
玫瑰公主》。

13. 浪漫樂派後期大師—理查‧史特勞斯
（Richard Strauss 1864-1949）

　　1864年6月11日生於慕尼黑，1949年9月8日卒於位在慕尼黑南方靠近與
奧地利交界處的Garmisch-Partenkirchen，理查‧史特勞斯自己的別墅中。

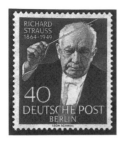

◆ 西柏林在1954年9月18日發
行，紀念著名作曲家兼指揮
家理查・史特勞斯逝世5周
年，面值40分尼，圖案是理
查・史特勞斯拿著指揮棒專
心指揮的神情。

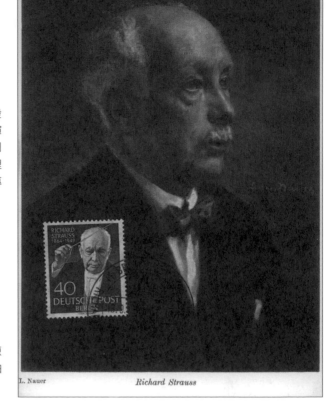

L. Nauer Richard Strauss

◆ 蓋有發行首日紀念郵戳的原
圖卡，畫家L. Nauer繪製的油
畫。

◆ 西柏林在1963年12月6日發行，屬於老柏林著名建築物系列通用
郵票的其中一枚，面值90分尼，圖案是1780年代的柏林皇家歌
劇院（Opernhaus），之後經過多次整修擴建，在1919年改名「國
家歌劇院」（Staatsoper）。理查・史特勞斯在1898年接任柏林皇
家歌劇院音樂總監兼樂團首席指揮，任職期間長達二十年，至
1919年才轉至維也納國家歌劇院擔任樂團總監兼首席指揮。

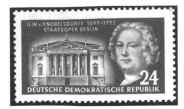

◆ 東德在1953年9月16日發行一枚名建築設計師諾貝爾茲多夫（Georg Wenzeslaus Knobelsdorff）去世200周年紀念郵票，面值24分尼，右邊是諾貝爾茲多夫肖像，左邊是發行當時位於東柏林的國家歌劇院。諾貝爾茲多夫是該劇院的建築設計師，1741年開始動工至1743年全部完工。

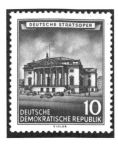 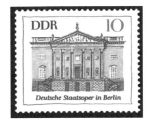

◆ 東德在1955年11月14日發行一套德國著名的歷史性建築物專題郵票，其中面值10分尼的是當時位於東柏林的德意志國家歌劇院（DEUTSCHE STAATSOPER）。（左圖）

◆ 東德在1969年1月15日發行一套德國著名建築物專題郵票，其中面值10分尼的是當時位於東柏林的德意志國家歌劇院。（中圖）

◆ 德國在1992年8月13日發行一枚德意志國家歌劇院創立250周年紀念郵票，面值80分尼，圖案是德意志國家歌劇院的正面。（右圖）

◆ 西柏林在1965年10月23日發行兩枚屬於新柏林（Das Neue Berlin）系列的通用郵票：
　◇面值15分尼／新建的柏林歌劇院（Deutsche Oper）。
　◇面值20分尼／新建的新愛樂廳（Neue Philharmonie）。

◆ 奧地利共和國在1969年5月23日發行一款由八枚郵票及一枚貼紙組成的版張，紀念維也納國家歌劇院創立100周年，郵票主題是曾經在該劇院上演過的著名歌劇，貼紙的圖案是歌劇院的正面全景，其中一枚是理查‧史特勞斯的名作《玫瑰騎士》（德文劇名DER ROSENKAVALIER），圖案是著名歌唱家路德威希（Christa Ludwig）扮演Octavian男爵的玫瑰騎士沃塔維安，將銀色玫瑰獻給著名女歌唱家羅騰伯格（Annaliese Rothenberger）扮演的Sophie貴族女兒蘇菲冶，劇本描述的地點在維也納，時代是1740年代正值奧匈帝國最強盛的馬利亞‧特蕾莎（Maria Theresa, 1717-1780）女皇統治時期。1911年1月26日本劇於德勒斯登宮廷劇院初次公演。

◇左上：莫札特《唐‧喬凡尼》（DON GIOVANNI）

◇左中：華格納《羅恩格林》（LOHENGRIN）

◇左下：比才《卡門》（CARMEN）

◇中上：莫札特《魔笛》（DIE ZAUBERFLÖTE）

◇中下：理查‧史特勞斯《玫瑰騎士》（DER ROSENKAVALIER）

◇右上：貝多芬《費德里奧》（FIDELIO）

◇右中：威爾第《唐卡羅斯》（DON CARLOS）

◇右下：柴可夫斯基《天鵝湖》（SCHWANENSEE）

發狂猛吻頭顱的莎樂美

理查・史特勞斯的著名歌劇《莎樂美》（Salome），故事源自《聖經》新約部分的馬太福音第十四章第三節至第十二節：

〔第三節〕起先希律（當時由羅馬帝國分封的王）因他兄弟腓立的妻子希羅底的緣故、把約翰拿住鎖在監裡。

〔第四節〕因為約翰曾對他說、你娶這婦人是不合理的。

〔第五節〕希律就想要殺他、只是怕百姓。因為他們以約翰為先知。

〔第六節〕到了希律的生日、希羅底的女兒（即莎樂美）、在眾人面前跳舞、使希律歡喜。

〔第七節〕希律就起誓、應許隨她所求的給她。

〔第八節〕女兒被母親所使、就說、請把施洗約翰（因主持耶穌的受洗儀式而得名）的頭、放在盤子裡、拿來給我。

〔第九節〕王變憂愁、但因他起的誓、又因同席的人、就吩咐給她。

〔第十節〕於是打發人去、在監裡斬了約翰。

〔第十一節〕把頭放在盤子裡、拿來給了女子。女子拿去給他母親。

〔第十二節〕約翰的門徒來、把屍首領去、埋葬了。就去告訴耶穌。（施洗約翰是耶穌的表兄）

歌劇在最後加了一段劇情，莎樂美因發狂猛吻約翰的頭顱，希律王下令侍衛用盾牌把莎樂美壓斃。此劇在1905年12月9日於德勒斯登宮廷劇院初次公演後，十分賣座，轟動樂壇，各地劇院紛紛前來預約檔期，使得理查・史特勞斯名利雙收。

◆ 摩納哥在1979年11月12日發行一套名歌劇專題郵票，紀念蒙地卡羅歌劇院創立100周年，其中面值2.10法郎的是理查‧史特勞斯的名作《莎樂美》，圖案是正在跳豔舞的莎樂美，右下方是約翰的頭。

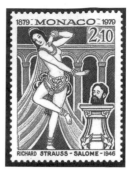

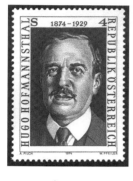

◆ 奧地利共和國在1974年2月1日發行一枚名劇作家侯夫曼史塔爾（Hugo Hofmannsthal, 1874-1929）誕生100周年郵票，面值S4，圖案是侯夫曼史塔爾肖像。他是理查‧史特勞斯在歌劇寫作生涯的好夥伴，名歌劇《玫瑰騎士》、《莎樂美》、《沒有影子的女人》（Die Frau ohne Schatten）等劇本都由侯夫曼史塔爾主筆。

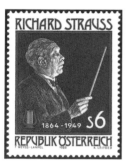

◆ 奧地利共和國在1989年6月1日發行一枚理查‧史特勞斯誕生125周年紀念郵票，面值S6，圖案是理查‧史特勞斯在晚年指揮的神情。

◆ 德國在1999年9月16日發行一枚理查‧史特勞斯逝世50周年紀念郵票，面值300分尼（即3馬克），左邊是理查‧史特勞斯在晚年指揮的神情，右邊是正在跳豔舞的莎樂美，及五行德文：
Königliches Opernhaus. （王家歌劇院，中間是劇院徽章）
274. Vorstellung. （274次演出）
Sonnabend, den 9. Dezember 1905 （星期六，9日12月1905年）
Zum ersten Male： （初次）
Salome. （莎樂美）

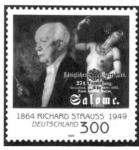

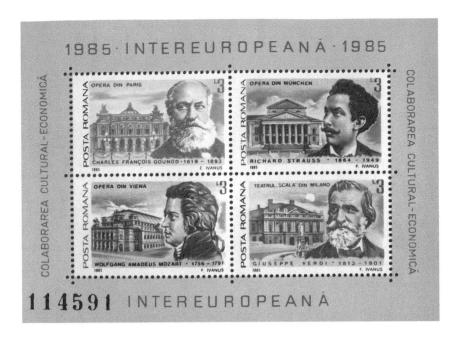

◆ 羅馬尼亞在1985年3月28日發行兩款小全張，主旨在宣揚歐洲各國經濟文化協同合作，各內含四枚郵票。本圖為其中一款，共發行十二萬五千枚，左下角印有控制編號，本枚為114591號。

　◇右上：理查‧史特勞斯和慕尼黑歌劇院（OPERA DIN MÜNCHEN）。1886年理查‧史特勞斯曾在該劇院擔任第三指揮。

　◇右下：義大利作曲家威爾第（Giuseppe Verdi, 1813-1901）與米蘭史卡拉劇院（TEATRUL SCALA DIN MILANO）。

　◇左上：法國作曲家古諾（Charles François Gounod, 1818-1893）與巴黎歌劇院（OPERA DIN PARIS）。

　◇左下：奧地利作曲家莫札特（Wolfgang Amadeus Mozart, 1756-1791）與維也納國家歌劇院（OPERA DIN VIENA）。

奧地利

1. 交響樂之父－海頓（Joseph Haydn 1732-1809）

　　1732年3月31日（一說4月1日）生於奧地利接近匈牙利邊境的小村羅勞（Rohrau，「蘆葦草原」之意）， 1809年5月31日逝於維也納。

◆ 奧地利在1922年4月24日發行一套附捐郵票，附捐金額與面額之比是9：1，也就是以高於面額十倍的價格出售，例如面額10K的售價是100K，而附捐的款項則做為接濟音樂家之用。當時的雕刻版印刷術只能印單色，所以圖案設計者就絞盡腦汁，描繪出各種不同花邊來襯托主題，本套以奧地利最著名的音樂家為主題的郵票，因雕工紋路十分細緻，堪稱古典郵票中的經典之作，其中面值2½KRONEN的主題是海頓。

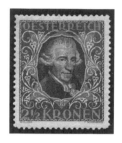

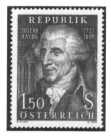

◆ 奧地利在1959年5月30日發行一枚海頓逝世150周年紀念郵票，面值1.50西令，圖案是海頓肖像。

◆ 海頓逝世150周年紀念郵票加蓋特殊紀念郵戳的首日封，郵戳是海頓定居地：EISENSTADT郵局特別設計的（德文EISEN和STADT分別為鐵、城市之意，位於維也納南方約40公里），該市將1959年定為海頓年（HAYDN JAHR）以紀念定居於當地的偉大音樂家。

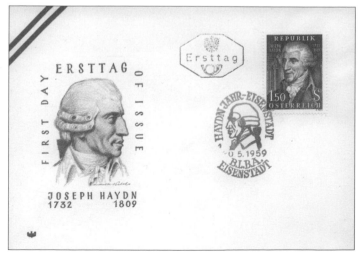

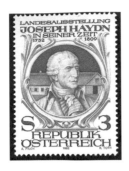

◆ 奧地利共和國在1982年5月19日發行，面值3西令，紀念海頓誕生250周年以及海頓當時的展覽會，正中央是海頓肖像，背景是海頓出生的家（現在已改為海頓紀念博物館）。1732年海頓出生於羅勞的小村莊，位於維也納東南方約50公里，接近奧地利與匈牙利的國境。

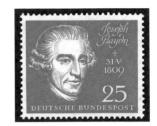

◆ 西德在1959年9月8日發行一款精緻的小全張，主要是紀念貝多芬館落成啟用及五位偉大的作曲家，小全張內含五枚郵票，其中面值25分尼的是紀念海頓逝世150周年，右方的「＋31·Ⅴ·1809」表示海頓在1809年5月31日去世。

海頓的創作宮殿

　　「埃斯特哈札」夏季離宮（Eszterháza summer palace），1764年由埃斯特哈紀爵主尼可勞茲（Herzog Nikolaus Esterházy）下令建造，是一座模仿凡爾賽宮的豪華、壯麗宮殿，位於維也納南方「鐵城」（Eisenstadt）東邊新造（Neusiedler）湖的對面湖畔，擁有一百二十六間裝飾華麗的貴賓客房、一間藝廊、一間音樂廳、一間舞廳和一座四百席位的劇院。海頓在1761年應埃斯特哈紀爵主之聘，擔任副音樂長，離宮建成後，海頓就在此幽雅、無人打擾的環境，譜下一百多首的交響曲，也在宮中的劇院上演他的歌劇，主要的工作是在晚上演奏自己創作的交響曲給爵主及貴賓欣賞。直到1790年領主去世，繼任者對音樂的興致並不高，海頓才遷居至維也納。

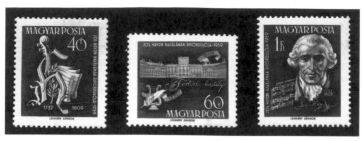

◆ 匈牙利在1959年9月20日發行一套海頓逝世150周年紀念郵票及小全張。郵票如下：

◇面值40f／「j h」表示「Joseph Haydn」起頭的兩個字母，中是一把小提琴（海頓擅長的樂器），右邊是樂譜。

◇面值60f／「埃斯特哈札」夏季離宮，左下角是當時的鵝毛筆和豎琴。

◇面值1Ft／海頓肖像，右下角是1795年左右的作品《鋼琴三重奏曲第39號》第三樂章《匈牙利風迴旋曲》（Rondo）中的一部分。

郵此一說

爵主

歐洲封建時代的貴族階級頭銜，位於國王與大公爵之間，相當於親王Prince。

◆ 匈牙利在1959年9月20日發行的小全張，包含兩枚無齒郵票，面值皆為3Ft，左邊是紀念海頓逝世150周年，「h」的背面是交響曲第一百零四首第一樂章開頭，右邊是紀念德國詩人席勒（Friedrich von Schiller, 1759-1805）誕生200周年，郵票下面是海頓和席勒的親筆簽名，共發行八萬三千七百八十四張。

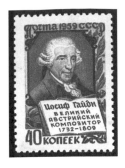

◆ 蘇聯在1959年5月8日發行，紀念海頓逝世150周年，面值40k，圖案是海頓雕像，原雕刻者是Thomas Hardy。

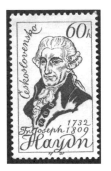

◆ 捷克斯拉夫在1959年10月16日發行，紀念海頓逝世150周年，面值60h，圖案是海頓的素描肖像。

◆ 奧地利在1923年5月22日發行一套附捐郵票，以面值的五倍出售，溢價部分捐給藝術家，其中面值160K的圖案是鐵城的岩山教堂。海頓去世當時，維也納正被拿破崙軍隊包圍，砲聲隆隆響徹維也納上空，海頓卻安祥地走了，最後如願地葬在鐵城的岩山教堂。

　　海頓自幼生長於信仰十分虔誠的基督教家庭，從小接受的音樂訓練也自唱聖歌開始，他本身是一位虔誠教徒。在英國時曾聆聽韓德爾最著名的神劇《彌賽亞》，因而受到極大感動，認為能寫出如此莊嚴的聖樂才稱得上最偉大的音樂家。海頓回到維也納之後，在1795年開始譜寫神劇《創世紀》（德文原名 Die Schöpfung，英文譯名The Creation），歷時三年完成，在1798年初次公演。

　　《創世紀》是《舊約聖經》的第一冊，開頭的第一章敘述上帝如何創造天地萬物及人。海頓將此劇分為三部分，第一部是上帝在「創造」過程的第一天至第四天，第二部是第五天至第六天，第三部是亞當與夏娃在伊甸樂園讚頌上帝。

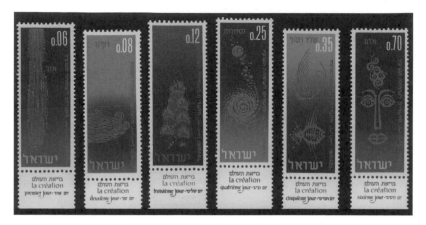

◆ 以色列在1965年9月7日發行猶太曆第5726年的新年郵票,主題採用《舊約聖經》第一冊《創
世紀》第一章之記載:最初上帝創造萬物經過六天,第七天要休息,這就是一週七天(工作
六天、休息一天)的典故。本套的每一枚版銘分別以希伯來文、法文印上「創造」(la
création),各枚並按順序印上「第一天」(premier jour)、「第二天」(deuxième jour)、「第三
天」(troisième jour)、「第四天」(quatrième jour)、「第五天」(cinquième jour)、「第六天」
(sixième jour)字樣,圖案設計者以寓意方式帶抽象風格描繪上帝每天所完成的事物。

◇面值0.06鎊/第一天,引用《創世紀》第一章第三節:「上帝曰,該有光」。

◇面值0.08鎊/第二天,引用《創世紀》第一章第六節:「上帝曰,眾水之間該有穹蒼」、第
八節:「稱穹蒼為天」。

◇面值0.12鎊/第三天,引用《創世紀》第一章第九節:「上帝曰,乾地將出現」、第十一
節:「乾地發出青草,蔬菜結種子,果樹結果子,各從其類」。

◇面值0.25鎊/第四天,引用《創世紀》第一章第十四節:「上帝曰,該有光」、第十八節:
「從黑暗分出光」。

◇面值0.35鎊/第五天,引用《創世紀》第一章第二十節:「上帝曰,水該生出活物及會飛
鳥禽」。

◇面值0.70鎊/第六天,引用《創世紀》第一章第二十六節:「上帝曰,吾等依吾等形象,
照吾等樣式造人」。

版銘

　　以色列所發行的郵票,會在最下排加印與郵票內容相關
的圖案與文字,附加的貼紙部分,英文稱為「tablet」,簡稱
「tab」,台灣集郵界稱為「版銘」。

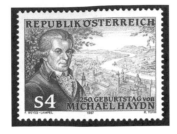

◆ 奧地利共和國在1987年9月14日發行，面值4西令，紀念作曲家米亥爾·海頓（Michael Haydn, 1737-1806）誕生250周年。他是約瑟夫·海頓的弟弟，後半生在薩爾茲堡宮廷任職。1802年，韋伯16歲時，曾經向在薩爾茲堡任職的米亥爾·海頓學習鋼琴與作曲，在名師指導之下，韋伯編寫了一些鋼琴曲與歌劇，他的作品與精湛的演奏技巧逐漸在各地建立名聲。

2. 音樂神童－莫札特
（Wolfgang Amadeus Mozart 1756-1791）

1756年1月27日生於奧地利的薩爾茲堡，1791年12月5日於維也納去世。

◆ 奧地利共和國在1987年4月24日發行一枚薩爾茲堡城憲章700周年（700 JAHRE STADTRECHT SALZBURG）紀念郵票，面值5S，圖案是薩爾茲堡老城景觀。圖為蓋有發行首日紀念戳的原圖卡，山上的城堡是薩爾茲堡的地標，建於1077年的上薩爾茲堡（Hohensalzburg），山下是天主教堂的圓頂塔，莫札特出生的家就在天主教堂附近，SALZBURG在德文裡的原意是「鹽山」，是中古時代以出產岩鹽而發展的城市。

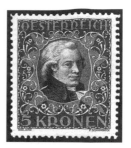

◆ 奧地利在1922年4月24日發行一套附捐郵票，附捐金額與面額之比是9：1，也就是以高於面額十倍的價格出售，而附捐的款項則做為接濟音樂家之用。當時的雕刻版印刷術只能印單色，所以圖案設計者就絞盡腦汁，描繪出各種不同花邊來襯托主題，本套以奧地利最著名音樂家為主題的郵票因雕工精細，堪稱古典郵票中的經典之作。其中面值5 KRONEN的主題是莫札特。

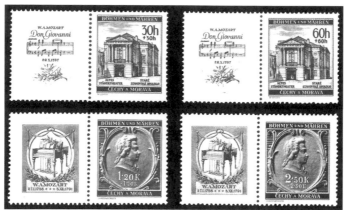

◆ 德國管轄的波希米亞與摩拉維亞特區於1941年10月26日發行一套附捐郵票，紀念莫札特去世150周年，共四枚：

◇ 面值30h＋30h和60h＋60h／位於布拉格的老邦立劇院，左下角是德文名「ALTES STÄNDETHEATER」，右下角是捷克文「STARÉ STAVOSKÉ DIVADLO」，旁邊的貼紙圖案是莫札特的歌劇作品《唐・喬凡尼》序曲開頭的兩小節樂譜，下面印有《唐・喬凡尼》在老戲院的初次公演日期：「29.X.1787」，即「1787年10月29日」。這裡有一處錯誤，貼紙中的樂譜高音部第一小節只印了三個四分音符，意即只有三拍，但是樂譜最前面印上C，表示第一小節應該要有四拍才對，顯然是漏印一拍，少了一個四分音符。

◇ 面值1.20K＋1.20K和2.50K＋2.50K／莫札特側面浮雕像，旁邊的貼紙圖案是莫札特用過的大鋼琴，下方左側有莫札特的出生日期「27.I.1756」，即「1756年1月27日」，右側是莫札特的逝世日期「5.XII.1791」，即「1791年12月5日」。

◆ 德國在1941年11月28日發行一枚附捐郵票，紀念莫札特逝世150周年，面值6＋4分尼，圖案是莫札特側面肖像。

世界各國發行的莫札特誕生200周年紀念郵票

◆ 奧地利共和國在1956年1月21日發行一枚莫札特誕生200周年紀念郵票，面值2.40S，圖案設計參照1789～1790年約瑟夫‧郎給（Joseph Lange）繪製的莫札特油畫像。郎給是一位宮廷演員，也是一位畫家，是莫札特夫人康絲坦采的姊夫，據說康絲坦采認為此畫最像莫札特本人。

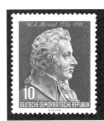

◆ 德意志聯邦郵政在1956年1月27日發行一枚莫札特誕生200周年紀念郵票，面值10分尼，圖案是莫札特當時的鋼片琴，上面印著1774年底莫札特在薩爾茲堡創作的《降E大調鋼琴奏鳴曲》第二樂章的開頭，左邊有莫札特出生日期「27 JANUAR 1756」，右邊是200周年誕辰「27 JANUAR 1956」，「JANUAR」就是德文的「元月」。

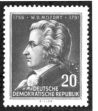

◆ 東德在1956年1月27日發行一套莫札特誕生200周年紀念郵票，共兩枚，面值10分尼的是莫札特雕像，面值20分尼的是莫札特畫像。

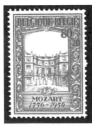
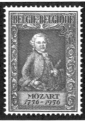
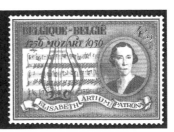

◆ 比利時（上緣的BELGIQUE是法文國名，BELGIë是低地文國名）在1956年3月5日發行一套附捐郵票，紀念莫札特誕生200周年，附捐款項做為比利時贊助莫札特委員會之用，共三枚：
　◇面值80C＋20C／洛琳的夏禮（Charles de Lorraine）宮，位於比利時首都布魯塞爾。1763年10月5日至11月14日，莫札特的父親帶著7歲的莫札特，以「音樂神童」的名號來此為當時

的統治者弗朗茲一世大公做御前表演。當年比利時由奧地利哈布斯堡王室管轄。

◇面值2F＋1F／莫札特7歲時穿大禮服的畫像。1762年莫札特6歲時曾在奧地利女皇特蕾莎御前演奏鋼琴，受到女皇的褒讚後，莫札特高興地爬上女皇的膝蓋上，並摟抱女皇的粉頸、親吻女皇，女皇對此可愛舉止，欣悅不已，於是賞賜兩件大禮服給莫札特。

◇面值4F＋2F／1763年10月14日莫札特在布魯塞爾完成的編號K6奏鳴曲快板樂章（allegro）開頭的樂譜，左邊是發行當時的比利時皇太后伊莉莎白（1876.7.25-1965.11.23）肖像，下邊一行拉丁文「ELISABETH ARTIUM PATRONA」，即「伊莉莎白‧藝術‧贊助者」之意。比利時皇太后伊莉莎白的藝術修養與造詣在歐洲王室頗負盛名，尤其在小提琴方面堪稱一流演奏家，比利時皇后伊莉莎白國際音樂比賽（Queen Elisabeth International Music Competition of Belgium）就是在1951年比利時的音樂界為推崇她對音樂的贊助而說服她，將原來紀念比利時著名小提琴家以賽（Eugène Ysaÿe）的國際性小提琴比賽改名而來。1951年只有小提琴比賽，1952年增列鋼琴、1953年增列作曲、1988年增列演唱項目，每一項比賽每隔四年舉辦一次，台灣的小提琴家胡乃元曾在1985年得到伊莉莎白國際音樂比賽的小提琴冠軍。

◆比利時在1976年5月1日發行一枚附捐郵票，紀念伊莉莎白皇后國際音樂比賽（INTERNATIONALE MUZIEKWED-STRIJD KONINGIN ELISABETH是印低地文，CONCOURS MUSICAL INTERNATIONAL REINE ELISABETH是法文）創立25周年（1951-1976），面值14F＋6F，圖案是伊莉莎白皇后拉小提琴的神韻。

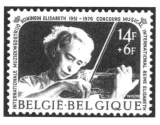

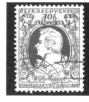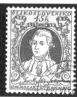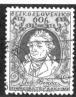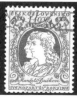

◆捷克斯拉夫在1956年5月12日發行一套1956年布拉格之春音樂節及莫札特誕生200周年紀念郵票，共六枚：

◇面值30h／莫札特肖像。

◇面值45h／波希米亞作曲家米斯里維切克（Josef Mysliveček, 1737-1781）肖像，莫札特和米斯里維切克有一段交情。

◇面值60h／波希米亞作曲家本達（Jiři Benda, 1722-1795）肖像，本達和杜協克都曾贊助莫札特出版樂曲集。

◇面值1Kčs／位於布拉格、杜協克夫婦的伯特覽佳（Bertramka）莊園，1787年10月1日莫札特夫婦來此住宿，莫札特專心譜寫歌劇《唐‧喬凡尼》，據說序曲是在初次公演的前一天

（1787年10月28日）才完成。伯特覽佳莊園因此名氣大噪，1876年莫札特120歲冥誕在此設立紀念館，成為布拉格的重要觀光景點。

◇面值1.40Kčs／杜協克（Xaver Dušek, 1731-1799）和夫人約瑟華（Josefa, 1754-1824）肖像，他們是莫札特夫婦的好友，莫札特曾稱讚杜協克是當時最優秀的鋼琴家之一，約瑟華是一位著名的女高音演唱家，莫札特夫婦在1787年1月訪問布拉格時受到杜協克夫婦的熱情款待。

◇面值1.60Kčs／布拉格的老劇院，捷克文舊名Nosticovo Divaldo，1797～1799年間賣給波希米亞國會，改名為Stavoské Divadlo，英文譯名Estates Theater，意即「邦立劇院」之意，1783年由諾斯提茲伯爵（Count Nostitz）興建。劇院下面印有歌劇《唐・喬凡尼》的初次公演日期：「29.X.1787」，即「1787年10月29日」。

 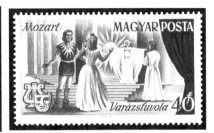

◆ 蘇聯郵政在1956年10月17日發行一枚莫札特誕生200周年紀念郵票，面值40K，圖案是莫札特畫像。（左一圖）

◆ 羅馬尼亞人民共和國在1956年12月28日發行一枚莫札特誕生200周年紀念郵票，面值2.55LEI，圖案是莫札特側面畫像。（左二圖）

◆ 法國（REPUBLIQUE FRANÇAISE）在1957年11月9日發行一套曾住過巴黎的世界偉人專題郵票，其中面值25F法郎的是莫札特少年時代的畫像。（右二圖）

◆ 匈牙利在1967年9月26日發行一套世界著名歌劇專題郵票，郵票圖案的左下角印有歌劇象徵標誌「面具和豎琴」，其中面值40f的是莫札特的《魔笛》（Varázsfuvola）。（右一圖）

◆ 捷克斯拉夫在1968年6月5日發行一套為紀念捷克第一枚郵票發行50周年所舉辦的布拉格郵展宣傳郵票，主題是新布拉格的建築物，其中面值1.40 Kčs的是「邦立劇院」（STAVOSKÉ DIVADLO），1955年Jan Bauch的織錦畫。

世界各國發行的莫札特誕生225周年紀念郵票

◆ 東德在1981年1月13日發行一款小全張，紀念莫札特誕生225周年，內含一枚郵票，面值1馬克，圖案是莫札特肖像，小全張的下半部是莫札特的著名歌劇《魔笛》第一幕的部分親筆樂譜，小全張的最上方印有兩行德文：「AUSSCHNITT AUS DEM AUTOGRAPH DER ZAUBERFLÖTE VON W.A. MOZART」，即「莫札特所作《魔笛》的部分親筆樂譜」，「DEUTSCHE STAATSBIBLIOTHEK BERLIN · HAUPTSTADT DER DDR」，即樂譜珍藏於「德意志民主共和國首都 · 柏林的德意志國家圖書館」之意。發行數量為兩百萬張。

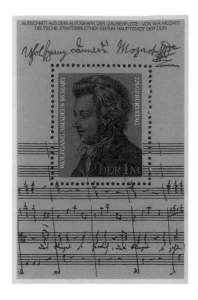

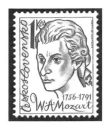

◆ 捷克斯拉夫在1981年3月10日發行一套名人專題郵票，其中面值1 Kčs，紀念莫札特誕生225周年，圖案是莫札特的素描頭像。

◆ 馬利共和國在1981年3月30日發行一套航空郵票，紀念莫札特誕生225周年，共兩枚：
◇面值420西非法郎／從左至右依序是單簧管、直笛、長笛、低音提琴、大鋼琴和豎琴，和莫札特肖像。
◇面值430西非法郎／從左至右依序是莫札特肖像、小提琴、喇叭與吹號，中間上方是管風琴，右邊是雙層鍵盤大鋼琴。

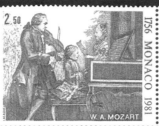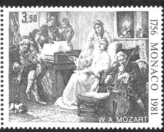

◆ 摩納哥在1981年5月4日發行一套三枚連刷郵票，紀念莫札特誕生225周年，圖案由左至右分別是：
　◇面值2.50法郎／1763年法國畫家路易‧卡爾蒙特（Louis Carrogis de Carmontelle, 1717-1806）
　　描繪的水彩畫《莫札特家族在巴黎的演奏會》，7歲的莫札特在彈鋼琴，莫札特的姊姊南那
　　兒（Nannerl Mozart, 1751-1829）看歌譜唱歌，父親雷歐波德（Leopold）拉小提琴。
　◇面值2.00法郎／德國畫家弗格爾（Lorenz Vogel）描繪的油畫《青年時代的莫札特》。
　◇面值3.50法郎／畫家波得（F. C. Baude）描繪的油畫《莫札特在去世前兩天指揮安魂曲的情
　　景》。

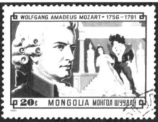

◆ 蒙古在1981年11月16日發行一套偉大的音樂家郵票，其中
　面值20分的左邊是莫札特肖像，右邊是莫札特歌劇《魔笛》
　的其中一景。

◆ 保加利亞郵政當局（HP БЪЛГАРИЯ ПОША）在1985年3月25日配合
　歐洲音樂年發行一套歐洲著名音樂家專題郵票，共六枚，面值皆為42
　分，其中一枚的圖案是莫札特（保加利亞文名字B.A.МОЦАРТ）肖
　像，發行數量僅十八萬套。

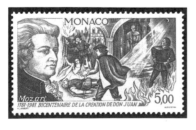

◆ 摩納哥在1987年11月16日發行一枚郵票，紀念莫札特
　創作歌劇《唐‧喬凡尼》（又名《唐璜》）200周年（法
　文BICENTENAIRE DE LA CREATION DE DON
　JUAN），面值5.00法郎，左邊是莫札特肖像，右邊是
　《唐‧喬凡尼》的第一幕第一場：老武士「唐‧彼得羅」
　（Don Pedro）被「唐‧喬凡尼」刺倒在地上，老武士
　的愛女「唐娜‧安娜」（Donna Anna）在旁哀慟不已。

十八天完成一部歌劇

　　1791年夏天莫札特接到為波希米亞國王雷歐波德二世加冕典禮創作歌劇的邀請，在伯特覽佳莊園內僅以十八天便完成歌劇《皇帝狄托的仁慈》。可惜這齣新作品並不受歡迎，莫札特只得滿懷鬱卒黯然返回維也納。

世界各國發行的莫札特逝世200周年紀念郵票

◆ 捷克斯拉夫在1991年2月4日發行一枚郵票，面值1Kčs，發
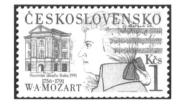
行主旨為三項重大紀念：
1. 布拉格的邦立劇院（Stavoské Divadlo Praha）重新啓用。
2. 莫札特逝世200周年。
3. 莫札特作的歌劇《皇帝狄托的仁慈》（K621 "La clemen-
　　za di Tito"）1791年在邦立劇院初次公演滿200周年。
郵票左邊是整修過的邦立劇院建築物，中間是莫札特素描畫像，右上方是歌劇《皇帝狄托的仁慈》的部分樂譜手稿。

◆ 奧地利共和國在1991年3月22日發行一款小全張，紀念莫札特去世200周年，內含兩枚郵票，面值均為5西令，左側為莫札特肖像，右側是莫札特著名歌劇《魔笛》中吹著長笛的塔米諾（Tamino）和帕米娜（Pamina）的雕像，兩枚郵票中間是一枚無面值的貼紙，主題是位於奧地利薩爾茲堡，莫札特出生時的居家。

◆ 法國在1991年4月9日發行，紀念莫札特去世200周年，面值2.50法郎，中央圓圈內是莫札特側面剪影像，外環有六個《魔笛》捕鳥人的劇裝造型圖樣。圖為蓋有巴黎郵局的發行首日紀念郵戳首日封，左邊印有莫札特油畫像。

◆ 保加利亞（BULGARIA）在1991年7月2日發行，紀念莫札特去世200周年，面值62分，圖案是莫札特側面肖像。

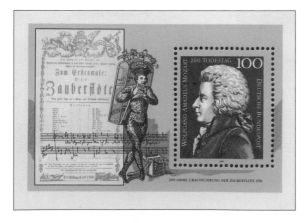

◆ 德國在1991年11月5日發行一款小全張，紀念莫札特去世200周年，內含一枚郵票，面值100分尼（1馬克），圖案是莫札特肖像，小全張的左半部是莫札特著名歌劇《魔笛》在1791年首度公演時的海報，劇中的捕鳥人帕帕吉諾（Papageno）走在正中央。小全張的右下角印有一行德文「200 JAHRE URAUFFÜHRUNG DER ZAUBERFLÖTE 1791」，即「1791年《魔笛》首度公演200周年」之意。

3. 歌曲之王—舒伯特（Franz Schubert 1797-1828）

　　1797年1月31日於維也納郊外出生，1828年11月19日年僅31歲便於維也納去世。

◆ 奧地利在1922年4月24日發行一套附捐郵票，附捐金額與面額之比是9：1，也就是以高於面額十倍的價格出售，而附捐的款項則做為接濟音樂家之用。當時的雕刻版印刷術只能印單色，所以圖案設計者就絞盡腦汁，描繪出各種不同花邊來襯托主題，這套以奧地利最著名的音樂家為主題的郵票，因雕工紋路十分細緻，堪稱古典郵票中的經典之作。其中面值10 KRONEN的主題是舒伯特，圖案設計者仿照畫家Wilhelm August Rieder（1796-1880）約於1825年，舒伯特28歲時所畫的肖像而繪作。

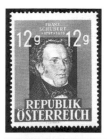

◆ 奧地利共和國在1947年3月31日發行一枚舒伯特誕生150周年紀念郵票，面值12groschen。（左圖）

◆ 東德在1953年11月13日發行一枚舒伯特逝世125周年紀念郵票，面值48分尼。（右圖）

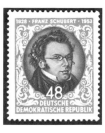

◆ 舒伯特逝世125周年紀念郵票的原圖卡，卡中肖像是畫家L. Nauer所繪製的舒伯特油畫像。

◆ 奧地利共和國在1978年11月17日發行一枚舒伯特逝世150周年紀念郵票，面值6S，舒伯特肖像是參考舒伯特的好友Josef Kriehuber所繪製的油畫像雕刻而成。

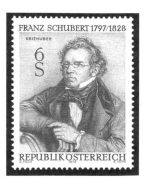

◆ 馬利共和國在1978年2月13日
發行一套舒伯特逝世150周年
紀念郵票，共兩枚，圖案設計
皆頗有創意。

◇面值300F／上方是以水波線條彩繪的舒伯特像和鱒魚，右下角是1817年的《鱒魚》（Die
Forelle）藝術歌曲樂譜，此曲的節奏輕快活潑，寓意鱒魚悠哉悠哉地在溪流中游來游去，
1819年舒伯特將此首歌曲編入鋼琴A大調五重奏（Quintet in A），所以特稱為《鱒魚五重奏
曲》。

◇面值420F／採用多主題自然融入一個畫面的設計法，展現設計者的功力，是一件罕見佳
作。右邊是舒伯特坐在椅子上朗讀德國詩人繆勒（Wilhelm Müller, 1794-1827）發表的《磨
坊工人》詩集，1823年舒伯特就將此詩集譜成 《美麗的磨坊少女》（Die schöne Müllerin）
藝術歌曲集，1827年將繆勒的《冬之旅》（Winterreise）編譜成二十四首的歌曲集，本枚郵
票左右兩邊的枯木就是象徵《冬之旅》。左邊在水面悠游的天鵝象徵《天鵝頌》，左上方內
有舒伯特頭像的太陽象徵《冬之旅》中第二首的《幻之太陽》，郵票下緣的法文《Le chant
du cygne》‧《Le Roi des Aulnes》‧《Voyage d'hiver》，就是《天鵝頌》、《魔王》、《冬之
旅》此三首曲名。

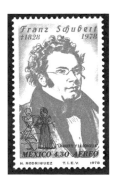

◆ 墨西哥在1978年11月19日發行一枚舒伯特逝世150周年紀念郵票，面值
4.30披索，圖案是舒伯特肖像，左下角是象徵《死亡與少女》歌曲的
「骷髏外形的死神牽著少女的手跳舞」，旁邊印有西班牙文的歌曲名
《LA MUERTE Y LA DONCELLA》（英文即Death and the Maiden）。此
曲是1824年（一說1826年）完成的弦樂四重奏第14號d小調（String
Quartet No.14 in D minor），根據德國詩人克勞第烏斯（Matthias
Claudius, 1740-1815）的詩作《死亡與少女》而編作。

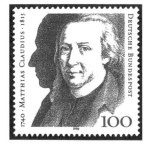

◆ 西德在1990年8月9日發行一枚克勞第烏斯誕生250周年紀念郵
票，面值100分尼（即1西德馬克）。

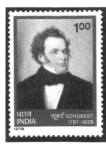

◆ 印度（INDIA）在1978年12月25日發行，紀念舒伯特逝世150周年，圖案是畫家Wilhelm August Rieder所畫的舒伯特肖像。（左一圖）

◆ 中非共和國（REPUBLIQUE CENTRAFRICAINE）在1985年12月28日發行，面值250F，左邊是舒伯特少年時的畫像，右邊是敘述詩《魔王》的主要情節：「一位父親抱著發高燒而昏迷的孩子，騎馬經過森林。孩子在幻覺中，聽到魔王引誘他前往死亡國度，父親緊緊抱著孩子一再安慰，但終究徒勞，孩子還是被魔王帶走，父親則發現孩子已經死在自己的懷抱中。」上方是《魔王》歌曲樂譜的開頭部分，舒伯特創作此名曲時才17歲，竟然能將喪子之痛以音符和旋律描寫地扣人心弦，他的天賦的確令人驚歎。（左二圖）

◆ 馬拉加西民主共和國在1988年10月28日發行一套偉大作曲家專題郵票，其中面值250FMG的主題是紀念舒伯特逝世160周年，上方是舒伯特畫像，下方是舒伯特彈過的鋼琴。（右一圖）

◆ 奧地利共和國在1972年1月21日發行一枚葛里帕查（Franz Grillparzer, 1791-1872）逝世100周年紀念郵票。葛里帕查是奧地利著名的詩人和戲劇作家，貝多芬在1827年去世時正是由他撰寫哀悼文。葛里帕查曾受舒伯特好友們的邀請參加與舒伯特的聚會，他受舒伯特好友們之託在舒伯特墓碑上題了以下字句：「死神將豐富之音樂瑰寶與美好希望埋於此處」。（右二圖）

舒伯特誕生200周年紀念郵票

◆ 奧地利共和國發行，圖案設計者參考畫家Wilhelm August Rieder所畫的舒伯特肖像。（左圖）

◆ 德國發行，描繪舒伯特和好友們在晚上聚會，舒伯特坐在鋼琴前，聆聽好友Johann Michael Vogel歌唱。（右圖）

◆ 位於瑞士與奧地利之間的小國列支敦斯登（LIECHTENSTEIN）發行，舒伯特的側面素描，耳朵上面是舒伯特的親筆簽名。（左圖）

◆ 荷蘭（Nederland，原為低地之意）發行，正中央是舒伯特的正面素描，右邊是女高音泰麗莎在歌唱，左邊是舒伯特彈鋼琴為她伴奏。（中圖）

◆ 羅馬尼亞發行，右邊是舒伯特肖像，左邊是樂隊演奏的情景。（右圖）

4. 華格納的仰慕者─布魯克納
（Anton Bruckner 1824-1896）

　　1824年9月4日生於上奧地利的安茲費登（Ansfelden），出身於教師的家庭，17歲時擔任富來市（Freystadt）附近溫德哈格（Windhagg）村的小學老師，1855年受聘成為林茲天主教大教堂的管風琴師，此乃音樂界在上奧地利的最榮耀職位。1868年受聘為維也納音樂學院的音樂理論教師，1875年獲得維也納大學的講師教職。兩、三年後，被任命為宮廷管風琴師，遇重大節慶，他就受命於聖史提芬大教堂，在奧地利皇帝及皇族御座前演奏，對他來說，此項職分是無上的榮耀，他已晉升到奧匈帝國管風琴師的最崇高職位。

　　晚年獲得皇帝的恩賜，還住進最豪華的貝維德雷（Belvedere）宮，在當時少有音樂家能得到皇室如此的禮遇。1896年10月11日於維也納去世。他的主要作品是九首交響曲，由於他對華格納的歌劇十分佩服，所以1881～1883年間創作的第七首交響曲充分展現華格納風格的韻律。

◆ 奧地利在1922年4月24日發行一套附捐郵票，附捐金額與面額之比是
9：1，也就是以高於面額十倍的價格出售，而附捐的款項則做為接濟
音樂家之用。當時的雕刻版印刷術只能印單色，所以圖案設計者就絞
盡腦汁，描繪出各種不同花邊來襯托主題，這套以奧地利最著名的音
樂家為主題的郵票，因雕工紋路十分細緻，堪稱古典郵票中的經典之
作。其中面值25KRONEN的主題是布魯克納。

◆ 奧地利共和國在1946年12
月12日發行一套為籌措重
建聖史提芬大教堂基金的
附捐郵票。聖史提芬大教
堂自1263年開始起造，之
後陸陸續續增建，至1611
年為止，屬於哥德式建
築，尖塔高135公尺，因此
成為維也納的著名地標。1945年受戰火波及而受損。
◇面值30g＋1S20／聖史提芬大教堂內的管風琴，布魯克納曾在此為奧地利皇帝及皇族演奏。
◇面值1S＋5S／從東北方位看大教堂。
◇面值2S＋10S／大教堂的西南角。

◆ 奧地利共和國在1970年4月27日發行一套第二共和國25周年
（25 JAHRE ZWEITE REPUBLIK）紀念郵票，其中一枚面值S2
的圖案是貝維德雷宮（典型的巴洛克式宮殿）及大庭院，國名
上面印有一行德文「ÖSTERREICH IST FREI」，即「奧地利是
自由的」之意。

◆ 奧地利共和國在1949年9月3日發行一枚布魯克納誕生125周年紀念郵
票，面值40g（奧地利幣值：1 Schilling＝100 groschen），圖案是布魯
克納晚年肖像。

◆ 奧地利共和國在1953年10月17日發行一
枚林茲國家劇院（LINZER LAN-
DESTHEATER）創立150年（1803-1953）
紀念郵票，面值1.50S，圖案是劇院正
面，左邊的面具是劇院的象徵。

布魯克納館

　　林茲位於上奧地利邦，為該邦首府，多瑙河流經市中心，是個工業都市，人口二十多萬，當地人士想模仿薩爾茲堡將其打造成另一個文藝都市，於是決定在1969年5月16日起造一座兼具文藝展示及表演功能的音樂廳，當天由奧地利聯邦總統約那茲（Franz Jonas）及林茲市長葛利爾（Theodor Grill）共同主持開工奠基大典，以當地出身的著名音樂家布魯克納為名，並且在每年9月舉行為期三週的布魯克納文藝節，以吸引觀光客。布魯克納館位於多瑙河畔，建築物基地呈開扇形，扇形的外弧面對多瑙河，外表採用透光的玻璃帷幕，所以可以從館內欣賞到多瑙河的景色。

◆ 奧地利共和國在1974年3月22日發行一枚郵票，紀念布魯克納誕生150周年及布魯克納館（BRUCKNERHAUS音樂廳）落成，面值4S，圖案是布魯克納側面肖像，左上角是布魯克納館。

布魯克納管風琴

　　1837年，布魯克納13歲時，曾參加距離林茲市中心約27公里路程的聖弗羅里安修道院（St. Florian Monastery）的教堂少年聖歌隊，1845年擔任該院的助理教師，1851年接任該院教堂的管風琴師，他本人也是一位虔誠的天主教徒，所以院方接納他的遺囑，將他的大理石棺安置在修道院內的布魯克納管風琴教堂底下。布魯克納管風琴（Bruckner Organ）是1771年由著名的斯洛文尼亞（Slovenian）管風琴建造師Fran Xaver Kristmann建造，在1886年以前是奧匈帝國境內最大的管風琴，至今仍然是中歐地區最具紀念性的管風琴。

◆ 奧地利共和國在1954年10月2日發行一枚郵票，紀念1954年10月4～10日在維也納舉行的第二屆天主教會音樂國際會議（2.INTERNATION：.KONGRESS FÜR‧KATHOLISCHE KIRCHEN-MUSIK‧WIEN），面值1S，圖案是聖弗羅里安修道院中的布魯克納管風琴，前方是小天使正在吹號。

◆ 位於中美洲的尼加拉瓜（NICARAGUA）在1975年11月15日發行一套聖誕節（Navidad）郵票，共十枚，主題是世界著名的聖歌合唱團（西班牙文GRANDES COROS DEL MUNDO），其中面值1Cord的是聖弗羅里安修道院教堂少年聖歌合唱團（LOS NIÑOS CANTORES DE SAN FLORI-AN），圖案是少年聖歌合唱團員們站在聖弗羅里安修道院教堂之前。

◆ 奧地利共和國在1996年發行一枚郵票，紀念布魯克納去世100周年，面值S5.50，圖案是布魯克納管風琴，下面是樂譜手稿。

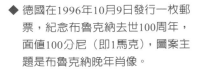

◆ 德國在1996年10月9日發行一枚郵票，紀念布魯克納去世100周年，面值100分尼（即1馬克），圖案主題是布魯克納晚年肖像。

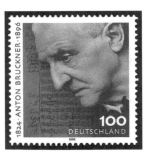

◆ 位於西非中部瀕海的赤道幾內亞共和國（西班牙國名REPUBLICA DE GUINEA ECUATORIAL）在1996年發行一枚郵票，紀念布魯克納去世100周年（Cent‧‧Fallecimiento），面值500法郎（F.C.F.A.），右邊是布魯克納晚年肖像，背景是聖弗羅里安修道院中布魯克納彈過的管風琴。

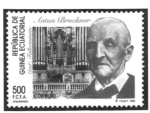

5. 圓舞曲之王─約翰·史特勞斯

（Johann Strauss 1825-1899）

　　一提到圓舞曲（Waltz，音譯為華爾茲），誰敢與「約翰·史特勞斯」父子爭鋒？圓舞曲在18世紀末期開始流行，最初被認為鄉野之音而難登大雅之堂。如今圓舞曲成為殿堂雅音，需歸功於「約翰·史特勞斯」家族成員的卓越貢獻。父親老約翰·史特勞斯（Johann Strauss Vater, 1804-1849）一生致力於圓舞曲創作，共譜成了一百五十二首圓舞曲，被尊稱為「圓舞曲之父」（The Father of the Waltz）；1825年10月25日生於維也納，1899年6月3日於維也納去世的兒子小約翰·史特勞斯，更將圓舞曲發揚光大，共寫了四百多首舞曲，包括著名的《藍色多瑙河》、《皇帝圓舞曲》、《春之聲》等，因而被稱為「圓舞曲之王」。

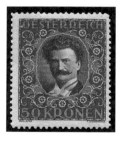

◆ 奧地利在1922年4月24日發行一套附捐郵票，附捐金額與面額之比是9：1，也就是以高於面額十倍的價格出售，而附捐的款項則做為接濟音樂家之用。當時的雕刻版印刷術只能印單色，所以圖案設計者就絞盡腦汁，描繪出各種不同花邊來襯托主題，這套以奧地利最著名的音樂家為主題的郵票，因雕工紋路十分細緻，堪稱古典郵票中的經典之作。其中面值50 KRONEN的是小約翰·史特勞斯。

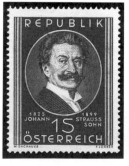 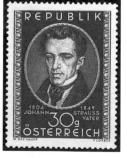

◆ 奧地利共和國在1949年6月3日發行一枚小約翰·史特勞斯（JOHANN STRAUSS SOHN）逝世50周年紀念郵票。（左圖）

◆ 奧地利共和國在1949年9月20日發行一枚老約翰·史特勞斯（JOHANN STRAUSS VATER）逝世100周年紀念郵票。（右圖）

◆ 奧地利共和國在1951年4月7日發行一枚小提琴家約瑟夫‧蘭那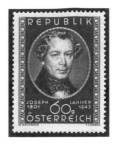
（Joseph Lanner, 1801-1843）誕生150周年紀念郵票。他是一位與老約
翰‧史特勞斯同時期的圓舞曲作曲家，兩人交情原本不錯，後來老約
翰‧史特勞斯得知他的作品被蘭那冒用後，便漸漸遠離他。兩人在作
曲和指揮方面，各有成就，彼此不服輸，形成良性競爭，都希望編作
更好的樂曲，得到聽眾的讚賞。

造成轟動的《藍色多瑙河》

　　小約翰‧史特勞斯在1867年完成《藍色多瑙河》，當時正值普奧戰爭
（普魯士與奧地利在1866年開戰）結束，奧國潰敗，民心士氣衰頹，為了振奮
民心，維也納男聲合唱團指揮委託小約翰‧史特勞斯創作一首合唱曲，在
1867年2月15日首次公演。半年後，再將此曲改編為管弦樂版，於巴黎萬國博
覽會場，在法國皇帝拿破崙三世及各國貴賓面前演出，造成轟動，從此成為
世界名曲。

◆ 奧地利共和國在1967年2月15日發行一枚《美麗的藍色多瑙河》華爾茲
舞曲首次公演100周年（100 JAHRE WALZER AN DER SCHÖNEN
BLAUEN DONAU）紀念郵票，圖案是一位芭蕾舞者右手握著一把小
提琴。

◆ 匈牙利在1961年9月24日發行一套四枚連刷郵票，紀念當年在匈牙利首都布達佩斯舉行的國際
郵展，圖案的中心就是流穿布達佩斯的藍色多瑙河，由左到右分別流經四個觀光景點：河中
的聖馬宜特（Margit）島與馬宜特橋；漁夫砦；布達城的加冕教堂（Mátyás templom）與鏈
橋；蓋勒（Gellert）山。不過，近年來因沿岸發展工業，這條美麗的河流逐漸混濁，已被當
地人改稱為黃色的多瑙河。

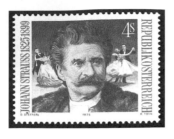

◆ 奧地利共和國在1975年10月24日發行一枚小約翰‧史特勞斯誕生150周年紀念郵票,圖案是小約翰‧史特勞斯肖像,背景是跳著華爾茲的舞者。

◆ 摩納哥在1975年11月12日發行一枚小約翰‧史特勞斯誕生150周年紀念郵票,圖案是小約翰‧史特勞斯肖像,左下角有跳著華爾茲的舞者。

◆ 德國在1999年6月10日發行一枚小約翰‧史特勞斯逝世100周年紀念郵票,圖案選自一幅Wilhelm Gause繪作的水彩畫《19世紀末維也納的荷夫堡宮廷舞會中的舞者》(Dancers at a court ball at the Hofburg Palace in Vienna in the late 19th century),當時宮廷舞會正盛行華爾茲舞曲。

◆ 奧地利共和國在1975年發行一枚當時最高面值50S(依當時匯率約合新台幣125元)的普通郵票,圖案是維也納荷夫堡(hof,德文意指「宮殿」)的會議中心(KONGRESSZENTRUM HOFBURG)。荷夫堡原為奧地利皇室之宮殿,第一次世界大戰結束,改為共和體制,將宮殿改為大型會議場所。

◆ 奧地利共和國在1970年9月11日發行一套「輕歌劇」(Operetta)專題郵票,其中面值S1.50的圖案是小約翰‧史特勞斯的喜劇型輕歌劇《蝙蝠》(Die Fledermaus)中,第二幕在公爵家的化裝舞會上,男主角金融家愛珍斯坦(Eisenstein)將金錶獻給裝扮成匈牙利伯爵夫人的妻子羅沙林德(Rosalinde)。小約翰‧史特勞斯在1873年底只用四十二天就譜成這齣《蝙蝠》,1874年4月5日在維也納劇院首次公演。

◆ 奧地利共和國在1970年7月23日發行一枚布里根茲藝術節創始25周年（25 JAHRE BREGENZER FESTSPIELE）紀念郵票，圖案是搭建在孔斯坦茲湖畔，浮於水面的舞台，佈景選自小約翰·史特勞斯在1884年譜成的喜劇型輕歌劇《吉普賽男爵》（原文名Der Zigeunerbaron，英文譯為The Gypsy Baron）。本劇是由許尼札（Ignaz Schnitzer）根據匈牙利作家姚卡依（Maurus Jokai）的作品《莎菲》（Saffi）故事於1883年改編而成，1885年10月24日在維也納劇院首次公演。

郵此一說

　　布里根茲位於奧地利的最西邊，瀕臨孔斯坦茲湖（Konstanz，奧地利和瑞士、德國的邊界湖），是Vorarlberg邦的首府，自1945年起利用暑假期間舉行藝術、音樂節活動。

6. 華格納的強烈崇拜者─沃爾夫（Hugo Wolf 1860-1903）

　　奧地利名作曲家馬勒就讀維也納音樂學院時，同期有一位神經兮兮、功課很差而遭到退學的同學，名叫沃爾夫。他在43年的短暫一生中，將大文豪歌德、詩人埃亨多夫、梅利克（Eduard Mörike, 1804-1875）等人的詩篇譜成優美的藝術歌曲，被評等為不亞於舒伯特，並且在音樂雜誌上發表文章替華格納與布魯克納兩人辯護，最後發瘋企圖跳水自殺，1903年於精神病院去世，總共作了三百多首歌曲。

◆ 奧地利共和國在1953年5月19日發行一枚沃爾夫逝世50周年紀念郵票，面值S1.50，圖案是沃爾夫肖像。

◆ 奧地利在1922年4月24日發行一套附捐郵票，附捐金額與面額之比是
9：1，也就是以高於面額十倍的價格出售，而附捐的款項則做為接濟
音樂家之用。當時的雕刻版印刷術只能印單色，所以圖案設計者就絞
盡腦汁，描繪出各種不同花邊來襯托主題，這套以奧地利最著名的音
樂家為主題的郵票，因雕工紋路十分細緻，堪稱古典郵票中的經典之
作。其中面值100 KRONEN的主題是沃爾夫。

7. 交響曲大師－馬勒（Gustav Mahler 1860-1911）

　　1860年7月7日生於波希米亞（Bohemia）的喀利斯特（Kaliste），1911年
5月18日逝於維也納。馬勒出生於猶太家庭，在職場發展一再受到當時日耳曼
民族反猶太人思維的阻撓，但是他靠著本身的才華和努力，在1897年當上維
也納宮廷歌劇院的總監及首席指揮，是當時劇院的最高職位，也是許多音樂
家最嚮往而又受人尊敬的光榮名銜。

◆ 奧地利共和國在1960年7月7日發行一枚郵票，紀念作曲家馬勒誕生100
周年。本枚郵票從4日開始預售，至7日方可正式使用及蓋發行首日紀
念郵戳，面值S1.50，圖案是馬勒側面肖像，左下方的桂葉枝象徵馬勒
在音樂界受到尊崇的榮耀。

◆ 奧地利共和國在1955年7月25日發行，紀念維也納國家歌劇
院（Die Staatsoper in Wien）重新開幕，面值2.40S，主題是
維也納國家歌劇院。此歌劇院原名維也納宮廷歌劇院
（Hofoper），於1861年開始興建，1869年完成，同年5月5日
開幕時首次演出莫札特的作品《唐‧喬凡尼》，1920年改名
為國家歌劇院。1945年3月12日遭盟軍轟炸機投彈擊中引起
火災燒毀部分建築物，戰後重新整修，可容納2200座位，
1955年11月15日首次演出貝多芬的歌劇《費德里奧》。馬勒
曾在1897至1907年擔任該歌劇院的首席指揮，在任內進行多項改革，並且提拔不少演唱家，
如瑟馬‧庫爾茲（Selma Kurz, 1874-1933）、李奧‧史雷札克（Leo Slezak, 1873-1946）等人。

◆ 奧地利共和國在1973年8月17日正式發行，紀念歌劇演唱家男高音李奧・史雷札克100年誕辰，面值S4，圖案是史雷札克肖像，左邊的豎琴、面具和桂葉枝象徵歌劇。

◆ 奧地利共和國在1993年發行，面值7S，圖案是維也納國家歌劇院，紀念維也納國家歌劇院的兩位建築設計師逝世125周年：Eduard Van Der Nüll 1812年1月9日生於維也納，1868年4月4日逝於維也納；August Siccard Von Siccardsburg 1813年12月6日生於匈牙利的布達（Buda），1868年6月11日逝於外得令（Weidling）。兩人是好朋友，共同設計維也納國家歌劇院，並巧合地在同一年去世。

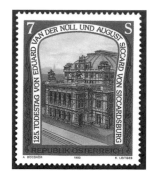

◆ 奧地利共和國在1959年8月19日正式發行，紀念維也納愛樂管弦樂團（WIENER PHILHARMONIKER）在1959年進行世界巡迴演奏旅行（WELTREISE），面值S2.40，圖案是管弦樂團使用的各種樂器：豎琴與兩支小提琴、襯底反白的是兩支伸縮喇叭和兩支小喇叭，馬勒曾在1897～1907年兼任該團首席指揮。維也納愛樂管弦樂團與維也納國家歌劇院有密切關聯，愛樂管弦樂團的團員都從歌劇院樂團推薦過來。

◆ 奧地利共和國在1967年3月28日正式發行，紀念維也納愛樂管弦樂團成立125周年，面值S3.50，圖案是管風琴、大提琴和桂葉枝。（左圖）

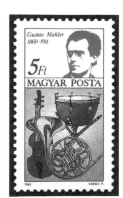

◆ 匈牙利在1985年7月10日發行一套國際音樂年專題郵票，其中面值5Forint的上面是馬勒肖像，下面是1742年的提琴、法國角、19世紀的定音鼓。（右圖）

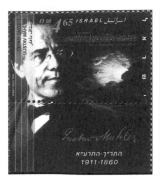 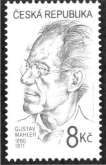

◆ 以色列在1996年4月17日發行一枚馬勒紀念郵票，屬於傑出猶太裔音樂家系列，左邊是馬勒肖像，右上方是樂譜，郵票下面的版銘印有馬勒的親筆簽名及去世年份1911、出生年份1860。（左圖）

◆ 捷克共和國（ČESKÁ REPUBLIKA）在2000年5月9日發行一枚馬勒誕生140周年紀念郵票，面值8Kč。（右圖）

匈牙利

1. 鋼琴之王─李斯特
（Liszt Ferenc , Franz Liszt 1811-1886）

　　1811年10月22日生於原本隸屬於匈牙利，接近索普隆（Sopron）的多播揚（Doborján），1886年7月31日於德國的拜魯特去世。李斯特的出生地原是奧匈帝國時代匈牙利貴族埃斯特哈紀爵主的領地，李斯特的父親就是埃斯特哈紀爵主領地的管理人。第一次世界大戰結束後，匈牙利獨立，根據1920年的崔亞農條約，李斯特出生的村莊被劃入奧地利的布根蘭邦（Burgenland），該村莊因而改隸於萊定（Raiding）。

　　依血緣而論，李斯特有匈牙利貴族的血統，但是李斯特成長、成名過程的主要範圍都屬於德語圈，因此李斯特講得最流利的語言是德語，匈牙利語反而不太熟練，但是李斯特仍被認同為匈牙利人，匈牙利人將他視為國寶級人物而加以尊崇。

◆ 匈牙利在1932年7月1
日發行一套紀念傑出
匈牙利人的郵票，其
中面值20f的是李斯特
晚年穿著天主教神父
袍的肖像。

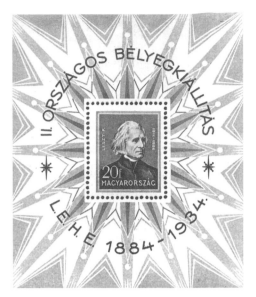

◆ 匈牙利在1934年5月6日發行一款紀念小全
張，紀念在布達佩斯舉行的匈牙利第二屆全
國郵展，以及匈牙利第一個集郵協會成立50
周年（1884-1934），正中央含一枚1932年7
月1日所發行，面值20f的李斯特郵票，但是
紀念小全張的實際售價是90f，扣除郵資
20f，70f做為郵展入場費，發行數量五萬
張，是正式公開發行的李斯特專題郵票中數
量最少的一款，目前時價約為200歐元。

不收學費的恩師

　　徹爾尼（Karl Czerny, 1791-1857）是奧地利的作曲家、鋼琴家，擅長教
導彈琴技巧，1821年李斯特在維也納接受徹爾尼的指導。徹爾尼認為教導一
位罕見天才實在幸運，故未收分文學費。後來李斯特在威瑪時，不少仰慕者
求教於他，李斯特也循恩師風範未向弟子收取學費，成為音樂史上之美談。

◆ 匈牙利在1953年12月3日發行一套航空郵資郵票，圖案是匈
牙利著名的音樂家，其中面值20f的是李斯特年輕時英俊瀟
灑的畫像，左邊是選自奧地利藝術家Greinhuber的石版畫，
描繪李斯特彈鋼琴的神情，站在鋼琴後面聆聽者，左邊是
李斯特的好友法國作曲家白遼士，右邊是李斯特的老師徹
爾尼。共售出十九萬七千七百六十五套。

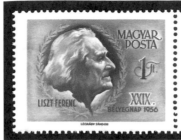

◆ 匈牙利在1956年10月7日發行一套雙連刷郵票（se-tenant），左枚是李斯特，右枚是波蘭偉大的作曲家及鋼琴家蕭邦。李斯特和蕭邦曾在巴黎見面，兩人都是當代頗負盛名的鋼琴家，彼此交情不錯，1849年蕭邦臨終之際，李斯特特地作了一首《送葬》曲，以表哀思。本套郵票面值皆為1Ft，發行目的為：

1. 促進匈牙利與波蘭邦交情誼。

2. 紀念匈牙利第29屆郵票節。

3. 本套郵票僅在郵展會場連同入場券出售，售價是4Ft，共售出三十八萬九千九百二十套。

◆ 匈牙利在1961年10月2日發行一套李斯特誕生150周年、逝世75周年紀念郵票及一款小全張，共售出四十三萬七千六百三十九套。

◇面值60f／李斯特的側面剪影圖，樂譜和鋼琴的鍵盤。

◇面值1Ft／李斯特的雕像，位於布達佩斯國家歌劇院的正入口處。

◇面值2Ft／位於布達佩斯的李斯特音樂學院，樂譜是李斯特的《匈牙利狂想曲第2號》其中一段。音樂學院成立於1875年，李斯特擔任院長，作育不少音樂英才。

◆ 小全張內含一枚郵票面值10Ft，圖案是李斯特燙金側面頭像，頸項左下方是桂葉枝繫著紅、白、綠三色的匈牙利國旗，表示向李斯特致敬的尊榮象徵，下面是李斯特的簽名，因為李斯特是世界上最著名的鋼琴家，所以圖案設計者就以鋼琴的黑白鍵做為背景，雖然構圖簡單，但令人有樸實高雅之感。由於出售量只有十一萬六千七百三十四張，在歐美集郵界造成自1959年西德發行貝多芬館小全張以來的另一個新高潮，當時紐約郵商的零售價是3美元，經過了四十多年，目前品相良好的零售價約為12至15美元。小全張上方的「LISZT FERENC」是李斯特的匈牙利文姓名，匈牙利人的祖先原居亞洲北方，所以匈牙利人的姓名排序和漢人相同，先姓後名，LISZT是姓、FERENC是名，德文的姓名則稱為FRANZ LISZT。

◆ 匈牙利在1967年6月22日發行一套匈牙利國家藝廊珍藏名畫專題郵票，其中面值60f的是1886年李斯特左手按琴鍵的坐姿畫像，由畫家 Munkácsy Mihály（1844-1900）繪作。

◆ 匈牙利在1975年11月14日發行，紀念李斯特音樂學院創立100周年，左邊是高音部記號，中間是管風琴和交響樂團，背景由左至右以紅、白、綠為底色，象徵匈牙利的國旗。

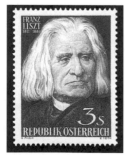

◆ 奧地利共和國在1961年10月17日發行一枚李斯特誕生150周年、逝世75周年紀念郵票，面值3S，圖案是穿天主教神父裝的李斯特晚年畫像。

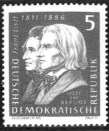 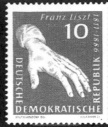 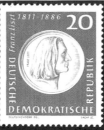 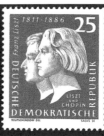

◆ 東德在1961年分兩次發行李斯特誕生150周年、逝世75周年紀念郵票,每次發行兩款,10月19
　日發行面值5及25分尼,11月23日發行面值10及20分尼。
　◇面值5分尼/右邊是李斯特32歲肖像畫,左邊是白遼士48歲肖像畫。
　◇面值10分尼/李斯特是個奇才,有一雙特大號的手掌,可跨十度音。本枚主題是李斯特年
　　輕時的左手雕刻,由一位不知名的法國藝術家製作,現珍藏於布達佩斯的李斯特博物館,
　　而李斯特的右手雕刻則珍藏於德國威瑪的李斯特博物館。
　◇面值20分尼/李斯特紀念章,其中雕像是1852年藝術家Ernst Rietschel的傑作。
　◇面值25分尼/右邊是1838年的李斯特大理石雕像,左邊是1837年的蕭邦銅質紀念章雕像。

◆ 德意志民主共和國在1973年6月26日發行一套名人及其在威瑪故居的紀
　念郵票,其中面值50分尼的上面是李斯特肖像,下面是現已改為李斯
　特博物館的李斯特故居。1848年李斯特到威瑪擔任宮廷樂長,展開了
　威瑪時代,直到1859年辭去威瑪宮廷樂長職務。

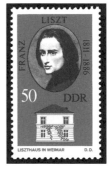

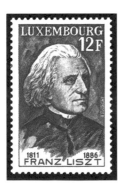

◆ 盧森堡(LUXEMBOURG)在1977年3月14日發行一套紀念郵票,主
　題是曾經訪問過盧森堡的四位國際上知名文化人,其中面值12F的是
　穿神父袍的李斯特。

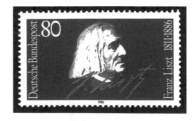

◆ 德意志聯邦郵政在1986年6月20日發行,面值80分尼,
　圖案是穿神父袍的李斯特肖像,下邊有李斯特的簽名。

◆ 蓋有發行首日紀念郵戳的
原圖卡——李斯特彈鋼琴
的神韻。

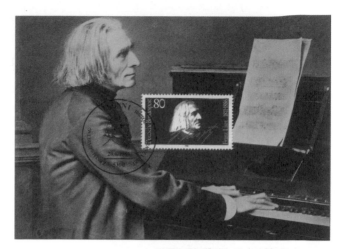

◆ 奧地利共和國在1986年10月17日發
行，面值S5，右方是李斯特年輕時
的肖像，左下方是李斯特在1811年
10月22日出生時的住家，如今已改
裝成李斯特紀念館。郵票上的德文
「ＧＥＢＵＲＴＳＴＡＧ」及
「GEBURTSHAUS」，分別是「出生
之日」及「出生之家」之意。

◆ 蓋有發行首日在維也納舉行的集郵
沙龍展紀念戳的原圖卡——李斯特
年輕時的素描像。

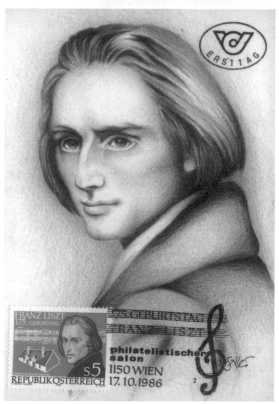

集郵沙龍展（philatelistischer salon）

與一般正式郵展（philatelic exhibition）的最大不同之處，在於一般郵展純粹展出集郵品，沙龍展則比較注重趣味性，展品不限於集郵品，通常包括與特殊主題相關的文物，例如和李斯特有關的照片、信件、樂譜手稿、出版品等資料。

◆ 匈牙利在1986年10月21日發行，面值4Ft，右邊是穿神父袍的李斯特畫像，左邊是李斯特演奏過的大鋼琴。

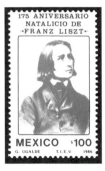

◆ 墨西哥在1986年10月22日發行，面值100披索，圖案是李斯特年輕時俊秀的肖像，最上方印有西班牙文「175 ANIVERSARIO NATALICIO DE · FRANZ LISZT · 」，即「弗郎茲·李斯特175周年誕辰」之意。

◆ 摩納哥在1986年10月28日發行，面值5.00法郎，正中央是穿神父袍的李斯特畫像，左邊是象徵豎琴、大提琴、喇叭、吹號等樂器的圖案，右上角象徵教堂管風琴，右下角以印有十字架的書本內頁象徵《聖經》，用以強調李斯特對天主教的虔誠信仰。

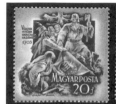 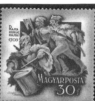 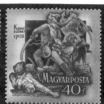 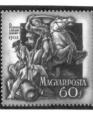

◆ 匈牙利在1953年6月14日發行一套「1703年起義」250周年紀念郵票,「1703年起義」是匈牙利被奧地利統治時期,匈牙利農民在拉科齊二世爵主(Franz Rákóczy II)的領導下發起反奧地利、爭取自由與獨立的革命運動,一直持續到1711年才因無外援而結束。李斯特作品《匈牙利狂想曲》中的《第15號a小調》,就是紀念革命領袖拉科齊二世爵主,在情感上,李斯特支持與同情匈牙利的農民革命,因此匈牙利人將李斯特視為民族英雄。

◇面值20f／革命志士在森林中宣示起義。
◇面值30f／鼓手打鼓,鼓舞革命志士向前攻擊。
◇面值40f／戰場情景,一名志士扛著一面「爭自由」的旗子。
◇面值60f／拉科齊騎馬以刀攻擊奧地利士兵。
◇面值1Ft／拉科齊著軍服肖像,左下方是軍旗。

◆ 匈牙利在1972年9月26日發行一套「歐布達、布達、佩斯結合成布達佩斯」100周年紀念郵票,共六枚,每兩枚相連成一對,所以分成三對。畫面中的河流就是多瑙河。

◇面值1Ft／歐布達(Obuda)1872年的景觀,同地點1972年的景觀。
◇面值2Ft／布達(Buda)1872年的景觀,同地點1972年的景觀。
◇面值3Ft／佩斯(Pest)1872年的景觀,同地點1972年的景觀。

2. 近代輕歌劇之王─雷哈爾（Franz Lehár 1870-1948）

1870年4月30日生於當時匈牙利境內瀕多瑙河的科馬壟（Komárom），而他的出生地目前劃入斯洛伐克（Slovakia）境內，稱為Komarno，因此他被認為是匈牙利籍的作曲家。1948年10月24日雷哈爾在奧地利的依休爾別墅去世。

雷哈爾的父親是奧匈帝國的軍樂隊隊長，他是家中長子，15歲時就讀布拉格音樂學院，學習提琴及音樂理論。雷哈爾非常幸運地得到啓蒙大師德弗札克的指導，德弗札克發現他有作曲的天分，於是鼓勵他從事作曲。畢業後，他加入父親的軍樂隊，20歲即成為最年輕的軍樂隊隊長。1896年編作了第一首歌劇《庫庫修卡》（Kukuschka），演出成功。1902年接掌維也納劇院（Theater an der Wien）首席指揮職位，他為此作了一首歌劇《維也納的婦女們》（Wiener Frauen）。

1905年12月30日《Die Lustige Witwe》（英文譯為The Merry Widow，一般譯為「風流寡婦」，應譯為「風韻寡婦」較妥）在維也納劇院首次公演十分成功，獲得一致好評，緊接著歐洲各大劇院紛紛搶排檔期，1907年在倫敦、紐約演出更是盛況空前，演出超過五千場，創下世界新紀錄。本劇曾在阿根廷首都Buenos Aires（西班牙文，意指「好空氣」）同時以五種不同語言分別在五間劇院演出，又創下世界另一項新紀錄。直到第一次世界大戰爆發，《風韻寡婦》宛如旋風橫掃歐美樂壇，報章雜誌佳評如湧，讚譽此劇為「輕歌劇之后」（The Queen of Operettas），不少觀眾都深感韻味十足，一連看了數場，成為當時最有人氣的好戲碼。雷哈爾當然也因此名利雙收，成為近代最富有的作曲家。

雷哈爾一生共編作了三十八齣輕歌劇，被尊稱為「近代輕歌劇之王」。劇中的圓舞曲也成為流傳最廣及最久的優美旋律，在台灣只要跳過土風舞的舞友們大概都聽過此曲。筆者於服兵役時曾擔任隊值官，在康樂活動時間以此曲為配樂教阿兵哥跳土風舞，頗受歡迎。

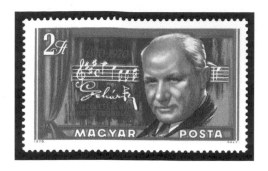

◆ 匈牙利在1970年4月30日發行一枚著名作曲家雷哈爾誕生100周年紀念郵票，面值2Ft，右邊是雷哈爾晚年肖像，背景選自歌劇《裘蒂塔》（Giuditta）的起頭樂譜，其下是雷哈爾親筆簽名。此劇係雷哈爾最後的作品，1934年11月29日在維也納國家歌劇院首次公演，劇情大意是一位年輕的陸軍上尉沃塔維歐（Octavio）愛上了一位身材火辣又熱情的女郎裘蒂塔，但是沃塔維歐不願放棄軍旅生涯，裘蒂塔只好離他而去。幾年後，他們在一次偶然機會再度相見，兩人互訴思慕之情及蹉跎歲月之嘆。

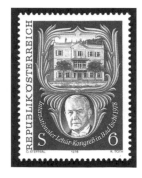

◆ 奧地利共和國在1978年7月14日發行一枚雷哈爾國際會議（Internationaler Lehár-Kongreβ in Bad Ischl）紀念郵票，面值S6，上半部是會議的地點——雷哈爾別墅故居的所在地，位於奧地利西北部的巴德‧依休爾（Bad Ischl，Bad在德文是浴場之意）休養地。雷哈爾在1924年娶了猶太裔的女子Sophie Meth，當時希特勒掌權控制了奧地利，開始拘禁猶太人，但因他很喜歡《Die Lustige Witwe》，加上雷哈爾在國際上已經相當出名，所以希特勒只有限制雷哈爾夫婦只能在維也納及依休爾休養地間來往。1948年10月24日雷哈爾在依休爾別墅去世之後，他的故居被當地政府改建為博物館。

◆ 奧地利共和國在1970年7月3日發行一套「輕歌劇」（Operetta）專題郵票，其中面值S3.50的主題是《Die Lustige Witwe》劇中的女主角漢娜・葛拉華麗（Hanna Glavari）。漢娜是名豔麗又風趣的富有寡婦，結婚才一星期富翁老公就掛了。接著在某東歐小國駐巴黎大使的安排下，認識了使館內的副官丹尼羅（Danilo），而這名貴族青年其實是漢娜的舊情人，這齣歌劇就在他們重逢後上演了一段感人的愛情故事，最後有情人終成眷屬。

◆ 奧地利共和國在1998年發行一枚雷哈爾逝世50周年（50. TODESTAG VON FRANZ LEHÁR），及維也納國民歌劇院（VOLKSOPER WIEN，專門上演輕歌劇的劇院）創建100周年紀念郵票，面值S6.50，圖案是維也納國民歌劇院正面全景。本劇院開幕當時正逢奧地利皇帝弗蘭茲・約瑟夫一世（Franz Josef I）即位50周年，所以命名為「皇帝即位50周年慶市立劇院」（Kaiser Jubiläums Stadttheater），之後改了幾次名稱，直到1955年才改為此名。

第二章
《平安夜‧聖誕夜》創作者

第二章
《平安夜，聖誕夜》創作者

莫爾神父（Joseph Mohr 1792-1848）
葛魯伯（Franz Gruber 1787-1863）

　　作詞者莫爾神父，1792年12月11日生於奧地利薩爾茲堡（Salzburg，德文為「鹽山」之意）一個貧苦的家庭。1815年8月21日受封為神職人員；1816年作了六首詩，即《平安夜，聖誕夜》；1817年擔任奧本多夫（Oberndorf，德文為「頂莊」之意，西邊瀕奧地利與德國南部的邊界河Salzach河）聖尼古拉（St. Nikola）教堂的助理司祭（神父）。

　　1818年12月24日在聖尼古拉教堂的午夜彌撒（Midnight Mass）和作曲者葛魯伯音樂老師首次合唱《平安夜，聖誕夜》。

　　1838年轉任華格蓮（Wagrain）教區的司祭神父。1848年12月4日因肺病於華格蓮去世，永眠於華格蓮教堂庭院。

　　作曲者葛魯伯音樂老師，1787年11月25日生於上奧地利Hochburg附近的Unterweizberg。1807年11月12日成為小學老師，並且擔任Arnsdorf琴師；1816年兼任奧本多夫聖尼古拉教堂的琴師。

　　1818年受聖尼古拉教堂莫爾神父之託，將《平安夜，聖誕夜》譜成樂曲，因為莫爾神父喜歡彈吉他，所以先譜成吉他曲。

　　1833年出任哈爾萊恩（Hallein，薩爾茲堡附近）聖歌隊的指揮。1863年

7月6日於哈爾萊恩去世，長眠於哈爾萊恩教堂庭院。

　　本曲最初是因為一位來自齊樂谷（Ziller Valley，位於奧地利西部靠近德國南部）的風琴修理匠Karl Mauracher在聖尼古拉教堂修琴時，聽到此曲的旋律及歌詞後非常感動，於是把樂譜的抄本帶回，接著一村又一鎮很快地傳遍德國南部各地，到了1840年，在德國的下薩克森邦已經非常流行。後來，普魯士國王弗利德里希‧威廉四世（Friedrich Wilhelm IV，在位期間1840-1861）因為非常喜歡聽《平安夜，聖誕夜》，所以每逢聖誕季節時，他就下令教堂的聖歌隊演唱《平安夜，聖誕夜》，從此傳遍整個歐洲。

　　然而，卻無人知曉此曲的創作者是誰。到了1850年代，作詞者莫爾神父已經去世，柏林音樂界都認為本曲應該是海頓或是莫札特、貝多芬等大師的作品；1854年12月30日，作曲者葛魯伯曾寫信向柏林主管音樂當局表明是他的作品，但是不被採納。直到1995年，莫爾神父的歌譜與歌詞手抄稿被人發現，稿件的右上方寫著：「Melodie von Fr. Xav. Gruber」，意即「葛魯伯之曲調」，經歷史學家和專家鑑定後確認是真跡，才總算真相大白，將公道還給葛魯伯老師，音樂界對於「誰才是真正的作曲者」的爭論終告平息。

　　這首舉世聞名的經典歌曲被改編為無數種語言，下面是《平安夜，聖誕夜》德文和英文歌詞對照：

	德文原版《Stille Nacht, Heilige Nacht》	英文譯版《Silent night, Holy night》
1	Stille Nacht, heilige Nacht! Alles schläft, einsam wacht Nur das traute hochheilige Paar, Holder Knabe mit lockigem Haar, Schlaf in himmlischer Ruh, Schlaf in himmlischer Ruh.	Silent night! Holy night! All's asleep, one sole light, Just the faithful and holy pair, Lovely boy-child with curly hair, Sleep in heavenly peace! Sleep in heavenly peace!

2	Stille Nacht, heilige Nacht! Gottes Sohn, o wie lacht Lieb'aus deinem holdseligen Mund, Da uns schlägt die rettende Stund', Christ, in deiner Geburt, Christ, in deiner Geburt!	Silent night! Holy night! God's Son laughs, o how bright. Love from your holy lips shines clear, As the dawn of salvation draws near, Jesus, Lord, with your birth! Jesus, Lord, with your birth!
3	Stille Nacht, heilige Nacht! Die der Welt Heil gebracht, Aus des Himmels goldenen Höhn, Uns der Gnaden Fülle läßt sehn, Jesum in Menschengestalt, Jesum in Menschengestalt!	Silent night! Holy night! Brought the world peace tonight, From the heavens' golden height Shows the grace of His holy might Jesus, as man on this earth! Jesus, as man on this earth!
4	Stille Nacht, heilige Nacht! Wo sich heut alle Macht Väterlicher Liebe ergoß, Und als Bruder huldvoll umschloß Jesus die Völker der Welt, Jesus die Völker der Welt!	Silent night! Holy night! Where today all the might Of His fatherly love us graced And then Jesus, as brother embraced. All the peoples on earth! All the peoples on earth!
5	Stille Nacht, heilige Nacht! Lange schon uns bedacht, Als der Herr vom Grimme befreit In der Väter urgrauer Zeit Aller Welt Schonung verhieß, Aller Welt Schonung verhie˙!	Silent night! Holy night! Long we hoped that He might, As our Lord, free us of wrath, Since times of our fathers He hath Promised to spare all mankind! Promised to spare all mankind!
6	Stille Nacht, heilige Nacht! Hirten erst kund gemacht; Durch der Engel Halleluja Tönt es laut von fern und nah'; Christ der Retter ist da, Christ der Retter ist da!	Silent night! Holy night! Sheperds first see the sight. Told by angelic Alleluja, Sounding everywhere, both near and far: "Christ the Savior is here!" "Christ the Savior is here!"

◆ 奧地利共和國在1948年12月18日發行一枚《平安夜，聖誕夜》創作130周年紀念，面值60g，左邊是作曲者葛魯伯，右邊是作詞者莫爾神父。

◆ 奧地利共和國在1968年11月29日發行一枚當年度的聖誕（WEIH-NACHTEN）郵票，並紀念世界最著名歌曲《平安夜，聖誕夜》創作150周年，面值S2，圖案是位於薩爾茲堡北方的奧本多夫紀念教堂，基督‧耶穌誕生於馬槽的木雕像（KRIPPE DER GEDÄCHT-NISKAPELLE）。此處所稱之「KRIPPE」，就是巧匠手工精製的造形藝品，日文稱為人形屋，台灣稱為玩具屋或娃娃屋。

◆ 《平安夜，聖誕夜》創作150周年紀念郵票的首日封，右下方蓋有奧本多夫聖誕郵票展紀念戳（Weihnachts-Briefmarken-Ausstellung），戳中肖像分別是葛魯伯（左）和莫爾（右），歌曲名《STILLE NACHT, HEILIGE NACHT》下面的德文「Erstaufführung zu St. Nikola」，意即「在聖尼古拉教堂（戳中左邊的塔樓）初次演唱」。

首日封左邊郵票下方的是CHRISTKINDL基督聖嬰郵局首日郵戳，郵戳的圖案是牧羊人看到啓明星，它引導牧羊人去慶賀耶穌誕生。基督聖嬰郵局位於上奧地利的史泰爾（Steyr）。

郵票旁邊蓋的是1968年12月6日奧本多夫氣球飛行（BALLONFLUG）的綠色紀念戳，首日封中下方是D-ERGEE III號氣球的綠色收件戳（BORD-STAMPEL）。本封係第八次聖誕節氣球載運郵件活動（8. Weihnachts-Ballonpost，印在首日封的最左側），此乃為了贊助裴斯塔洛齊國際兒童村民（Zugunsten der Pestalozzi-Kinderdörfer）而舉行，首日封的左下角有四行德文：「Dieser Brief wurde befördert」、「mit dem Freiballon D-ERGEE III」、「Startort: Chrisrkindl-Oberösterreich」、「Pilot:」，就是「此封由自由飛行氣球D-ERGEE III號載運　出發地：上奧地利的基督聖嬰教堂　操縱員：（簽名）」的意思。

◆ 奧地利共和國在1987年11月27日發行一枚當年度的聖誕節郵票，面值S5，下方印有世界最著名的也是最流行的聖歌《平安夜，聖誕夜》樂譜開頭的四個小節，橢圓形內左邊是作詞者莫爾神父，右邊是作曲者葛魯伯音樂老師，本枚郵票紀念作曲者葛魯伯誕生200周年。

以下是世界各國所發行的《平安夜，聖誕夜》相關郵品，大多屬於聖誕節專題郵票。

◆ 位於加勒比海，波多黎各的東南方，現為英國屬地的蒙塞拉（MONTSERRAT），在1977年11月14日發行一套聖誕節郵票，共四枚，主題是與聖誕節有關的聖歌，中心圖案被該島的圖形線條包圍起來，其中面值5分的是《平安夜，聖誕夜》（Silent Night...Holy Night...），圖案為聖誕夜的伯利恆，客棧的馬廄發出亮光，象徵聖嬰耶穌誕生。

◆ 紐西蘭在1985年9月18日發行一套聖誕節郵票，共三枚，主題是《平安夜，聖誕夜》：
　◇面值18分／耶穌誕生於馬廄。
　◇面值40分／牧羊人趕著去慶賀耶穌誕生，其中一位牧羊人抱著剛出生的小羊，象徵聖嬰誕生。
　◇面值50分／三位天使來吟詩報佳音。

◆ 蓋有發行首日
郵戳的首日
封，首日封的
左下方印著
《平安夜，聖誕
夜》的歌譜和
第一首英文歌
詞。

◆ 聖文森（ST.VINCENT）在1979年11月1日發行一套聖誕節郵票，共六枚，主題是《平安夜，
聖誕夜》，每一枚郵票圖案的左上方都印有《平安夜，聖誕夜》的英文歌詞：

◇面值10分／聖母與
聖嬰；第一首歌
詞。

◇面值20分／小天使
圍繞著睡在木箱的
聖嬰；第一首歌
詞。

◇面值25分／牧羊人
來慶賀聖嬰誕生；
第二首歌詞。

◇面值40分／天使來
報佳音；第二首歌
詞。

◇面值50分／天使用
白巾扶著聖嬰；第
三首歌詞。

◇面值2元／聖嬰在馬
廄誕生，聖母的後
面有一頭牛，約瑟
的後面有一匹驢
子；第三首歌詞。

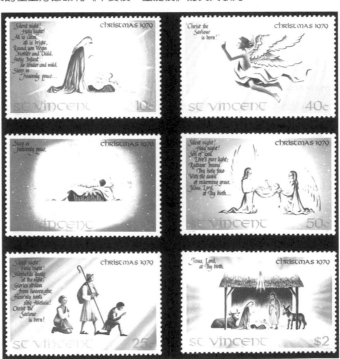

《平安夜，聖誕夜》創作者

◆ 巴哈馬群島在1988年11月21日發行一套聖誕節郵票,共四枚,主題是與聖誕節有關的聖歌,其中面值45分的是《平安夜》(Silent Night):馬廄裡,聖母抱著剛誕生的聖嬰耶穌。

◆ 位於南太平洋的瓦努阿土(VANUATU)在1988年12月1日發行一套聖誕郵票,圖案選用著名的聖詩。其中面值20v的主題是《平安夜,聖誕夜》,左邊是聖母抱著聖嬰,右上角是啟明星,左側邊緣印有英文歌名《Silent night, holy night》,左下緣是法文歌名《Douce nuit, sainte nuit》。

◆ 英國的屬地直布羅陀(GIBRALTAR)在1991年發行一套聖誕郵票,共四枚,圖案選用與聖誕節有關的著名聖詩樂譜與插畫,其中面值24便士的主題是《平安夜》,畫面中書本的左頁是樂譜,右頁是插畫:聖誕夜大人和小孩在路燈下唱聖詩。

◆ 位於南大西洋的英國屬地聖赫雷那(ST.HELENA)在1994年發行一套聖誕節郵票,共四枚,主題是與聖誕節有關的聖詩,其中面值12便士的是《平安夜》,左邊是第一首英文歌詞的前四句,右邊是啟明星光芒照在海面上。

◆ 位於南太平洋的小群島土瓦路(TUVALU)在1995年發行一套聖誕節郵票,共四枚,主題是與聖誕節有關的聖歌,其中面值40分的是《平安夜》,左邊是土瓦路的飛機場,中央上方是啟明星,右邊是歌譜和第一首英文歌詞。

◆ 尼加拉瓜在1975年11月15日發行一款聖誕節（Navidad）小全張，內含一枚郵票，圖案是1818年12月24日聖誕夜，信徒在奧本多夫的聖尼古拉教堂前聚會，聆聽第一次演唱的《平安夜，聖誕夜》，小全張複印《平安夜，聖誕夜》的歌譜與德文歌詞手稿。

《平安夜，聖誕夜》創作者

143

常見的英文版聖詩

Silent night, holy night,
All is calm, all is bright.
Round yon virgin mother and Child.
Holy Infant, so tender and mild,
Sleep in heavenly peace,
Sleep in heavenly peace.
Silent night, holy night,
Shepherds quake at the sight;
Glories stream from heaven afar,
Heavenly hosts sing Alleluia!
Christ the Savior is born,
Christ the Savior is born!
Silent night, holy night,
Son of God, love's pure light;
Radiant beams from Thy holy face
With the dawn of redeeming grace,
Jesus, Lord, at Thy birth,
Jesus, Lord, at Thy birth.
Silent night, holy night
Wondrous star, lend thy light;
With the angels let us sing,
Alleluia to our King;
Christ the Savior is born,
Christ the Savior is born!

四種版本的
《HOLY NIGHT》

〔德語版〕

Holy night, peaceful night!
Through the darkness beams a light
There, where they sweet vigils keep
O'er the Babe in silent sleep;
Resting in heavenly peace,
Resting in heavenly peace.
Silent night, holiest night!
Darkness flies and all is light!
Shepherds hear the angels sing;
"Hallelujah! hail the King!
Jesus, the Savior is here,
Jesus, the Savior is here."
Holiest night, peaceful night!
Child of heaven, O how bright
Thou didst smile when Thou was born;
Blessed was that happy morn,
Full of heavenly joy,
Full of heavenly joy.

〔英語版〕

1863年甘貝爾（Jane M. Campbell）
將德文歌詞譯為英文：

Holy night! Peaceful Night!
All is dark, save the light
Yonder where they sweet vigil keep
O'er the Babe who in silent sleep
Rests in heavenly peace,
Rests in heavenly peace.

Holy Night! Peaceful Night!
Only for shepherds'sight
Came blest visions of angel throngs,
With their loud alleluia songs,
Saying, Christ is come,
Saying, Christ is come.

〔華語版〕

平安夜，聖善夜，
萬暗中，光華射，
照著聖母也照著聖嬰，
多少慈祥又多少天真，
靜享天賜安眠，
靜享天賜安眠。

平安夜，聖善夜，
牧羊人在曠野，
忽然看見了天上光華，
聽見天使唱哈雷路亞，
救主今夜降生，
救主今夜降生。

平安夜，聖善夜，
神子愛，光皎潔，
救贖宏恩的黎明來到，
聖容發出來榮光普照，
耶穌我主降生，
耶穌我主降生。

〔台語版〕

台語聖詩第79首《平安暝！聖誕暝！》歌詞如下：

平安暝！聖誕暝！真安靜！真光明！光照老母照嬰
孩，真溫純各真可愛，上帝賜安眠，上帝賜安眠。
平安暝！聖誕暝！眾牧者大驚惶，忽然天頂光映映，
天使唱哈雷路亞，今暝主降生，今暝主降生。
平安暝！聖誕暝！聖嬰兒秀無比，面貌榮光照四方，
救贖恩典極周全，主耶穌降生，主耶穌降生。

*注意：「秀無比」的「秀」發上古音ㄙㄨㄧㄟ。

《平安夜，聖誕夜》創作者

145

第三章
匈牙利的音樂家

第三章
匈牙利的音樂家

1. 匈牙利國民樂派大師─巴爾托克（Bartók Béla 1881-1945）

　　1881年3月25日生於當時隸屬於匈牙利的大聖米克羅斯（Nagyszentmiklós，匈牙利文的NAGY相當於英文的GREAT，SZENT相當於SAINT，MIKLÓS相當於NICHOLAS）。第一次世界大戰結束，奧匈帝國戰敗，匈牙利東部一大塊領土割給羅馬尼亞，大聖米克羅斯也在其中，按羅馬尼亞文的拼法，地名於是改為Sînnicolau Mare，但地名的原意不變。

　　為了替原鄉匈牙利盡一份心力，1905年開始，巴爾托克與另一位國民樂派音樂家高大宜（Kodály Zoltán，匈牙利文先姓後名）共同收集匈牙利的民俗音樂，他甚至遠赴和羅馬尼亞交界地區的匈牙利人村落，用錄音機錄下當地人清唱的民謠。兩人孜孜不倦地工作了三十年，共整理出六千多首民謠，如今不僅成為匈牙利非常珍貴的民族文化資產，也是人類重要的音樂珍藏。因此，巴爾托克可說不僅是一位鋼琴教育家、作曲家，還是一位非常傑出的民族音樂學家。

　　1945年9月26日，巴爾托克因白血球病逝於紐約。

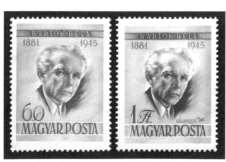

◆ 匈牙利在1955年10月9日發行一套巴爾托克逝世10周年紀念郵票，共兩枚，圖案都是巴爾托克肖像，面值分別是60f和1Ft，其中面值1Ft的是航空郵資（LÉGIPOSTA）。

◆ 匈牙利於1955年10月16日又發行一枚巴爾托克紀念郵票，刷紫棕色，面值1Ft，右邊附有一枚紀念第二十八屆郵票日（XXVIII BÉLYEGNAP）郵展入場券，售價（ELADÁSI ÁR）5Ft，入場券的圖案是一株玫瑰花，襯底是演奏用的鋼琴蓋及巴爾托克1908年的鋼琴曲《世客依的黃昏》（An Evening at the Székely，匈牙利文為Az este a Székelyeknel）。世客依在第一次世界大戰結束前是匈牙利的領土，戰後割給羅馬尼亞，巴爾托克曾收集不少民謠，此曲是他最喜歡的鋼琴曲，在他的獨奏會上經常以此曲做為他謝幕的安可曲。

◆ 匈牙利在1953年12月5日發行一套匈牙利著名作曲家專題郵票，其中面值1Ft的主題是巴爾托克，肖像左邊是巴爾托克的芭蕾舞劇《木刻王子》（The Wooden Prince），描繪劇中的仙女把木刻王子變成真人和公主跳舞的情景，此劇於1917年5月12日在布達佩斯歌劇院初次公演。

◆ 匈牙利在1967年9月26日發行一套世界名歌劇專題郵票，每一枚郵票的左下角皆印有象徵歌劇的「面具和豎琴」圖案，其中面值60f的是巴爾托克的《藍鬍子爵主城堡》（匈牙利文Akékszakállú herceg vára，亦可譯為《青鬍公的城堡》）。

◆ 匈牙利在1971年3月25日發行一枚郵票，紀念匈牙利作曲家巴爾托克誕生90周年，面值1Ft，圖案是巴爾托克側面肖像。

◆ 匈牙利在1981年3月25日發行一款小全張，紀念匈牙利作曲家巴爾托克誕生100周年，內含兩枚郵票，面值皆為10Ft，左邊的圖案是巴爾托克的側面素描，右邊是根據羅馬尼亞古老神話故事改編而成的世俗清唱劇《Cantata Profana》的封面圖，圖中有一頭獵人變成的「魔鹿」。

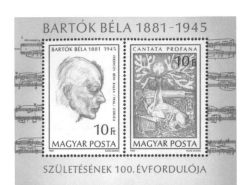

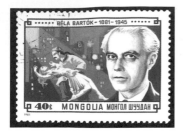

◆ 蒙古在1981年11月16日發行一套偉大的音樂家郵票，其中面值40分的主題是巴爾托克，肖像左邊是他作於1918～1919年間的芭蕾舞劇《奇異的滿大人》。此劇劇名的匈牙利文為A csodálatos mandarin，英文是The Miraculous Mandarin，Mandarin一詞來自於清朝時來到北京的英國使節，聽到一般百姓稱呼做大官的滿州人為滿大人，於是依音譯拼成Mandarin，而滿大人講的北京話在英文裡也稱為Mandarin。本劇也譯為《奇異的中國官吏》。

◆ 位於南非的賴索托（LESOTHO）在1986年5月1日發行一套郵票，紀念紐約市的自由女神像（Statue of Liberty）佇立100周年（CENTENNIAL），其中面值15S的右邊是巴爾托克正面肖像，左邊是自由女神像。

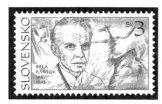

◆ 斯洛伐克在1995年4月20日發行一枚郵票，紀念匈牙利作曲家巴爾托克逝世50周年，面值3Sk，圖案是巴爾托克正面肖像。1888年巴爾托克的父親去世，母親為維持家計，在1894年遷居布拉提斯拉瓦（Bratislava，當時稱為Pozsony，現在成為斯洛伐克首都），巴爾托克在此曾和名師學鋼琴。

◆ 捷克斯拉夫在1967年2月13日發行一套國際觀光年宣傳郵票，其中面值1.20Kčs的圖案是布拉提斯拉瓦的城堡、教堂、舊市政廳，前面就是多瑙河。

2.匈牙利著名的音樂教育家─高大宜（Kodály Zoltán 1882-1967）

　　1882年12月16日生於匈牙利中部小鎮Kecskemét，1967年3月6日於布達佩斯去世。1905年起和巴爾托克一齊收集民俗音樂，高大宜利用民謠的旋律編作了匈牙利風格的樂曲，其中較著名的有歌劇《哈利‧亞諾斯》（Háry János）、交響曲及合唱曲《匈牙利讚頌詩》（the Psalmus hungaricus）、交響樂

變奏曲《孔雀》（the 'Peacock' Variations for orchestra）、匈牙利民歌風格的舞曲《馬羅瑟》（Dances of Marosszák）與《加蘭達》（Dances of Galánta）。

　　布達佩斯大學語言學博士、1907～1940年擔任音樂學院教授的高大宜，由於學術地位、創作與研究受到肯定，在國際樂壇聲望極高，曾擔任匈牙利科學院院長、國際民俗音樂理事會會長、國際音樂教育協會榮譽會長。

◆ 匈牙利在1953年12月5日發行一套匈牙利著名作曲家專題郵票，其中面值2Ft的右邊是高大宜肖像，左邊是高大宜的歌劇作品《哈利·亞諾斯》中穿著軍服的主角哈利·亞諾斯。該劇根據一個虛構的喜劇故事加以改編，1926年10月26日在布達佩斯歌劇院初次公演。

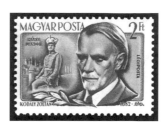

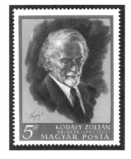

◆ 匈牙利在1968年4月17日發行一枚郵票，紀念匈牙利當代最著名作曲家、民俗音樂家高大宜逝世1周年，面值5Ft，圖案是由匈牙利當代最著名畫家Sándor Légrády所繪作的高大宜油畫肖像。近代音樂家在逝世1周年就能得到政府的肯定而發行紀念郵票，還用金粉框邊以表最高敬意，實在罕見，對高大宜而言的確是一項殊榮。

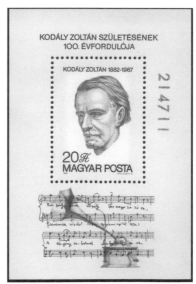

◆ 匈牙利在1982年12月16日發行一款小全張，紀念匈牙利當代最著名作曲家、民俗音樂家高大宜誕生100周年，內含一枚面值20Ft的郵票，圖案是高大宜肖像，郵票下方印有高大宜收集民俗音樂時所用的喇叭式留聲錄音機及樂譜。本款小全張共發行二十九萬四千三百張，右側有控制編號「214711」。

第四章
捷克的音樂家

第四章
捷克的音樂家

1. 捷克的國民樂派大師—史梅塔納
（Bedřich Smetana 1824-1884）

　　1824年3月2日生於位在波希米亞北部的來托米修爾（Litomyšl），1884年5月12日於布拉格（Prague，捷克文為Praha）去世。19世紀初波希米亞（即現今之捷克）由奧地利統治，波希米亞人希望比照匈牙利得到平等待遇的願望一直無法實現，於是在1848年發起獨立運動，雖然失敗，卻激起史梅塔納的民族意識，轉而創作捷克民族風格的音樂。

　　史梅塔納一生創作出八齣歌劇，其中最成功的是1866年5月30日在布拉格國家劇院初次公演的第二齣喜劇《被出賣的新娘》（英文The Bartered Bride，捷克文Prodaná nevěsta），劇情敘述一位專門到各村莊做媒的媒人，因不察某村男女青年間的實際感情與交往情況，結果被一對彼此相愛的情侶戲弄一番。

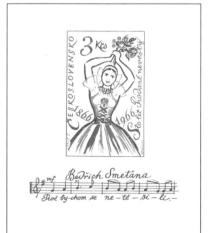

◆ 捷克斯拉夫在1966年3月21日發行一款小全張，面值3Kčs，紀念歌劇《被出賣的新娘》初次公演100周年，圖案是歌劇中的女主角馬任佳（Mařenka）雙手握著花束在跳舞，下方是史梅塔納的捷克文姓名「Bedřich Smetana」，以及第一幕第一場中村民大合唱的歌譜與歌詞：「為何我們不該快樂？」

◆ 捷克斯拉夫在1957年10月17日發行一套郵票，紀念電視開播3周年，共兩枚，其中面值60h的圖案是一家人在看電視，而電視正在播放歌劇《被出賣的新娘》，出現於銀幕的是劇中的一對情侶：女主角馬任佳與男主角耶尼克（Jenik）。

◆ 保加利亞在1970年10月15日發行一套名歌劇演唱家專題郵票，其中面值2分的左邊是女歌唱家克里斯提娜‧莫佛娃（Christina Morfova, 1889-1936），右邊是莫佛娃在歌劇《被出賣的新娘》裡的女主角馬任佳扮相，坐在馬任佳旁邊的是男主角耶尼克。

◆ 捷克斯拉夫在1934年3月26日發行一枚郵票，紀念史梅塔納逝世50周年，面值50h，圖案是史梅塔納肖像，兩邊是歌劇《李布則》（Libuše）序曲開頭的樂譜。該劇於1881年6月11日在布拉格國家劇院初次公演，當天是劇院落成啓用首日。相傳李布則是布拉格的建城者，本劇演出之後，振奮捷克人民追求獨立的信念與決心。

◆ 捷克斯拉夫在1949年6月4日發行一套郵票，紀念史梅塔納誕生125周年，共兩枚，分別面值1.50K和5K，右邊是史梅塔納肖像，左邊是布拉格國家劇院。

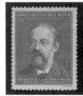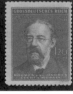

◆ 隸屬於德國的波希米亞與摩拉維亞特區，於1944年5月12日發行一套史梅塔納逝世60周年紀念附捐郵票，共兩枚，分別面值60 h＋140h和120h＋380h，圖案是史梅塔納肖像。

◆ 捷克斯拉夫為宣傳布拉格國際音樂節（稱為「布拉格之春」），在1951年5月30日發行一套郵票，其中面值1.50Kčs和3Kčs的圖案是史梅塔納畫像。

◆ 捷克斯拉夫在1953年2月10日發行一套郵票，紀念内耶得里（Zdenşk Nejedlý, 1878-11962）教授誕生75周年，他曾任布拉格查理士大學的歷史教授，是史梅塔納紀念博物館的創辦發起人。共兩枚，其中面值1.50K s的圖案是位於布拉格伏塔瓦（Vltava）河畔的史梅塔納博物館（MUZEUM BEDŘICHA SMETANY）。

◆ 捷克斯拉夫在1976年6月23日為1978年的布拉格國際郵展發行一套宣傳郵票，主題是首都布拉格的著名建築物。由於本套做為航空郵票使用，所以設計者將各種飛機的陰影印在圖案上，令人有立體之感，彷彿飛機就在上空飛越，可說是郵票圖案設計上的一項創新，值得仔細欣賞。共有六枚，其中面值2.40Kčs的最右邊是查理士橋東端的橋

塔，左下方的高塔是供應舊城區的抽水塔，緊靠河畔的是史梅塔納博物館，畫面最上方是伊留辛IL-18型渦輪螺旋槳客機的陰影。

◆ 捷克斯拉夫在1953年11月18日發行一枚郵票，紀念位於布拉格的國家劇院創立70周年（70 LET NÁRODNÍHO DIVADLA），面值60h，圖案是國家劇院正門側面。劇院在啓用兩個月後，就因1881年8月12日的一場大火遭受嚴重損害，經過兩年的整修，1883年11月18日再度開幕啓用，第一場上演的劇目就是史梅塔納的《李布則》。

◆ 捷克斯拉夫在1963年3月25日發行一枚郵票，紀念位於布拉格的國家劇院創立80周年（80 LET NÁRODNÍHO DIVADLA），面值60h，圖案是國家劇院正門及劇院前面的一座天使雕像。

◆ 捷克斯拉夫在1968年3月25日發行一枚郵票，紀念位於布拉格的國家劇院奠基100周年，面值30h，圖案是象徵國家劇院的女演員，她的脖子下方是象徵國家劇院奠基時用的石塊，石塊內印有國家劇院的正面外觀圖。捷克人民從17世紀末就一直渴望能擁有屬於捷克人民自己的劇院，到了1849年，捷克人民決定在布拉格興建一座劇院，經費來自捷克各階層人士，直到1868年總算募足，當年5月16日舉行奠基典禮，經過13年施工，在1881年完工。

◆ 捷克斯拉夫在1983年11月18日發行一套郵票，紀念國家劇院創立100周年，共兩枚：

◇面值50h／布拉格的國家劇院，左下角是跨越伏塔瓦河的禮儀橋（Most Legií）。

◇面值2Kčs／右上方是布拉格的國家劇院，左下方是提爾劇院（Tyl Theater）。提爾劇院舊名老邦立劇院（Staré Stavoské Divadlo），1781年規劃設計，1787年10月29日莫札特的《唐‧喬凡尼》在此初次公演；1983年開始整修，1991年重新開幕。

◆ 捷克斯拉夫在1954年5月22日發行一套捷克音樂年宣傳郵票，共三枚，圖案是捷克最偉大的三位音樂家——史梅塔納、德弗札克、雅那傑克（Leoš Janáček, 1854-1928），其中一枚紀念著名作曲家史梅塔納逝世70周年，面值60 h，圖案是史梅塔納畫像。

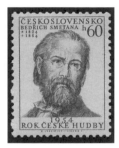

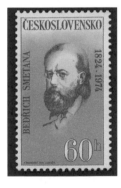

◆ 捷克斯拉夫在1974年1月4日發行一套郵票，面值皆為60h，其中一枚紀念著名作曲家史梅塔納誕生150周年。

◆ 捷克共和國在2004年5月5日發行一套捷克音樂年宣傳郵票，共三枚，圖案是捷克最偉大的三位音樂家——史梅塔納、德弗札克、雅那傑克，其中一枚面值6.50Kč，紀念著名作曲家史梅塔納誕生180周年、逝世120周年，圖案是史梅塔納立姿素描畫像，背景是史梅塔納的第三齣歌劇《大利伯》（Dalibor）中的男女主角。「大利伯」指的是一位忠勇的武士，該劇於1868年5月16日在布拉格的捷克劇院首次公演。

2. 波西米亞的音樂才子—德弗札克
（Antonin Dvořák 1841-1904）

1841年9月8日生於布拉格附近的Nelahozeves，1904年5月1日於布拉格去世。

◆ 捷克斯拉夫在1934年11月22日發行一枚郵票，紀念德弗札克逝世30周年，面值50h，圖案是德弗札克肖像。

◆ 德弗札克的紐約住所現貌，大門左邊掛著寫有紀念文的金屬版。

◆ 波希米亞與摩拉維亞特區於1941年8月25日發行一套
德弗札克誕生100周年紀念附捐郵票，共兩枚，分別
面值60h和1.20k，圖案是德弗札克側面頭像。德弗札
克曾接受禮聘到美國擔任紐約市國民音樂學院
（National Conservatory）院長，全家在紐約市東第17
街327號公寓住過三年。1941年底此公寓前立了一塊
金屬版及一座德弗札克上半身像，版上記載：「著
名的捷克作曲家安多尼恩·德弗札克1841-1904，
1892至1895年居於此寓所。為了紀念他的百年誕辰
及自由捷克的未來世代，謹致敬意的流亡政府因而
於1941年12月13日立此銘文。雖然殷切盼望他的捷
克家鄉，仍自認猶為美國自由生活所激勵，他在此
寫了其他作品，新世界交響曲、出自聖經的詩歌、
大提琴協奏曲。」

◆ 捷克斯拉夫在1961年4月24日發行一套布拉格音樂學院創立150周年紀念郵票，共三枚，其中
兩枚面值30h的圖案分別是直笛吹奏者和舞蹈者，面值60h的是五弦暨琴彈奏者，三枚郵票的
右側或左側印有一行捷克文「150 let pražské konservatoře」，即「150年 布拉格的音樂學院」
之意。德弗札克在1891年受聘為布拉格音樂學院教授，1895年自美國歸來，續為布拉格音樂
學院聘用，1901年6月出任布拉格音樂學院院長。

家鄉藏在《新世界交響曲》裡

　　德弗札克名作《新世界交響曲》的英文原名是「The Symphony No.9 in E minor opus 95」，即「第9號交響曲e小調，編號95」之意，標題「From the New World」，意即「來自新世界」，作曲期間約在1893年1至5月，同年12月16日在紐約的卡內基音樂廳初次演出。

　　《新世界交響曲》共分四個樂章，第二樂章的旋律悠揚動人，不知曾使多少人感動涕淚。此曲在台灣改編成歌曲《念故鄉》，1974年筆者在服兵役時被派到金門當見習官，在一次偶然機會下赫然發現《念故鄉》列入禁歌黑名單之中，原因是老兵聽了此曲之後會加倍思念大陸的故鄉而嚴重影響士氣，後來問了一些老士官，才知此歌的催淚威力確實強大。

　　當時老士官問筆者此歌何人所作？筆者告知「捷克著名的音樂家德弗札克」，他們愣了一下才說：「聽都沒聽過，還以為是中國歌呢！」仔細聽《念故鄉》的旋律，的確有中國韻味。筆者自金融界退休後，在幾間國小教台語，第一次聽到播放著《念故鄉》旋律的下課鐘聲時，心中不禁感慨萬分，真是此一時也、彼一時也。

◆ 蒙古在1981年11月16日發行一套偉大的音樂家郵票，其中面值80分的右邊是德弗札克畫像，最左側的火炬象徵美國新世界正在追求自由，襯底的是德弗札克在美國時所編作的《新世界交響曲》部分樂譜。

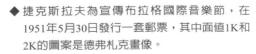

◆ 捷克斯拉夫為宣傳布拉格國際音樂節，在1951年5月30日發行一套郵票，其中面值1K和2K的圖案是德弗札克畫像。

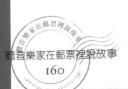

◆ 捷克斯拉夫在1953年6月19日發行一套「布拉格
之春」音樂節宣傳郵票,共兩枚,圖案是捷克
著名的兩位音樂家,面值75h的是小提琴家兼作
曲家斯拉維克(Josef Slavík, 1806-1833),他的
演奏技巧得到義大利偉大的小提琴家帕格尼尼
的稱讚,因而被稱為「捷克的帕格尼尼」。面值
1.60K的是雅那傑克,捷克最偉大的三位音樂家
之一。

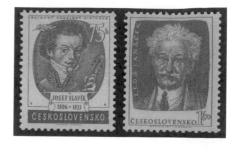

◆ 捷克斯拉夫在1954年5月22日發行一套捷克音樂
年宣傳郵票,共三枚,主題是捷克最偉大的三
位音樂家,其中面值30h的一枚紀念著名作曲家
德弗札克逝世50周年,圖案是德弗札克畫像。
另一枚紀念著名作曲家雅那傑克誕生100周年,
面值40h,圖案是雅那傑克畫像。

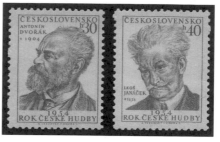

◆ 捷克斯拉夫在1957年5月12日發行一套「布拉格之春」音樂節宣傳郵票,共六枚,主題是捷克
著名的六位音樂家,面值皆為60h:
◇小提琴家與作曲家史塔米茲(JAN・V・STAMIC 1717-1757)誕生200周年。
◇小提琴家與作曲家勞伯(FERDINAND LAUB 1832-1875)誕生125周年。
◇小提琴家與作曲家翁德記傑克(FRANTIŠ EK ONDŘÍ ČEK 1857-1922)誕生100周年。
◇作曲家與風管琴家費斯特(JOS・B・FOERSTER 1859-1951)。
◇作曲家諾瓦克(VÍTĚZSLAV NOVÁK 1870-1949),在布拉格音樂學院就讀時是德弗札克的
 學生,後來成為布拉格音樂學院的教授,早期作品主要受到舒曼和布拉姆斯的影響,之後
 採用波希米亞民族音樂旋律創作樂曲,因此被稱為「現代捷克音樂之父」。
◇作曲家兼提琴家蘇克(JOSEF SUK 1874-1935),曾在布拉格音樂學院拜德弗札克為師學小
 提琴,1922年成為布拉格音樂學院的教授,1930年升為院長。在作品方面,他是德弗札克
 的忠實追隨者。

◆ 捷克斯拉夫在1974年1月4日發行一套郵票，面值皆為60h，其中一枚紀念
著名作曲家、提琴家蘇克。他於1885～1892年就讀布拉格音樂學院期
間，曾是德弗札克的學生，1898年與德弗札克的女兒結為連理，成為德
弗札克的女婿。

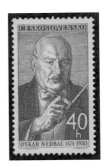

◆ 捷克斯拉夫在1960年8月23日發行一套傑出文化人紀念郵票，其中一枚
面值40h，紀念著名作曲家及小提家、指揮家內德巴爾（Oskar Nedbal,
1874-1930）逝世30周年。他於1885～1892年間就讀布拉格音樂學校，
也是德弗札克的得意門生，1896～1906年擔任捷克愛樂管弦樂團的首席
指揮，1907～1919年擔任維也納音樂家管弦樂團（Wiener Tonkünstler-
Orchesters）的指揮。1923年出任位於布拉提斯拉瓦的斯洛伐克國家劇院
的指揮與經理，一生中創作了不少捷克與斯洛伐克民族風格樂曲。

◆ 捷克斯拉夫在1968年6月21日發行一套郵票，宣傳為紀念捷克第一枚
郵票發行50周年所舉行的布拉格郵展，主題是老布拉格的建築物，其
中面值1Kčs的是原稱「阿美利加別墅」（VILA AMERIKA）的德弗札
克博物館（DVOŘÁKOVO MUZEUM），位於布拉格新市區的東南
角，是1717年由建築師典珍和弗（Kilian Ignaz Dientzenhofer, 1689-
1751）為瓦奇諾夫的米希那（Michnas Vacínov）伯爵所設計的巴洛克
式避暑莊園，1720年完成。因為附近有家旅館稱為AMERIKA，所以
又稱為VILA AMERIKA。目前館內陳列著德弗札克的樂譜手稿、作品
的出版物、演奏過的中提琴和鋼琴，以及與德弗札克有關的照片和各
項資料，偶爾會舉行演奏會。

◆ 捷克斯拉夫在1991年2月18日發行一套捷克名人專題郵
票，共三枚，面值均為1Kč，其中一枚是紀念德弗札克
誕生150周年。右邊附有一枚貼紙，圖案是提琴和象徵
音樂的樂神，背景是樂譜。

◆ 捷克共和國在2004年5月5日發行一套捷克音樂年宣傳郵票，共三枚，主題是捷克最偉大的三位音樂家，其中一枚面值8Kč，紀念德弗札克逝世100周年，圖案是德弗札克立姿素描畫像，背景是德弗札克的歌劇《雅各賓》（JAKOBÍN），該劇於1889年2月初次公演。面值10Kč的是紀念著名作曲家雅那傑克誕生150周年，圖案是雅那傑克立姿素描畫像，背景是雅那傑克的歌劇作品《JEJÍ PASTORKYŇA》，該劇於1904年元月在布爾諾（Brno）國家劇院初次公演。

音樂大師是超級火車迷

讓音樂大師德弗札克著迷的事物，可不是只有音樂而已，他還是個標準的火車迷，看蒸汽機關車（locomotive engines，俗稱火車頭）是他最大的樂趣。捷克的第一條鐵路就是在德弗札克誕生的1841年通車，對當時的人來說，蒸汽機關車是最新奇的科技產品，捷克多山但盛產煤鐵、重工業發達，已經可以製造出性能優越、造型美觀的蒸汽機關車，因此吸引了這位音樂大師每天到布拉格車站欣賞蒸汽機關車的進進出出。

筆者在此介紹三套捷克發行的鐵路機關車專題郵票，此三套是鐵路專題郵票中的「經典之作」，雖然都是單色印刷，但線條精緻細膩，值得仔細欣賞。

◆ 捷克共和國在1995年6月21日發行一套由歐羅莫茲至布拉哈（OLOMOUC-PRAHA，布拉哈即捷克文的布拉格）的捷克鐵路通車150周年紀念郵票：

◇面值3Kč／第一列客車通過隧道。
◇面值9.60Kč／1845年8月20日第一列客車抵達布拉哈車站。

◆ 捷克斯拉夫在1956年11月9日發行一套郵
票，紀念當年11月9日～13日在布拉格舉
行的歐洲鐵路時刻表會議，共六枚，圖
案是捷克代表性的機關車。

◇面值10h／1846年製造的ZBRASLAV號
蒸汽機關車。

◇面值30h／1855年製造的KLANDO號蒸
汽機關車。

◇面值40h／1945年製造的534.0級蒸汽
機關車。

◇面值45h／1952年製造的556.0級蒸汽
機關車。

◇面值60h／1955年製造的477.0級蒸汽
機關車。

◇面值1Kčs／1954年製造的E499.0級電
力機關車。

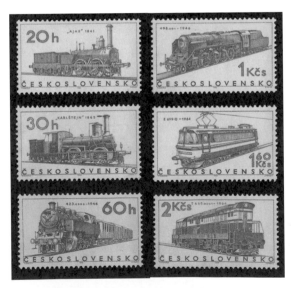

◆捷克斯拉夫在1966年3月21日發行一
套鐵路機關車專題郵票，共六枚，
圖案是捷克代表性的機關車。

◇面值20h／1841年製造的AJAX號
蒸汽機關車。

◇面值30h／1865年製造的KARLŠ-
TEJN號蒸汽機關車。

◇面值60h／1946年製造的423級第
0206號蒸汽機關車。

◇面值1Kčs／1946年製造的498級
第001號蒸汽機關車。

◇面值1.60Kčs／1964年製造的
E699.0級號電力機關車。

◇面值2Kčs／1964年製造的T669級
第0001號柴油發電機關車。

第五章
波蘭的音樂家

第五章
波蘭的音樂家

1. 愛國鋼琴詩人—蕭邦（Fryderyk Chopin 1810-1849）

依出生受洗證書記載，蕭邦1810年2月22日生於華沙的近郊村莊Zelazowa Wola，1849年10月17日逝於巴黎。父親是法國人，一位法語教師，母親是波蘭人，蕭邦一直認為波蘭是自己的祖國，波蘭人也以他為傲，將蕭邦視為民族英雄而十分敬仰，因此波蘭在1918年獨立以後經常發行紀念蕭邦的郵票。

以下是由波蘭發行的蕭邦相關郵票。

◆ 1927年2月28日發行第一枚紀念蕭邦的郵票，發行主旨是紀念第一屆國際蕭邦鋼琴比賽，面值40Groszy。（左圖）

◆ 1947年3月31日發行的名人系列郵票裡，其中一枚為蕭邦紀念郵票，面值3 Złoty，刷青綠色。（右圖）

◆ 1947年7月20日發行的名人系列郵票裡，其中一枚為蕭邦紀念郵票，面值3 Złoty，刷橄欖綠色。（左圖）

◆ 1949年12月5日發行一枚蕭邦逝世100周年紀念郵票，面值15 Złoty。1949年9月15日至10月15日，配合蕭邦逝世百周年紀念活動，舉行第四屆國際蕭邦鋼琴比賽。（右圖）

◆ 1951年11月15日發行一套波蘭音樂節（FESTI-
WAL MUZYKI POLSKIEJ）紀念郵票，共兩
枚，分別面值45Groszy和90Groszy，圖案相同，
左邊是Ary Scheffer（1795-1858）繪製的蕭邦畫
像，中間是象徵音樂的四弦豎琴與榮耀的桂葉
枝，右邊是在俄國出生的波蘭著名作曲家莫尼
烏茲科，他曾編作過二十齣波蘭民族風格的歌劇。

◆ 1954年11月8日發行一套在華沙舉行的
第五屆國際蕭邦鋼琴比賽（V·
KONKURS·IM·F·CHOPIN）宣傳
郵票，該屆比賽特地選在蕭邦生日當天
舉行（1955年2月22日～3月21日）。共
有三枚，分別面值45Groszy、60Groszy
和1Złoty，圖案相同，右邊是蕭邦像，
左下角是演奏用的大鋼琴。

◆ 1955年2月22日發行一套第五屆國際蕭邦鋼琴比賽紀念
郵票，共兩枚，分別面值40Groszy和60Groszy，圖案
相同，皆為蕭邦浮雕像，由Kamee von Isler雕作。

◆ 1956年10月25日發行一款附捐小全張，面值4＋2 Złoty，小
全張最下邊有兩行波蘭文的發行目的，「DZIEN ZNACZKA」
表示為了推廣集郵的「郵票日」、「WARSZAWA-
BUDAPEST」則是為了促進波蘭與匈牙利友誼所印上的兩國
首都名稱「華沙-布達佩斯」，中間附有一枚郵票，右邊是李
斯特與蕭邦兩位音樂大師的頭部影像，左邊是象徵榮耀的桂
枝葉，以及1830年11月波蘭發生抗俄革命運動失敗後，蕭邦
在維也納所寫的《革命頌》（Revolutionary Etude，作品第10
號第十二首c小調練習曲）部分樂譜。《革命頌》的創作經
過另有一種說法：1831年7月間蕭邦離開維也納，行經德國
南部斯圖加特時，在9月8日聽到波蘭抗俄革命失敗、華沙淪
陷的消息，令蕭邦感到非常痛苦與沮喪，《革命頌》就在這
種悲憤的心情下寫成。

◆ 1960年2月22日發行一套蕭邦誕生150周年紀念郵票，共三枚：
 ◇面值60Groszy／演奏用大鋼琴，下面是譜架。
 ◇面值1.50Złoty／蕭邦在19歲時根據莫札特的歌劇《唐‧喬凡尼》中《La ci darem la mano》二重唱改寫的B大調變奏曲樂譜，中間是一個八分音符。
 ◇面值2.50Złoty／蕭邦的好友，法國著名畫家德拉克洛瓦（Eugene Delacroix）在1838年所繪製的蕭邦油畫肖像，原畫珍藏於巴黎羅浮宮。

◆ 1962年6月20日發行一套偉人專題郵票，共六枚，面值皆為60Groszy，其中一枚的左邊是蕭邦肖像，背景是《革命頌》樂譜。

◆ 1970年9月8日發行一枚第八屆國際蕭邦鋼琴比賽（10月7～25日在華沙舉行）紀念郵票，面值2.50Złoty，圖案是比賽的宣傳看板和海報，左上方是蕭邦的簽名，右下方是鋼琴的黑色琴鍵，左側邊緣的「VIII MIĘDZYNARODOWY KONKURS PIANISTYCZNY」，即「第八屆‧國際‧比賽‧鋼琴家」，右側邊緣的「IM. FREDERYKA CHOPINA WARSZAWA‧7‧X-25 X‧1970」，則意指「弗雷德里克‧蕭邦‧華沙‧10月7日－10月25日‧1970年」。

◆ 1975年10月7日發行一枚第九屆國際蕭邦鋼琴比賽紀念郵票，面值1.50 Złoty，圖案是Pierre R. Vigneron在1833年繪製的蕭邦石版畫。此枚郵票的大全張包含五十枚郵票，分左右兩部分，中間以一枚沒有面值的貼紙做區隔，貼紙的中央印有蕭邦的簽名，

上方三行波蘭文：「IX MIĘDZYNARODOWY」、「KONKURS」、「PIANISTYCZNY」，即「第九屆國際」、「比賽」、「鋼琴家」，下方兩行：「IM. FR. CHOPINA」、「WARSZAWA‧7-28‧X‧1975」，為「蕭邦」、「華沙‧7日-28日‧10月‧1975年」之意。

◆ 1980年10月2日發行一枚第十屆國際蕭邦鋼琴比賽紀念郵票，面值6.90 Złoty 的是茁壯成長的樹林，此為印象派風格設計，象徵栽培與提拔樂壇新秀，右上角是蕭邦肖像，左側邊緣的「X MIĘDZYNARODOWY KONKURS」即「第十屆‧國際‧比賽」，上方邊緣的「PIANISTYCZNY IM. FR. CHOPINA」即「鋼琴家弗雷德里克‧蕭邦」，右側邊緣的「WARSZAWA‧PAŹDZIERNIK‧1980」即「華沙‧十月‧1980年」之意。

◆ 1992年5月3日發行一套西班牙塞維拉萬國博覽會紀念郵票，共四枚，其中面值2000 Złoty 的圖案是蕭邦肖像及蕭邦的簽名，襯底的是鋼琴的琴鍵。

◆ 1995年10月1日發行一枚第十三屆國際蕭邦鋼琴比賽紀念郵票，面值80Groszy，圖案是蕭邦作品《波蘭舞曲》（Polonaise）的部分樂譜。

◆ 1969年9月30日發行一套波蘭民族舞蹈服飾專題郵票，共八枚，圖案是波蘭各地區男女青年穿著傳統民族服飾，正在跳波蘭民族舞蹈。

◇面值40 Groszy／STROJE KRZCZONOWSKIE，盧布林的克左諾夫。

◇面值60 Groszy／STROJE LOWICKIE，羅茲的羅威次。

◇面值1.15 Złoty／STROJE ROZBARSKIE，加托威次的羅茲巴克。

◇面值1.35 Złoty／STROJE DOLNOŚLĄSKIE，夫羅斯勞的的下西雷西亞。

◇面值1.50 Złoty／STROJE OPOCZYŃSKIE，羅茲的歐波次諾。

◇面值4.50 Złoty／STROJE SĄDECKIE，克拉可夫的莎次。

◇面值5 Złoty／STROJE GÓRALSKIE，克拉可夫的高地居民。

◇面值7 Złoty／STROJE KURPIOWSKIE，華沙的克比歐夫。

世界各國發行的蕭邦郵票

◆ 1999年適逢蕭邦逝世150周年，波蘭和法國聯合發行（joint issue）相同圖案的紀念郵票，波蘭在10月17日發行的面值1.40 Złoty，法國的面值則標示3,80 法郎及0,58歐元。右邊是蕭邦低頭寫譜的神情素描，由蕭邦的女朋友喬治‧桑於1844年所描繪，左方有蕭邦的花式簽名，以及蕭邦在華沙最後一個住所「蕭邦雅居」（Chopin Salon，音譯為「蕭邦沙龍」），郵票圖案設計者的姓名A. HEIDRICH印在郵票的左下角，波蘭版本在設計者姓名旁邊加印原繪圖者的名字G. SAND。

郵此一說

蕭邦雅居

　　位於華沙大學正門口對面的「查普斯基－克拉辛斯基」（Czapski-Krasinski）宮內，由於該住所空間較大，蕭邦家人經常在此舉行小型聚會、音樂會，所以稱為「蕭邦雅居」。目前經整理已改為小型紀念館，此為蕭邦在華沙的住所中，唯一開放給大眾參觀的一處。

◆ 捷克斯拉夫在1949年6月24日發行一套蕭邦逝世100周年紀念郵票，共兩枚，分別面值3Kčs和8Kčs，圖案相同，右邊是蕭邦肖像，左邊是華沙音樂學院，蕭邦12歲時曾拜華沙音樂學院院長Josef Elsner為師。

◆ 法國在1956年11月10日發行，紀念作曲家兼鋼琴家蕭邦，面值20法郎。

蕭邦最重要的女人——喬治‧桑

　　喬治‧桑（George Sand, 1804-1876）是筆名，原名奧羅拉‧露西‧杜邦（Aurore Lucie Dupin），1836年離婚後，經李斯特介紹認識了蕭邦。喬治‧桑比蕭邦大六歲，喜歡男性化打扮，因此蕭邦對她的第一印象並不好。1837年夏天蕭邦前往倫敦旅遊，回到巴黎後，開始和喬治‧桑交往。一生中擁有八十部作品的喬治‧桑，由於思路敏銳、個性堅強，深深吸引了蕭邦，蕭邦在那一年得了肺病，正需要一位身體健康又具有母性關懷的女性來照顧，於是他們的往來逐漸密切，進而同居。

　　兩人共同生活了九年，在喬治‧桑的細心照顧下，蕭邦一方面可以安心養病，另一方面可以專心作曲，許多傑作均在此期間完成。1846年兩人的感情出現磨擦，到了11月中，爭吵達到頂點，至1847年緣分已盡，於是決定分手，之後蕭邦的健康急速惡化，身體日益衰弱，幾乎再也寫不出任何作品。

◆ 法國在1957年6月15日發行一套附捐郵票，主題是法國的名人，其中面值18＋7法郎的是女作家喬治‧桑。

◆ 法蘭西共和國在2004年3月20日發行一枚喬治‧桑誕生200周年紀念郵票，左邊是喬治‧桑肖像，右邊是位於法國中部諾昂（Nohant）村的喬治‧桑故居。

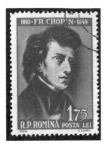

◆ 羅馬尼亞人民共和國在1960年8月2日發行一套世界偉人系列專題郵票，其中面值1.75LEI的圖案是法國著名畫家德拉克洛瓦在1838年所繪作的蕭邦油畫像。

◆ 蘇聯在1960年12月24日發行一枚蕭邦誕生150周年紀念郵票，面值40K，圖案是蕭邦肖像，襯底為《革命頌》部分樂譜。

◆ 匈牙利在1985年7月10日發行一套國際音樂年專題郵票，其中面值4Forint的上半部是蕭邦肖像，下半部是1817年演奏用的大鋼琴。（左圖）

◆ 比紹‧幾內亞共和國在1985年8月5日發行一套國際音樂年專題郵票，紀念偉大的音樂家，其中面值7Peso的右上角是蕭邦肖像，中間是1817年演奏用的大鋼琴。（右圖）

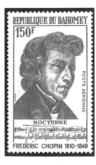

◆ 達荷美共和國在1974年6月24日發行一枚蕭邦逝世125周年紀念郵票，面值150西非法郎，圖案選自蕭邦油畫像，原畫是法國名畫家德拉克洛瓦在1838年的繪作，1972年波蘭畫家瓦夫林基威次（Ludwik Wawrynkiewicz）仿繪了一幅，現珍藏於華沙的蕭邦協會博物館。畫像下面是蕭邦的《夜曲》（NOCTURNE）部分樂譜。

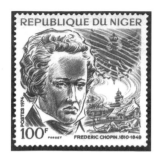

◆ 尼日共和國在1974年9月4日發行一枚蕭邦逝世125周年紀念郵票，面值100西非法郎，左邊是蕭邦肖像，右上方是波蘭的國徽——冠冕老鷹，右下方是1831年波蘭抗俄失敗，建築物遭到破壞、人民被害的情景。

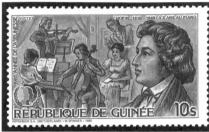

◆ 幾內亞共和國配合聯合國宣布1985年為國際青少年之年（法文ANNEE DE LA JEUNESSE），並於1986年1月21日發行一套紀念郵票，圖案選用在年少時有優異表現的世界知名偉人，其中面值10S的是蕭邦，左邊是描繪蕭邦在8歲時以音樂神童的名號受史卡貝克（Skarbek）女伯爵的邀請，在伯爵府內音樂會中演奏鋼琴的情景。

國際蕭邦鋼琴比賽

　　1927年創設，第二次世界大戰結束後每五年舉行一次，是最具權威性的國際大競技，此為新人躍登國際樂壇的大龍門。中國年輕鋼琴家傅聰曾參加第五屆蕭邦鋼琴比賽，得到第三名及Polish Radio Prize波蘭無線電特別獎，之後成為國際知名的鋼琴演奏家。

　　比賽的曲目大都是蕭邦的作品，分三階段（stage）進行，參賽者在每一階段所彈的曲目包括自選曲與指定曲，其中自選曲由主辦單位先規定範圍再讓參賽者自選，從第一階段逐步淘汰，每一階段名列前茅者才能進入下一個階段比賽。第二階段演奏《鋼琴協奏曲》，第三階段評比名次時，會將此階段參賽者在前兩階段的得分一併計算，依三階段之累計總分來決定最後名次，此外還有如下三個特別獎項：

1. 波蘭無線電獎（英文The Polish Radio Prize，波蘭文Nagroda Polskiego Radia）：頒給演奏《馬厝卡曲》（英文mazurkas，波蘭文mazurków）最優秀的參賽者。

2. 蕭邦協會獎（英文The Frederick Chopin Society Prize，波蘭文Nagroda Towarzystwa im. Fryderyka Chopina）：頒給演奏《波蘭舞曲》（英文polonaise，波蘭文poloneza）最優秀的參賽者。

3. 國家愛樂交響樂團獎（英文The National Philharmonic Prize，波蘭文Nagroda Filharmonii Narodowej）：頒給演奏《鋼琴協奏曲》（英文concerto，波蘭文 koncertu）最優秀的參賽者。

歷屆國際蕭邦鋼琴比賽概要

屆別	比賽紀錄	特殊獲獎者
第1屆	1927年1月23日至1月30日，8國，26人參賽	
第2屆	1932年3月26日至3月23日，18國，89人參賽	
第3屆	1937年2月21日至3月12日，21國，79人參賽	
第4屆	1949年9月15日至10月15日，14國，59人參賽	
第5屆	1955年2月22日至3月21日，25國，77人參賽	
第6屆	1960年2月22日至3月13日，25國，77人參賽	
第7屆	1965年2月22日至3月13日，30國，76人參賽	日本的中村紘子得到第四名，並榮獲最年少獎
第8屆	1970年10月7日至10月25日，28國，80人參賽	日本的内田光子榮獲第二名
第9屆	1975年10月7日至10月28日，22國，84人參賽	
第10屆	1980年10月2日至10月19日，37國，149人參賽	越南的Dang Thai-Son榮獲第一名，並且是至今唯一囊括波蘭無線電、蕭邦協會、國家愛樂等三大特別獎的參賽者

第11屆	1985年10月1日至10月20日，32國，124人參賽	
第12屆	1990年10月1日至10月21日，28國，110人參賽	
第13屆	1995年10月1日至10月22日，32國，130人參賽	
第14屆	2000年10月4日至10月22日，25國，94人參賽	中國的李雲迪榮獲第一名，陳莎得到第四名，並獲得蕭邦協會的特別獎
第15屆	2005年9月23日至10月24日，從46國313位候選人選出80位參賽者	

2. 總理級鋼琴演奏家—巴德雷夫斯基

（Ignacy Jan Paderewski 1860-1941）

　　1860年11月6日生於波蘭的波多利亞（Podolia）省的庫里羅夫加（Kuryłówka）村（目前位於烏克蘭境內），12歲就讀華沙音樂學院時曾和幾位東歐名師學藝，1878年以優異成績畢業，被學院聘爲鋼琴老師，後來赴柏林、維也納進修。1887年在維也納舉行首次個人公開演奏會，得到音樂界的讚揚，被公認爲詮釋蕭邦樂曲最佳的鋼琴演奏家，從此聲名傳遍整個歐洲。

　　1891年首次遠赴美國，11月19日在紐約的卡內基音樂廳舉行第一場演奏會，接著在一百三十天內進行一百零九場的巡迴演奏，每場都得到極大的迴響；兩年後進行第二次美國巡迴演奏，累積兩次的淨利達到16萬美元，以現代物價水準折算約合400萬美元，對他而言可謂名利雙收。

　　1909～1917年間擔任華沙音樂學院院長；1914年第一次世界大戰爆發，巴德雷夫斯基開始投入波蘭復國運動，1915年5月赴美國進行第十次巡迴演奏以爭取美國政府及民眾對波蘭獨立的支持。1916年2月22日受美國總統威爾遜之邀，在白宮舉辦獨奏會及發表演說，其所提及的波蘭復國議題，感動了在

場的許多美國政治領袖。1918年1月18日威爾遜總統發表十四點宣言，其中第十三點提到戰後確保恢復波蘭的主權獨立，巴德雷夫斯基功不可沒。

1918年12月，回到波蘭的巴德雷夫斯基受到英雄式的歡迎，接受元首皮爾蘇則基元帥（Marshal Pilsudski）的提名，出任波蘭首任總理兼外交部長。1919年在法國代表波蘭政府簽訂凡爾賽和約（The Versailles Peace Treaty），1920年出任位於瑞士日內瓦的波蘭駐國際聯盟首席代表，在大會中先用法語、後用英語發表演說，由於他的愛國情操與演講內容精采動人，演說前後與會各國代表無不起立鼓掌致上最高敬意，讓他的國際聲望達到最高峰。

1922年波蘭已經獲得世界各國的外交承認，他自覺任務完成，為了替自己所創立的慈善基金會募集更多款項以進行贊助，於是重新展開他的演奏旅行生涯。其中，1932年他在紐約麥迪遜廣場所舉行的一場慈善演奏會，現場聽眾多達一萬六千多名，創下音樂史上的新紀錄。當時美國民眾遭遇經濟大蕭條，不少藝術家的生活陷入困境，這場演奏會募到的5萬多美元，便成為救濟失業美國音樂家的重要基金。

他的基金會捐助對象廣泛，包括波蘭的音樂家、義大利在戰爭中的孤兒、在瑞士興建一座音樂廳、在洛桑建立一間天主教堂，他個人最大的一筆捐款金額28,600美元，則贈予第一次世界大戰美國遠征團中成為殘障的退伍軍人。

1939年9月德軍入侵波蘭，巴德雷夫斯基前往國際聯盟尋求對波蘭的援助，接著被共推為流亡國家議會的主席（相當於流亡政府的總統位階），1941年赴美，希望爭取到美國政府的支援，當時羅斯福總統還特地接見他。同年6月29日病逝於紐約，告別彌撒在紐約聖帕翠克天主堂（St. Patrick Cathedral）舉行，出席者包括政界要人及音樂界人士，共有四千五百人，場外更聚集了三萬五千人。

依照國會立法，巴德雷夫斯基被賦予元首級的尊榮待遇，遺體安葬於華

盛頓特區的阿靈頓國家公墓（Arlington National Cemetery）。他生前曾經交代，在波蘭成為真正自由獨立的國家前，他的遺體不可以運回祖國安葬。1990年波蘭的共黨政權被推翻，五十一年後，1992年6月28日他的遺體被運回波蘭，7月5日安放於華沙聖約翰天主教堂地下室，美國總統布希與波蘭總統華勒沙皆出席奉安大典。

　　他不平凡的經歷和豐功偉業，也讓他成為第一位在世時就登上郵票的音樂家。

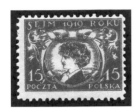

◆ 波蘭在1919年6月15日發行一套國會召開紀念郵票，其中面值15分（Fenigów）的圖案是當年的總理巴德雷夫斯基側面像。

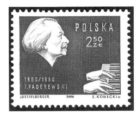

◆ 波蘭在1960年9月26日發行，紀念鋼琴演奏家巴德雷夫斯基誕生100周年，面值2.50 Złoty，圖案是晚年的巴德雷夫斯基演奏鋼琴的神情。

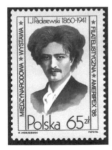

◆ 波蘭在1986年5月22日發行，紀念當年在芝加哥舉行的國際郵展AMERIPEX '86，面值65 Złoty，圖案是年輕時的鋼琴演奏家巴德雷夫斯基肖像，左側的「MIĘDZYNARODOWA WYSTAWA」即「國際展覽」，右側的「FILATELISTYCZNA」意指「集郵」。

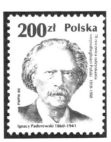

◆ 波蘭在1988年11月11日發行一套波蘭共和國獨立70周年紀念郵票，共八枚，其中一枚面值200 Złoty，圖案是晚年的巴德雷夫斯基肖像。

◆ 波蘭在1988年11月11日發行一款波
蘭共和國獨立70周年（1918-1988）
紀念小全張，左上角的紅底白鷹是
波蘭的國徽，內含三枚郵票，面值
均為200 Złoty，主題是對波蘭獨立
最有貢獻的三位偉人，由左至右為
巴德雷夫斯基、波蘭首任元首皮爾
蘇則基元帥（Józef Pilsudski, 1867-
1935）、波蘭第一位由國會選出的
總統那露托威奇（G a b r i e l

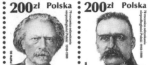

Narutowicz, 1865-1922）。本款小全張只發行十萬枚，成為波蘭自1956年以來發行數量最少的
一款近代郵品。

郵此一說

　　那露托威奇在1922年12月9日被選為總統，12月11日宣誓就職，五天
後，12月16日參加一場藝術展的開幕儀式時，被一位反猶太的畫家用槍擊
斃，成為任職時間最短的民選總統。

◆ 波蘭在1989年11月21日發行，紀念凡爾賽和約簽訂70周年，面值
350 Złoty，左邊是當時波蘭政府的代表巴德雷夫斯基，右邊是當時
波蘭政府的另一位代表、波蘭國家委員會主席德摩夫斯基（Roman
Dmowski），中央上方是波蘭的國徽，兩人的肖像上方皆有各自的
簽名，最上方的波蘭文「TRAKTAT」、「WERSALSKI」，即「條
約」、「凡爾賽」之意。

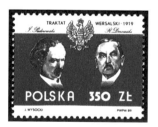

◆ 美國郵政當局在1957～1961年間發行自由鬥士系列郵票，其中在1960年10月8日發行兩枚巴德
雷夫斯基誕生100周年紀念郵票，分別面值4分和8分，圖案都是巴德雷夫斯基肖像的紀念章，
紀念章上環印有巴德雷夫斯基的姓名「IGNACY JAN
PADEREWSKI」、下環的「POLISH STATEMAN
ARTIST」即「波蘭 政治家 藝術家」之意，郵票最上
邊的「CHAMPION OF LIBERTY」意即「自由鬥
士」，最下邊的「UNITED STATES POSTAGE」是
「合眾國郵資」的意思。

第六章
北歐的音樂家

第六章
北歐的音樂家

1. 挪威國民樂派大師—葛利格

（Edvard Hagerup Grieg 1843-1907）

　　1843年6月15日生於挪威的港都卑爾根（Bergen），1907年9月4日因心臟病突發在故鄉卑爾根郊外的特羅得豪根（Troldhaugen）家中去世，安葬於面對特羅得豪根峽灣（Fjord）的岩壁上。葛利格很喜歡挪威山區秀麗的景色，尤其是卑爾根附近的哈丹格（Hardanger）區，曾在那裡的小木屋作曲。他常到山區裡收集民歌及民族舞蹈，將其風格融入他的舞曲和抒情歌曲作品裡。

◆ 挪威（NORGE）在1983年3月24日發行一套北歐各國（Nordic）合作宣傳郵票，面值2.50 KRONE的圖案是高山冰河，下方有兩名登山者；面值3.50 KRONE的圖案是峽灣，峽灣中有一艘觀光遊覽船，峽灣岸上有一輛觀光遊覽巴士。

　　葛利格的曾祖父是英國人，來到當時北歐著名的貿易港伯根經營貿易，母親是位鋼琴家，葛利格6歲起就跟著母親學鋼琴。1858年15歲時，前往萊比錫音樂學院深造，四年間學習作曲及強化鋼琴演奏技巧。1864年在丹麥首都哥本哈根認識了挪威國歌作曲者李加德・諾得拉克（Rikard Nordraak, 1842-1866），兩人結為好友，共同推動研究北歐民族音樂。

　　諾得拉克在1864年5月17日譜完挪威國歌，1866年3月20日，正值24歲英年的他逝於肺結核，4月6日葛利格在羅馬接到諾得拉克的訃聞，十分悲傷，

在一夜間譜成《懷念諾得拉克出殯進行曲》。四十一年後的1907年，葛利格的葬禮上，眾人便以此曲追悼這位挪威最偉大的音樂家。

他最有名的作品包括《a小調鋼琴協奏曲》、《皮爾金組曲》(Peer Gynt Suite)、《弦樂四重奏曲》等。葛利格的成名要拜李斯特的賞識與提拔之賜，1870年葛利格受邀與李斯特在羅馬見面，李斯特看到他作於1868年的《a小調鋼琴協奏曲》手稿就便拿起來彈，彈到第三樂章時，讚嘆道：「此乃眞正的斯堪地那維亞（北歐）精神！」

《皮爾金組曲》係1874年葛利格應挪威劇作家亨力‧伊布森（Henrik Ibsen, 1828-1906）之託，爲他1867年的戲劇《皮爾金》編作了二十三首配樂。1876年2月24日，《皮爾金》附配樂在奧斯陸初次公演，本劇將皮爾金描述爲一個放蕩的挪威男子，他妄想到外面闖天下，結果一事無成而回鄉，此時他才發現眞心愛他的金髮美少女索薇格（Solveig）一直等候他的歸來。

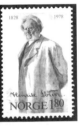

◆ 挪威在1978年3月10日發行一套伊布森誕生150周年紀念郵票，共兩枚，面值1.25 KRONE的是皮爾金騎在馴鹿上要出外遠遊，索薇格在後面拉著他的衣服，希望他留下來的情景；面值1.80 KRONE的圖案是Erik Werenskiold繪於1895年的伊布森油畫像。

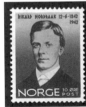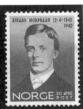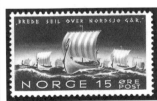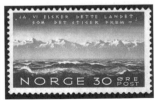

◆ 挪威在1942年6月12日發行一套李加德‧諾得拉克誕生100周年紀念郵票，共四枚：
 ◇面值10ØRE和20ØRE／都是李加德‧諾得拉克肖像，右上角印有出生日期1842年6月12日。
 ◇面值15ØRE／古代維京的長船隊航行於北海，最上邊的挪威文「BREDE SEIL OVER NORDSJØ GÅR」，即「寬帆越過北海」之意。
 ◇面值30ØRE／挪威的海岸山脈，最上邊是挪威國歌的歌詞「JA, VI ELSKER DETTE LAN-DET」、「SOM DET STIGER FREM」，意即「是，我們愛此國家」和「永遠興起」。

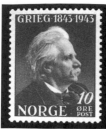 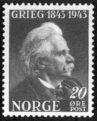 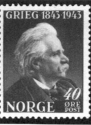

◆ 挪威在1943年6月15日發行一套葛利格誕生100周年紀念郵票，共四枚，圖案都是葛利格晚年側面肖像，面值分別為10ØRE、20ØRE、40ØRE、60ØRE。

◆ 蘇聯在1957年12月24日發行一枚葛利格逝世50周年紀念郵票，圖案是葛利格晚年肖像，面值40K。

◆ 挪威在1965年10月25日發行一套卑爾根愛樂協會「HAMONIEN」創立200周年郵票，共兩枚：

◇面值30 ØRE／卑爾根守護女神聖孫妮娃（St. Sunniva）手持豎琴，背景是卑爾根港邊建築物、200年前的商船。

◇面值90 ØRE／右邊是卑爾根守護女神聖孫妮娃手持豎琴，背景是卑爾根港邊建築物、200年前的商船及海面倒影。葛利格在1880～1882年擔任卑爾根愛樂交響樂團的總監，之後就不再出任公職。

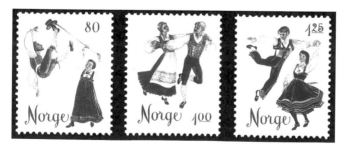

◆ 挪威在1976年2月25日發行一套挪威民俗舞蹈專題郵票，共三枚：

◇面值80 ØRE／哈丹格區的哈林（Halling）民俗舞蹈。
◇面值1 KRONE／卑爾根附近后達蘭區（Hordaland）的斯普林格（Springar）民俗舞蹈。
◇面值1.25 KRONE／設特斯達區（Setesdal）的岡軋（Gangar）民俗舞蹈。

◆ 挪威在1978年10月6日發行一套挪威民俗樂器專題郵票，共四枚，挪威的民俗舞蹈都用挪威的
民俗樂器來伴奏。
　◇面值1 KRONE／柳木橫笛（SELJEFLØYTE）吹奏家。
　◇面值1.25 KRONE／挪威的提琴（HARDINGFELE）。
　◇面值1.80 KRONE／挪威的箏琴（LANGELEIK）。
　◇面值7.5 KRONE／羊角做的號角（BUKKEHORN）。

◆ 挪威在1983年5月3日發行，紀念作曲家葛利格誕生140周年，
面值2.50 KRONE，左邊是葛利格，右邊是他的作品《a小調
鋼琴協奏曲》（KONZERT）樂譜。

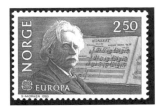

◆ 挪威在1993年發行一套作曲
家葛利格誕生150周年紀念郵
票，共兩枚，左下方皆印有
紅色的葛利格簽名：
　◇面值3.50 KRONE／葛利格
　　晚年肖像。

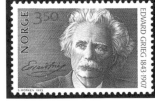 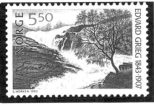

　◇面值5.50 KRONE／葛利格創作的泉源──挪威壯麗的山川、瀑布與激流。

2. 芬蘭的愛國音樂鬥士－西貝流士（Jean Sibelius 1865-1957）

　　1865年12月8日生於芬蘭首都赫爾辛基北方100公里的赫曼林那
（Hämeenlinna），1957年9月20日於赫爾辛基北方38公里的的亞溫巴
（Järvenpää）去世，享年92歲，是少數的長壽音樂家之一。

　　1899年西貝流士譜成了不朽名作《芬蘭頌》（Finlandia），此曲最初取名

《芬蘭覺醒吧！》（Finland awakes），1900年加以修改。當時芬蘭尚在帝俄統治之下，由於此曲激發芬蘭人民的民族意識與獨立建國運動，所以執政當局下令禁止演唱。1900年起西貝流士隨赫爾辛基交響樂團到歐洲各國巡迴演出，將《芬蘭頌》列入音樂會的節目單，聞者莫不深受感動，引起世人對於芬蘭人民反抗帝俄暴政運動的關切，進而予以同情與支持，並且促成芬蘭的獨立運動。到了1917年，芬蘭終於完全獨立，而第一次世界大戰結束後，東歐也陸續成立了幾個新國家。《芬蘭頌》不僅在芬蘭掀起一股熱潮，也成為世界上最流行的演奏曲之一，西貝流士更因此曲而享譽全球。

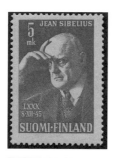

◆ 芬蘭（SUOMI FINLAND，SUOMI為芬蘭文國名，意指「森林與湖泊」；FINLAND是瑞典文）在1945年12月8日發行一枚西貝流士誕生80周年紀念郵票，面值5 Markka，圖案是西貝流士80歲的肖像，左下角的「LXXX」、「8・XII・45」，即「80」、「1945年12月8日」之意。「LXXX」係羅馬數字記法，「L」表示50，「X」表示10，歐洲採用羅馬字為字母的語文中，以羅馬數字記法來表示重要的紀念年數或年份。西貝流士是僅次於波蘭的偉大鋼琴家巴德雷夫斯基，成為世界第二位在世時肖像就能登上郵票的音樂家。

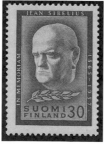

◆ 芬蘭在1957年12月8日，西貝流士92歲冥誕時，發行一枚紀念郵票，面值30 Markka，圖案是由Vaino Aaltonen雕塑的西貝流士晚年塑像。西貝流士在該年9月20日去世，因此郵票套上黑色外框以示追悼，而他也成為世界上第一位在去世不到3個月肖像就能登上郵票的音樂家。

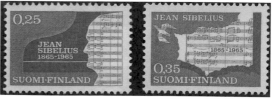

◆ 芬蘭在1965年5月15日發行一套西貝流士百歲誕辰紀念郵票，共兩枚：
◇面值0.25 Markka／中央是象徵演奏用大鋼琴的影像，右邊是西貝流士的側面像，側面像裡印有西貝流士最著名的《芬蘭頌》交響曲第130～134小節的樂譜。
◇面值0.35 Markka／象徵追求自由的天鵝及芬蘭地圖，圖案內印有第100～104小節的樂譜。

◆ 羅馬尼亞郵政在1965年5月10日發行，紀念芬蘭作曲家西貝流士誕生100周年，面值1 LEU。

◆ 芬蘭在1982年3月11日發行一枚郵票，紀念西貝流士音樂學院及赫爾辛基交響樂團創立100周年紀念（1882-1982），面值1.20 Markka，郵票上方分別印有芬蘭文「Suomen säveltaiteen juhlavuosi」和瑞典文「Jubileumsåret för Finlands tonkonst」，意即「芬蘭音樂百年慶典」，圖案是提琴的頭部和三首樂曲的樂譜。西貝流士音樂學院原名赫爾辛基音樂學院，西貝流士去世後，芬蘭政府將它更名。

◆ 芬蘭在1990年1月26日發行一枚郵票，紀念芬蘭交響樂團創立200周年紀念（1790-1990），面值1.90 Markka，圖案是指揮家指揮交響樂團演奏的情景。郵票上方分別印有芬蘭文「Orkesteritoiminta Suomessa」和瑞典文「Orkesterverksamhet i Finland」，即「芬蘭交響樂團」之意，正中央是芬蘭交響樂團的標誌。

雅居「愛諾拉」

西貝流士在1903年看中亞溫巴的土烏蘇拉湖（Tuusulanjärvi）畔一塊土地，委託當時著名的建築師松克（Lars Sonck）設計建造一座兩層的木造房屋。通常作曲家在作曲時得邊彈鋼琴、邊寫樂譜，西貝流士當初選擇此地的主要原因正是湖畔景色宜人且寧靜，相當符合他作曲時必須在安靜的居所、聽音樂時不可以受到其他雜音干擾的堅持，而優美的景色更是他創作的泉源；此外，該地交通方便，在亞溫巴可以搭火車到赫爾辛基，距離約40公里。

西貝流士在1892年娶了一位氣質高雅、容貌清秀、個性溫柔的賢妻愛諾（Aino Järnefelt, 1871-1969），所以將新居取名為「愛諾拉」（Ainola）。1972年西貝流士的女兒和芬蘭文化部、西貝流士協會共同發起創設愛諾拉基金會，主要目的就是為了保存與維護此座具有文化性的歷史紀念建築物。經整修

後，在1974年起開放給民眾參觀，屋內保存著西貝流士彈過的鋼琴、相關照片與收藏的書籍、圖畫，布置得十分典雅，屋外還保留著花園、果園和菜圃，此乃愛諾在生前細心照顧料理所遺留下來的最佳成果與見證，的確是一所非凡的雅居。

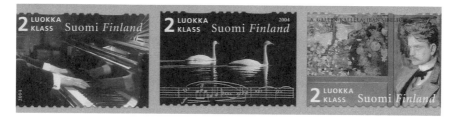

◆ 芬蘭在2004年發行一套自黏性郵票，紀念西貝流士故居「愛諾拉」修改為紀念館30周年，共六枚，面值分成兩種，一種適用當地第一類郵資（1 LUOKKA KLASS），另一種適用當地第二類郵資（2 LUOKKA KLASS）。第一類郵資由左至右分別是：
◇西貝流士作於1909年的弦樂四重奏曲《親愛之聲》（Voces Intimae，作品第56號）樂譜手稿。
◇愛諾拉紀念館。
◇右邊的西貝流士側面肖像淡彩畫，是西貝流士的好友畫家埃得費塔（Albert Edelfelta）在1904年9月送他的喬遷新居慶宴禮物。左邊是西貝流士的賢妻愛諾畫像，這是她的哥哥芬蘭名畫家耶內費特（Eero Järnefelt, 1863-1937）在1906年的繪作，被稱為最傳神的愛諾畫像，當時愛諾35歲。這兩幅名畫目前陳列於愛諾拉紀念館。
第二類郵資由左至右分別是：
◇西貝流士彈奏大鋼琴的雙手照片。
◇兩隻游於冥河的天鵝，下方是西貝流士作於1895年的《冥河的天鵝》（作品第22號，第三首）部分樂譜，《冥河的天鵝》屬於四部交響詩《雷民慨寧組曲（Lemminkäinen-sarja, opus 22）

亦即來自卡勒瓦拉（Kalevala）的四個傳奇》的第三首，「冥河」的芬蘭原文稱為
TUONELA，在傳說中是一條通往冥府、河面寬闊而隱伏著激流的黑水，因為該河穿過芬
蘭濃密的原始森林區，河面映出兩岸密林的墨綠色，所以看起來像是一條黑水河。

◇芬蘭名畫家Akseli Gallen-Kallela（1865-1931）所繪，被稱為《啥圖》（EN SAGA，芬蘭原
文為SATU）的神祕畫，此畫掛在愛諾拉紀念館內圖書室書架的右邊，之所以稱為神祕畫，
是因為此畫畫面分成三格，而左下格卻空著，原因至今不明。有一說是西貝流士相當喜愛
右格畫得十分傳神的「年輕的西貝流士畫像」，但對於左上格畫家寓意西貝流士作於1892年
的《EN SAGA》交響詩（作品第9號）的畫，卻認為雖然畫得不錯，但無法完全表達樂曲
的情境，因此決定將畫留著自己描上《EN SAGA》樂譜，畫家沒有完成的左下格也就留白
至今。

自黏性郵票

郵票背面附濕性黏膠，從襯紙上撕下，可直接貼在信件上。

浮動面值郵票

當郵資即將調整時，郵政較先進的國家在調整前會發行適用郵資
的郵票，可避免原持有者產生因郵資調高需再買郵票補足郵資的困
擾。譬如第一類郵資的郵票原本售價是0.50歐元，調整後的第一類郵
資變成0.60歐元，而持有印上第一類郵資的郵票者，在郵資調整過後
不需再補貼0.10歐元的郵票。換言之，這種為了保障郵資調整前購買
此種郵票者權益的郵票，稱為「無固定面值郵票」或「浮動面值郵
票」。相對地，在郵資調整後，郵局則按新規定的郵資出售此類郵
票。此類郵票的售價因具有機動性，所以又稱為「彈性郵資郵票」
（flexible postage stamp）。

第七章

俄國的音樂家

第七章
俄國的音樂家

1. 俄羅斯民族音樂之父—葛令卡
（Mikhail Ivanovich Glinka 1804-1857）

1804年6月1日生於俄國的Novospasskoye，1857年2月15日於柏林去世。

葛令卡的歌劇作品中，最為著名的兩齣就是《伊凡‧蘇沙寧》和《露斯蘭與柳得蜜拉》。

《伊凡‧蘇沙寧》（Ivan Susanin）是第一齣用俄語演唱的歌劇，1836年12月9日在聖彼得堡帝國劇院初次公演。此劇原名《為沙皇捨命》（A Life for the Tsar），因受到當時沙皇尼古拉一世（Nicholas I）的喜愛而賜名，共黨執政時才改用劇中男主角「伊凡‧蘇沙寧」之名為劇名。

《露斯蘭與柳得蜜拉》原本是俄羅斯古老的民間傳奇故事，劇本根據俄國大文學家普希金（Aleksandr Pushkin, 1799-1837）的敘事詩改編。露斯蘭是一位基輔的武士，為了尋找被惡魔法師怯懦莫（Chernomor）搶走的基輔大公之女柳得蜜拉，在霧氣籠罩的古戰場發現了一支長槍和盾牌，霧散之後，他發現一個魔法變成的巨頭，他用長槍制伏了巨頭，巨頭向他洩密：從巨頭下取出的魔劍可以打敗怯懦莫。露斯蘭從好心的魔術師芬恩口中得知，怯懦莫的魔力乃是仰賴於他的長鬍子，最後露斯蘭用魔劍砍斷怯懦莫的長鬍子，找到被施魔法而昏睡的柳得蜜拉，芬恩於是成人之美，送了一個神奇的鈴給露斯蘭，最後露斯蘭就用神鈴破解魔咒讓柳得蜜拉甦醒過來。

◆ 蘇聯在1954年7月26日發行一套葛令卡
（俄文名 Михаил Иванович Глинка）
誕生150周年紀念郵票，共兩枚：

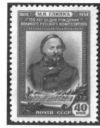

　◇面值40K／葛令卡肖像，下面是選
　　自葛令卡歌劇《伊凡·蘇沙寧》第
　　五幕的合唱曲《榮耀歸於你，神聖
　　俄羅斯》（Glory to you, saintly
　　Russia）樂譜。

　◇面值60K／葛令卡在浪漫派詩人朱可夫斯基（Zhukovsky）家中彈鋼琴，左下方坐著的聆聽
　　者就是朱可夫斯基，中間站立者是俄國大文學家普希金。

◆ 蘇聯在1957年2月23日發行一套葛令卡逝世
100周年紀念郵票，共兩枚：

　◇面值40K／葛令卡肖像。

　◇面值1Ruble／歌劇《伊凡·蘇沙寧》的情
　　景：農夫伊凡·蘇沙寧為了拯救年輕的沙
　　皇羅曼諾夫故意誤導波蘭軍隊進入下大雪
　　的森林中，因而犧牲自己的性命。左下方
　　印有俄文歌劇名《ИВАН СУСАНИН》。

◆ 保加利亞在1958年2月15日發行一套世界偉大文人
系列專題郵票，其中面值12分的主題是葛令卡。
（左圖）

◆ 羅馬尼亞人民共和國在1958年5月31日發行一套世
界偉人系列專題郵票，其中面值55 BANI的圖案是
葛令卡肖像。（右圖）

◆ 俄國（俄文國名РОССИЯ，英文國名ROSSIJA）在2004年發行一套葛令卡誕生200周年紀念郵票，由三枚郵票和一枚貼紙組成四方連（block of four），郵票的面值都是4.00盧布（Ruble，1Ruble＝100K）。

◇ 左上：貼紙，圖案是葛令卡簽名的樂譜手稿。

◇ 右上：葛令卡肖像，左邊是1836年初次公演的歌劇《為沙皇捨命》（俄文原名 ЖИЗНЬ ЗА ЦАРЯ）海報，右邊是1842年12月9日在聖彼得堡帝國劇院初次公演的歌劇《露斯蘭與柳得蜜拉》（俄文原名 РУСЛАН И ЛЮДМИЛА）海報。

◇ 右下：《露斯蘭與柳得蜜拉》中的場景，露斯蘭正要用魔劍砍掉小矮人怯懦莫的長鬍子。

◇ 左下：《為沙皇捨命》中的場景，老農夫蘇沙寧要他的養子去向沙皇通報消息，背景是新沙皇登基。

2. 俄國最著名的音樂大師—柴可夫斯基
（Pyotr Ilyich Tchaikovsky 1840-1893）

1840年5月7日在位於莫斯科東北東方約1000多公里的堪斯科－佛特金斯克（Kamsko-Votkinsk）誕生，1893年11月6日於聖彼得堡（蘇聯時代稱為列林格勒）逝世。

◆ 蘇聯在1940年8月發行一套柴可夫斯基誕生100周年紀念郵票，共五枚：
　◇面值15K／位於莫斯科近郊克林（Klin）的柴可夫斯基紀念館，此地原為柴可夫斯基晚年的住所。
　◇面值20K／柴可夫斯基沉思的畫像，下方是柴可夫斯基作於1877年的第4號交響曲第一樂章的片段樂譜。此曲是為獻給資助柴可夫斯基的女金主梅克夫人（Nadezhda von Meck）而作，1878年2月10日柴可夫斯基在聖彼得堡俄國音樂協會舉辦的音樂會上首次正式公開演奏，由柴可夫斯基親自指揮。
　◇面值30K／同面值20K。
　◇面值50K／同面值15K。
　◇面值60K／柴可夫斯基晚年肖像，下方的片段樂譜選錄自歌劇《尤根・奧內金》（Eugene Onegin）的序曲。《尤根・奧內金》是柴可夫斯基根據俄國大文豪普希金的小說，改編於1877年的抒情詩歌劇，1879年3月29日由莫斯科音樂學院的學生在莫斯科馬利伊劇院（Malyi Theatre）進行初次非正式演練，1881年1月23日在莫斯科波爾秀伊劇院（Bolshoi Theatre）舉行初次正式公演。

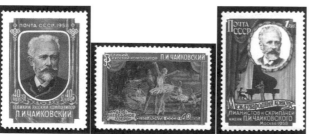

◆ 蘇聯在1951年7月2日發行一套莫斯科波爾秀伊劇院創立175周年紀念郵票，共有兩枚，其中一枚面值1Ruble，下方是波爾秀伊劇院的正面圖，中間有五位俄國最著名作曲家肖像，從右上開始循順時針方向分別是：柴可夫斯基、鮑羅定、林姆斯基－高沙可夫、穆索格斯基、葛令卡，他們的作品都曾在波爾秀伊劇院上演過。

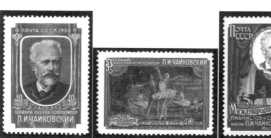

◆ 蘇聯在1958年3月18日發行一套郵票，紀念3月18日至4月18日所舉行的第一屆國際柴可夫斯基鋼琴及小提琴比賽，共三枚：

◇面值40K／柴可夫斯基晚年肖像。
◇面值40K／芭蕾舞劇《天鵝湖》中王子與天鵝公主共舞的情景，背景有三位扮演天鵝的芭蕾舞者。柴可夫斯基在1875年受波爾秀伊劇院總監之託，將童話故事《天鵝公主》改編成芭蕾舞音樂劇，1877年2月20日在莫斯科波爾秀伊劇院初次公演。
◇面值1Ruble／柴可夫斯基晚年肖像，下方是參加比賽的小提琴家與鋼琴家在台上表演。

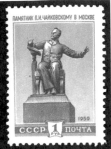

◆ 蘇聯在1959年6月29日發行一套俄國偉人紀念
　銅像專題郵票,共四枚,其中兩枚為:
◇面值25K／位於當時列寧格勒的普希金紀念銅
　像。
◇面值1Ruble／位於莫斯科音樂學院前庭的柴可
　夫斯基坐姿紀念銅像。

◆ 蘇聯在1962年4月19日發行一枚第二屆國際柴可夫斯基鋼琴及小提琴
　比賽紀念郵票,面值4K,圖案是柴可夫斯基雕像。

◆ 蘇聯在1966年5月26日發行一套郵票,紀念舉行於5月30日至6月29日的第三屆國際柴可夫斯基
　鋼琴及小提琴比賽,每一枚的左上角皆印有表示第三屆的「III」,共三枚:
　◇面值4K／莫斯科音樂學院前庭,中有柴可夫斯基坐姿紀念銅像。
　◇面值6K／柴可夫斯基肖像,襯底是樂譜。
　◇面值16K／位於莫斯科近郊克林的柴可夫斯基紀念館。

◆ 蘇聯在1970年11月29日發行一套蘇聯觀光宣傳郵票,共六枚,其
　中一枚面值6K,主題是柴可夫斯基的芭蕾舞劇《天鵝湖》中王子
　與天鵝公主共舞的姿態,右上角有四位扮演天鵝的芭蕾舞者。

◆ 蘇聯在1974年5月22日發行一枚第五屆國際柴可夫斯基鋼琴及小提琴比賽紀念郵票，面值6K，左邊是柴可夫斯基晚年肖像，右邊是比賽標誌，其中「V」字代表第五屆。

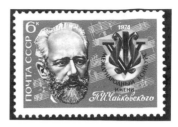

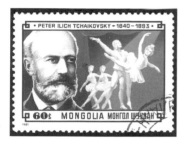

◆ 蒙古在1981年11月16日發行一套偉大的音樂家郵票，其中面值60分的左邊是柴可夫斯基肖像，右邊是柴可夫斯基的芭蕾舞劇《天鵝湖》中王子與天鵝公主共舞的姿態，後面有兩位扮演天鵝的芭蕾舞者。

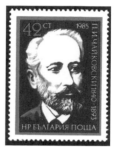

◆ 保加利亞郵政當局在1985年3月25日配合歐洲音樂年發行一套歐洲著名音樂家專題郵票，共六枚，面值皆為42分，僅發行十八萬套，其中一枚的主題是柴可夫斯基。

感人指數不下於《天鵝湖》的《伊奧蘭塔》

　　《伊奧蘭塔》（Iolanta）於1892年在聖彼得堡的馬林斯基劇院（Maryinsky Theatre）首次公演，此劇是根據丹麥戲劇《雷恩國王的女兒》（Kong Renés Datter）所改編。故事發生在15世紀的法國南部山區，伊奧蘭塔是雷恩國王的女兒，長得非常漂亮，但一生下來就看不見，被國王許配給勃根第公爵羅伯特。羅伯特知道伊奧蘭塔眼睛看不見後，為了逃避婚約，打算和好友武士佛得蒙（Vaudémont）一齊離去，不料在國王的花園遇到伊奧蘭塔，佛得蒙卻對眼盲的伊奧蘭塔一見鍾情。佛得蒙深愛伊奧蘭塔，告訴她光明和色彩是何等美好，深受感動的伊奧蘭塔於是懇求國王將她的眼睛醫好，後來國王便找到名醫治好她的眼睛，並且將她嫁給真心愛她的佛得蒙。

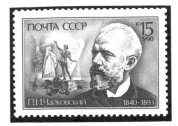

◆ 蘇聯在1990年4月25日發行一枚柴可夫斯基誕生150周年紀念郵票，面值15K，右邊是柴可夫斯基晚年肖像，左邊是他的歌劇《伊奧蘭塔》中，男主角勃根第武士佛得蒙告訴女主角伊奧蘭塔公主「光明和色彩是何等美好」的情景，雖然圖幅很小且只用黑色線條，圖案設計者用光線照射男女主角來表達劇中情節，實在是難得一見的佳作。

◆ 柴可夫斯基誕生150周年紀念郵票的實寄首日封，右上方蓋有莫斯科郵局（МОСКВА ПОЧТАМТ）的發行首日郵戳，中間是發行首日紀念郵戳，郵戳中心圖案是位於莫斯科音樂學院前庭的柴可夫斯基坐姿紀念銅像，左上角是莫斯科音樂學院，柴可夫斯基坐姿紀念銅像就在大門前方。

◆ 摩納哥在1990年發行一枚柴可夫斯基誕生150周年紀念郵票，面值
　5.00法郎，圖案是柴可夫斯基肖像。

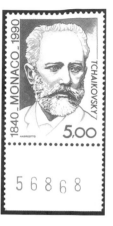

◆ 德意志聯邦郵政在1993年10月
　14日發行一枚柴可夫斯基逝世
　100周年紀念郵票，面值80分
　尼，圖案是柴可夫斯基的芭蕾
　舞劇《天鵝湖》中天鵝公主跳
　舞的情景。

◆ 柴可夫斯基逝世100周年紀念郵票的首日封，右上角貼著紀念郵票，並蓋有波昂郵局的發行首
　日紀念郵戳，郵戳中心圖案是王子與天鵝公主共舞的姿態，後面有兩位扮演天鵝的芭蕾舞
　者，郵戳左邊的德文「PETER TCHAIKOWSKI」即「彼得‧柴可夫斯基」，右邊的德文「100.
　TODESTAG」即「第100回逝世日」。首日封左邊是柴可夫斯基肖像，上方是高音部記號及五
　位芭蕾舞者，首日封中央是蘇聯在1990年發行的柴可夫斯基誕生150周年精鑄鏡面版紀念幣，
　圖案是位於莫斯科音樂學院前庭的柴可夫斯基坐姿紀念銅像，面值1盧布（РУБЛЬ），這種附
　紀念幣的首日封，英文稱為NUMISMATIC FDC（First Day Cover）。

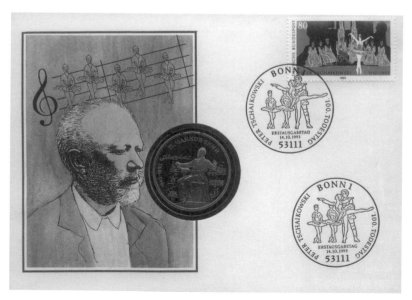

◆ 保加利亞在1993年9月30日發行一枚柴可夫斯基逝世100周
年紀念郵票，面值3.00ΛEBA的圖案是柴可夫斯基畫像，
右上角是樂譜手稿。

◆ 古巴在1993年發行一套柴可夫斯基逝世100周年紀念郵票，共四枚：
　◇面值5分／柴可夫斯基晚年肖像。
　◇面值20分／柴可夫斯基的芭蕾舞劇《天鵝湖》（EL LAGO DE LOS CISNES）中天鵝公主的
　　舞姿。
　◇面值30分／柴可夫斯基博物館內的柴可夫斯基坐姿雕像（ESTATUA EN LA CASA
　　MUSEO）。
　◇面值50分／柴可夫斯基博物館（CASA MUSEO DE TCHAIKOVSKY）。

殺鼠破咒的胡桃鉗玩偶

　　《胡桃鉗》（Nutcracker）原來是一則德國童話故事的名稱，根據其中的
情節被改編為芭蕾舞劇，俄國名作曲家柴可夫斯基為此劇創作配樂，1892年
12月18日在當時俄國的首都聖彼得堡首度上演，舞劇共兩幕三場。故事發生
於19世紀初期德國的紐倫堡，一位擅長製造神奇玩具和時鐘的巧匠，有一次
發明了捕鼠器殺死了許多老鼠，鼠后為了報仇就下了咒，將他的姪兒變成一
個胡桃鉗玩偶。若要破咒，胡桃鉗玩偶就必須殺死鼠王，以及贏得一位年輕
女孩的真愛。

第一幕：巧匠受邀參加聖誕舞會，他知道他的教女克拉拉會出現在舞會上，鼠王和他的隨從將跑來偷麵包，於是他就帶著胡桃鉗玩偶過去。當賓客離開會場，巧匠在幻想中將克拉拉帶入夢的世界，這時候時間暫停了下來。鼠王和隨從出現後，經過一場可怕的戰鬥，胡桃鉗玩偶在克拉拉的幫助下，殺死了鼠王，魔咒總算破解了。接著，巧匠送這對情侶踏上神奇之旅，經過雪地來到蜜糖王國。

第二幕：在蜜糖王國裡，他們受到王子和糖球仙女的歡迎，並且以豪華盛大的宴會來招待他們。最後夢消失了，這對情侶回到舞會現場，巧匠也發現他的姪兒恢復了原形。

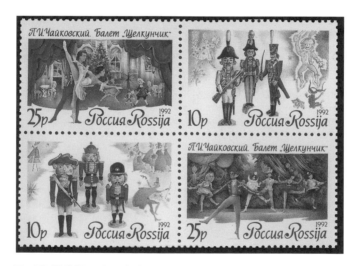

◆ 俄國在1992年11月4日發行一套四方連郵票，紀念柴可夫斯基的《胡桃鉗玩偶組曲》初次上演100周年。

　　◇左上：面值25p／聖誕舞會。

　　◇右上：面值10p／中間站著三個穿俄國軍裝的玩偶兵，背景是玩偶在夢世界變成真人，殺死鼠王。

　　◇左下：面值10p／三個穿德國軍裝的玩偶。

　　◇右下：面值25p／在蜜糖王國的芭蕾舞會。

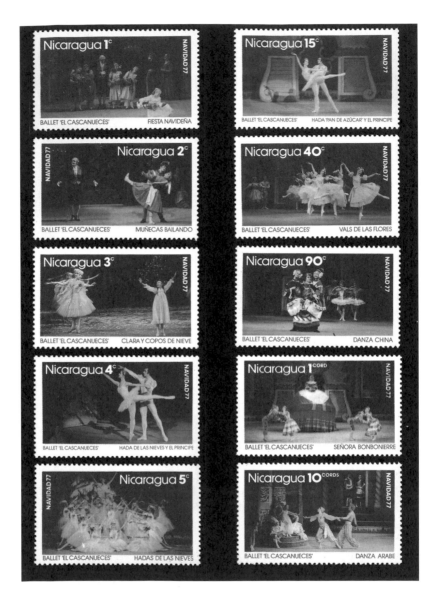

◆ 尼加拉瓜在1977年12月12日發行一套聖誕郵票,題材採用芭蕾舞劇《胡桃鉗玩偶組曲》的情
 節,左上角或右上角的西班牙文「NAVIDAD 77」即「1977年聖誕節」,左下緣的西班牙文
 「BALLET EL CASCANUECES」意指「芭蕾舞」,右下緣則印上各種西班牙文舞名。

◇面值1C／聖誕舞會（FIESTA NAVIDEÑA）。

◇面值2C／玩偶芭蕾舞（MUÑECAS BAILANDO）。

◇面值3C／克拉拉與雪花仙女共舞（CLARA Y COPOS DE NIEVE）。

◇面值4C／王子與雪花仙女共舞（HADA DE LAS NIEVES Y EL PRINCIPE）。

◇面值5C／雪花仙女群舞（HADA DE LAS NIEVES）。

◇面值15C／王子與糖球仙女共舞（HADA PAN DE AZUCAR Y EL PRINCIPE）。

◇面值40C／花蕊華爾茲舞（VALS DE LAS FLORES）。

◇面值90C／中國茶舞（DANZA CHINA）。

◇面值1CORD／糖果店女士之舞（SEÑORA BONBONIERRE）。

◇面值10CORDS／阿拉伯咖啡舞（DANZA ARABE）。

3. 俄國五人組悍將—穆索格斯基

（Modest Mussorgsky 1839-1881）

　　1839年3月21日生於普斯可夫省（Pskov）的卡雷佛（Karevo），1881年3
月28日因酒精中毒去世，葬於俄國最著名的偉人墓園——聖彼得堡內夫斯基
修道院的提克文墓園，是俄國「五人組」成員中最短命的一位，死後留下未
完成的作品由林姆斯基－高沙可夫補完。

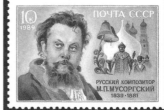

◆ 蘇聯郵政在1989年2月15日發行一枚穆索格斯基（俄文
　名М.П.МУСОРГСКИЙ）誕生150周年紀念郵票，面值
　10K，左邊是他去世前幾天由畫家Ilya Repin繪作的穆索格
　斯基畫像，右邊是他原作於1869年、1872年修改完成的歌
　劇《波里斯‧戈都諾夫》（Boris Godunov）。該劇於1874年
2月8日在聖彼得堡的馬林斯基劇院首次公演，劇情敘述波里斯‧戈都諾夫謀害正統的繼承者
而成為沙皇，搞得俄國大亂，甚至被波蘭王率兵攻打，戈都諾夫後來因精神錯亂發瘋而死。

　　　　　◆ 羅馬尼亞人民共和國在1964年1月20日發行一套羅馬尼亞著名歌劇演唱
　　　　　家專題郵票，面值75 BANI，左下角是佛雷斯古（George Folescu, 1884-
　　　　　1939）肖像，背景是佛雷斯古飾演「波里斯‧戈都諾夫」的扮相。

◆ 保加利亞在1970年10月15日發行一套名歌劇演唱家專題郵票，其中面值20分的左側是俄國最著名的男低音歌唱家夏里亞賓（Ф.Шаляпин，1873-1938），右邊是他扮演的戈都諾夫沙皇。

◆ 保加利亞郵政當局在1985年3月25日配合歐洲音樂年，發行一套歐洲著名音樂家專題郵票，共六枚，面值皆為42分，其中一枚的主題是穆索格斯基（保加利亞文名字 М.П.МУСОРГСКИ），僅發行十八萬套。

◆ 捷克斯拉夫在1989年3月9日發行一枚穆索格斯基誕生150周年紀念郵票，面值50h，圖案是穆索格斯基（捷克文名字 M.P. MUSORGSKI）畫像。

4. 最活躍的俄國五人組成員—林姆斯基－高沙可夫
（Rimsky-Korsakoff 1844-1908）

　　1844年3月18日生於俄國聖彼得堡東方200公里的提克文（Tikhvin），1908年6月21日因心臟病突發，於聖彼得堡附近的留本斯克（Lyubensk）逝世，葬於聖彼得堡內夫斯基修道院（Alexander Nevsky Monastery）的提克文墓園，俄國著名的作曲家包括「五人組」所有成員、葛令卡、柴可夫斯基、史特拉汶斯基、魯賓斯坦等人，均在此永眠安息。

　　大名鼎鼎的俄國「五人組」由巴拉基雷夫（Mily Balakirev, 1837-1910）領導，成員包括林姆斯基－高沙可夫、裘依（César Cui, 1835-1918）、鮑羅定（Alexander Borodin, 1833-1887）、穆索格斯基（Modest Mussorgsky, 1839-1881），而林姆斯基－高沙可夫是當中最年輕、最活躍的一員。

◆ 蘇聯郵政在1957年5月20日發行一枚巴拉基雷夫誕生120周年紀念郵票，面值40K，圖案是巴拉基雷夫（俄文名字М.А.БАЛАКИРЕВ）肖像。郵票上的1836-1956有誤，正確年代應為1837-1957。

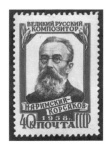

◆ 蘇聯郵政在1958年6月5日發行一枚林姆斯基－高沙可夫逝世50周年紀念郵票，面值40K，圖案是林姆斯基－高沙可夫肖像。

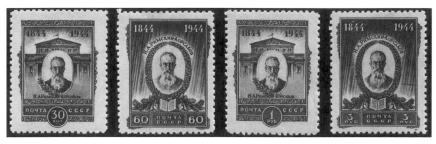

◆ 蘇聯郵政在1944年7月發行一套林姆斯基－高沙可夫誕生100周年紀念郵票，共四枚，其中面值30K和1盧布的圖案相同，正中央是林姆斯基－高沙可夫肖像，背景是莫斯科的波爾秀伊劇院；面值60K和3盧布的圖案相同，正中央也是林姆斯基－高沙可夫肖像，下面則是樂譜。

林姆斯基－高沙可夫的重要歌劇作品

《金雞》：1907年的作品，俄文劇名ЗОЛОТОЙ ПЕТУШОК，英文劇名 The Golden Cockerel，是一齣諷刺性的歌劇，故事敘述多鈍王（Dodon）迷信占星術士送的一隻金雞能預報國家的安危，派兩個不成才的兒子帶兵攻打鄰國，結果多鈍的軍隊慘敗，兩個寶貝兒子也陣亡，多鈍王只好親臨前線。經他探查之後發現，對方原來是由美豔的女王謝馬看（Shemakhan）統帥，好色的多鈍王於是向女王求婚，女王假裝答應她，不料占星術士不識相，竟然向多鈍王要求賜與謝馬看作爲贈送金雞的報酬，多鈍王一怒之下用權杖擊斃

了占星術士，金雞看到主人倒下，立刻從塔頂俯衝下來用銳利的勾喙啄死了多鈍王，此時突然一陣雷響，女王和金雞應聲消失了。

由於內容影射沙皇的昏庸與帝制的暴政，被當時才剛在1905年的日俄戰爭中遭到慘敗的俄國政府下令禁演，林姆斯基－高沙可夫也因此遭受迫害，身心嚴重受創。一直到1908年6月21日過世為止，他都未能目睹此劇上演。1909年9月24日，林姆斯基－高沙可夫去世一年多後，此劇才於莫斯科的Nezlobin劇院初次公演。

《沙得科》：俄文劇名Садко，英文劇名Sadko，林姆斯基－高沙可夫的故鄉——俄國諾夫哥羅得（Novgorod，俄文Nov意指「新」，gorod是「城」，合起來就是「新城」）的地方傳奇神話，主角是吟遊詩人沙得科。這齣歌劇可說是林姆斯基－高沙可夫的成名代表作，舊版於1897年12月26日在莫斯科的Solodovnik劇院初次發表，新版則在1898年1月7日公演。

第一場：沙得科受邀在新城商人會館表演頌讚新城榮耀，但是他卻吟唱：「如果他擁有全城財富，將組船隊至各地做貿易」，商人聽了十分不悅，於是把他扔出去。

第二場：在乙嫚（Ilmen）湖邊，沙得科邊彈琴邊吟唱，在幻想中遇到海洋公主伏可娃（Volkhova）對他說，他會捕捉到三條金魚，換取到各地做貿易的商船和財富。

第三場：在沙得科房間，妻子呂巴娃倚窗詠嘆：「我空等了一整夜，沙得科到底去哪裡！」這場戲就在妻子和回來的沙得科爭吵中倉促結束。

第四場：沙得科和商人打賭乙嫚湖裡有金魚，結果他撈到三條金魚，贏得船隊，維京、印度、威尼斯商人分別吟唱介紹自己的地方，其中最有名的就是印度商人所唱的《印度頌》。準備妥當，沙得科商船隊揚帆出發。

第五場：到各地從事貿易而發大財的沙得科商船隊，有一天遇到海上無風的窘境，沙得科下令同伴投了不少寶物到海中給海洋之王，結果還是無

效，沙得科只好跳到海底向海洋之王求情。

第六場：海洋公主伏可娃替沙得科求情，沙得科以美妙的歌聲和琴聲使得海洋之王龍心大悅，伏可娃和沙得科因而結爲夫妻，海底王宮展開慶祝舞會，到達最高潮時，神仙出現諭告：「沙得科必須回到新城，伏可娃將化身成爲美麗河流」。

第七場：沙得科和伏可娃回到湖岸上，伏可娃抱著沙得科唱催眠曲使他入眠後，伏可娃消失於霧中而變成一條通往海洋的河流，沙得科則在妻子的歌聲中甦醒，兩人緊緊相抱，此時商船隊沿著新出現的河流回到新城的港口，新城從此繁榮，沙得科因而被稱爲新城的英雄。

《雪花姑娘》：俄文劇名СНЕГУРОЧКА，英文劇名The Snow Maiden，根據俄國古老的民間故事改編，又稱爲《春天的傳奇》，作於1881年，1882年1月29日在聖彼得堡的馬林斯基劇院首次公演。

故事敘述一位由多令王和春仙女所生的雪花姑娘，渴望擁有凡人愛情，而她的美若天仙吸引了韃靼商人米茲吉爾，米茲吉爾爲此離棄了她的未婚妻轉而猛追雪花姑娘，雪花姑娘爲它的熱情所感動，於是在湖畔呼喚她的母親，春仙女出現後答應賜予她愛凡人的能力，但是警告她不可以照到陽光。她和米茲吉爾相愛之後，米茲吉爾帶她到沙皇面前，請她向沙皇表明願意接受米茲吉爾的求婚，不料她一說話就被陽光照到，雪花姑娘就這樣溶化而消失了。米茲吉爾氣得大罵神的殘酷而跳入湖中，此時人們唱出讚美詩，稱頌仲夏之日。

在現實的世界中，雪花被溫暖的陽光照射必然溶化，雖然俄羅斯人也喜歡寒冬時晶瑩剔透的美麗雪花，但是常年處於寒帶的他們當然更期盼陽光來溫暖大地。不同的季節反映出俄羅斯人不同的心境與感情，林姆斯基－高沙可夫以簡單的情節讓觀眾體會俄羅斯文化的內涵與精髓，本劇寓意偉大的愛情往往在最後化爲泡影，也是不得不面對的無奈事實。

◆ 俄國在1994年1月20日發行一套林姆斯基－高沙可夫（俄文名 Н. А. РИМСКИЙ-КОРСАКОВ）誕生150周年紀念郵票，由四枚郵票組成四方連，郵票的面值都是250盧布。

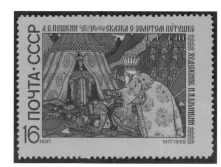

◇左上：林姆斯基－高沙可夫肖像，右邊是吟遊詩人沙得科，背景是海洋。

◇右上：《金雞》，左上角有一隻金雞站在尖塔的最頂端，左邊是男主角昏庸的多鈍國王，右邊是美豔的謝馬看女王，正中央是神祕的占星術士。

◇左下：1898年的作品《沙皇的新娘》（俄文劇名 ЦАРСКАЯ НЕВЕСТА，英文劇名The Tsar's Bride），1899年10月22日在莫斯科的Solodovnik劇院初次公演。

◇右下：《雪花姑娘》的場景。

◆ 蘇聯郵政在1969年11月20日發行一套插畫家彼利賓（俄文名 И. Я. БИЛИБИН，英文譯名Ivan Yakovlevich Bilibin，1876-1942）的紀念郵票，其中面值16K的圖案是彼利賓繪於1909年的著名插畫，此作採用俄國文學家普希金1834年的作品《金雞》中「多鈍王看到美豔的女王謝馬看立即衝過去，根本不管帳棚前躺著的陣亡將士」的情景。

◆ 蘇聯郵政在1982年7月6日發行一套以俄羅斯傳說為題材的本土畫專題郵票，其中面值6K的是畫家蘇辛（П.И.Сосин）在1968年畫的《金雞》。畫面中央一隻金雞站在尖塔上，左上方是多鈍國王，左下方是多鈍國王的騎兵隊，右下方是多鈍國王與女王謝馬看雙方的騎兵隊打仗的情景。

◆ 位於印度洋上的馬拉加西民主共
和國在1988年10月28日發行一枚
林姆斯基－高沙可夫逝世80周年
紀念小全張，內含一枚面值1500
馬拉加西法郎的郵票，中間是林
姆斯基－高沙可夫肖像，右下方
是歌劇《金雞》（法文劇名Le Coq
d'Or）的象徵圖形，小全張右側
由上到下分別是俄國東正教的教
堂、林姆斯基－高沙可夫編修樂
譜的神情，以及作於1888年的交
響組曲《謝赫蕾札得》
（Scheherazade）的《海與辛巴達
的船》（The Sea and Sinbads Ship）

樂章中，辛巴達救出公主的情景。Scheherazade是波斯王妃的名字，此曲的構思源自謝赫蕾札
得王妃為專制蠻橫的波斯王所講的天方夜譚故事《一千零一夜》。

◆ 匈牙利在1965年12月15日發行一套《一千零一夜》天方夜譚故事郵
票，其中面值30f 的圖案是謝赫蕾札得王妃正在講故事給波斯王聽，郵
票右側印有匈牙利文「SAHRIAR ES SEHEREZADE」，意即「波斯王
與謝赫蕾札得」。

5. 前衛音樂開啟者─史特拉汶斯基（Igor Stravinsky 1882-1971）

　　1882年6月17日生於靠近聖彼得堡、現名羅摩諾所夫（Lomonosov）的歐
拉年包姆（Oranienbaum）。1971年4月6日於紐約市去世，享年88歲，葬於威
尼斯的聖米切爾（San Michele）墓園島。史特拉汶斯基在1939年因第二次世
界大戰爆發，移居美國展開新生活，後來成為美國公民。

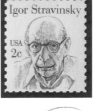

◆ 美國（USA）在1982年11月18日發行一枚史特拉汶斯基誕生100周年紀
念郵票，面值2分，圖案是史特拉汶斯基晚年的肖像。

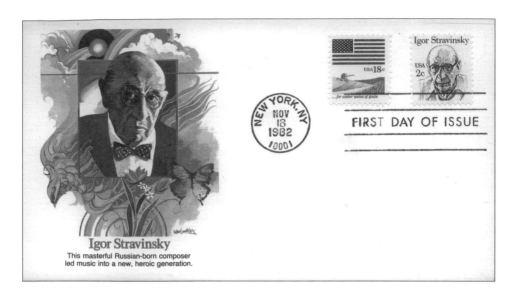

◆ 蓋有紐約（NEW YORK, N.Y.）市郵局首日發行（FIRST DAY OF ISSUE）郵戳的首日封，左邊是晚年的史特拉汶斯基，肖像左上方是象徵其管弦樂曲《煙火》的煙火，左下方象徵芭蕾舞劇《火鳥》，右下方的花草及蝴蝶則象徵芭蕾舞劇《春之祭》，下面兩行英文「This masterful Russian-born composer」、「led music into a new, heroic generation.」，意即「此位俄羅斯誕生的大師級作曲家」、「引導音樂進入新的、豪邁的世代」。

◆ 摩納哥在1982年11月8日發行一枚史特拉汶斯基誕生100周年紀念郵票，面值2.60法郎，圖案是史特拉汶斯基中年的肖像。

6. 鄉野音樂天才—普羅高菲夫（Sergei Prokofiev 1891-1953）

1891年4月11日生於烏克蘭的松左夫加（Sontsovka），1953年3月5日病逝於莫斯科，與蘇聯的獨裁者史達林同日去世。

普羅高菲夫出生於烏克蘭富農之家，父親是一位農業技師，母親是一位優秀的鋼琴家，自然成為他的啟蒙老師。他從小就嶄露音樂天分，5歲時就譜

出幾首鋼琴小調，9歲完成生平第一部歌劇《巨人》。1918～1932年間旅居國外，在各國巡迴演出及創作，1953年3月5日因腦溢血去世。

　　1936年4月，普羅高菲夫應兒童劇場之邀創作交響曲《彼得與野狼》。樂曲隨著童話故事的情節進行，充分發揮出各種管弦樂器的聲音特色，成為小朋友甚至大人認識古典音樂與樂器的最佳入門作品。普羅高菲夫精心挑選專屬的樂器來詮釋故事中不同的角色：長笛表示小鳥的鳴叫聲，豎笛代表貓咪聲，雙簧管奏出肥鴨呱叫聲，低音巴松管奏出爺爺低沉的講話聲，三支法國號吹奏出野狼的陰險嚎聲，一組弦樂四重奏表現出彼得不同的心情，最後以定音鼓和大鼓連擊聲表示獵人連忙趕來的急奔腳步聲。

◆ 各國在1985年為紀念巴哈誕生300周年發行各款郵票，圖案包含各種樂器，從左至右分別是：
　◇長笛（Flute），格雷納達附屬地發行。
　◇雙簧管（Oboe），西非的獅子山發行。
　◇巴松管（Bassoon，又稱為低音管），特克斯與開口斯發行。

◆ 德國在1973年發行一套社會福利附捐郵票，主題是樂器，其中面值25附加10分的是法國號（French horn）。

　　《彼得與野狼》是流傳於俄羅斯大平原的童話故事，主角是一位名叫彼得的活潑小男孩，他和爺爺一起住在農場，爺爺擔心彼得被出入森林的野狼抓走，所以經常告誡他不可以跑到農場外面的草原去玩。有一天早晨太陽很早就出來，彼得被陽光弄醒了，起床後看到爺爺還在睡覺，於是趕緊打開農場的門，溜到草原，但是忘記將門關好，農場的一隻肥鴨子就跟在他後面走出

來，在草原上閒逛，結果被一隻野狼吃掉了。

彼得看到了雖然很害怕，但是他卻很勇敢地跑回農舍裡拿了一捆繩子爬到樹上，那時有一隻貓想偷抓在樹上的小鳥，彼得就把貓趕到一旁去，十分感激他的小鳥於是決定幫他捕捉野狼，他對小鳥說：「你只需要在野狼的頭上飛，不過你要小心，別讓野狼抓到。」野狼只顧著追小鳥，彼得將繩套從樹上垂下，套住野狼的尾巴，趕緊往上一拉，野狼就懸在半空中，這時一群獵人正好趕到，彼得大喊：「捉到野狼了。」獵人們把野狼的四肢綁起來，倒掛在一根木棍上，爺爺也趕來，看到野狼被抓才放心。

後來大夥兒組成勝利的隊伍，彼得和小鳥在隊伍的最前面，接著是獵人抬著野狼，爺爺和貓跟在後面，一起前往動物園。隊伍中最高興的是小鳥，不停地在隊伍上方歡唱著：「大家快來看，我和彼得捉到了野狼。」爺爺則是邊走邊嘀咕著：「如果小彼得沒捉到野狼，那還得了！」這時傳來一陣怪聲，原來是野狼太急了，將肥鴨生吞到肚子裡，肥鴨發出呱呱叫聲。

◆ 位於東非附近的科摩羅群島在1977年發行一套童話專題郵票，其中面值50法郎的左側是彼得左肩扛著玩具槍露出得意的笑容，右肩停著歡唱的小鳥，右側下方是微笑的肥貓，中間是被獵人吊掛在木棍上的野狼。

◆ 蘇聯在1981年4月23日發行一枚普羅高菲夫（俄文名字C.C.ПРОКОФЬЕВ）誕生90周年紀念郵票，面值4K，圖案是普羅高菲夫的晚年肖像，右下角是高音部記號和do至si音的鋼琴鍵盤。

◆ 蘇聯在1991年4月23日發行一枚普羅高菲夫誕生100周年紀念郵票，面值15K，圖案是普羅高菲夫的晚年側面肖像。

7. 蘇聯時期最具代表性的音樂大師—蕭士塔高維契
（D.D. Shostakovich 1906-1975）

　　1906年9月25日生於聖彼得堡，1975年8月9日於莫斯科去世。

　　蕭士塔高維契著名的《第7號交響曲》作於1941年12月27日，目的是為了鼓舞被包圍的列寧格勒市民和守軍士氣，所以又名《列寧格勒交響曲》，1942年3月5日在邱比雪夫（Kuybishev，現名Samara）初次公演後，樂譜以縮影膠捲（microfilm）空運至美國，1942年7月19日由當時最著名的指揮家托斯卡尼尼指揮國家廣播公司交響樂團（NBC Symphony Orchestra）演奏本曲，錄音後在全美各地電台廣播，蕭士塔高維契的名聲也響遍了全美國。

◆ 蘇聯郵政在1976年9月25日發行一枚蕭士塔高維契誕生70周年紀念郵票，面值6K，右邊是蕭士塔高維契（Д.Д.ШОСТАКОВИЧ）肖像，左邊是《第7號交響曲》樂譜，背景是1941年8月8日至1944年1月27日列寧格勒被德軍包圍期間，在夜晚遭到空襲時用探照燈搜索德國飛機的情景，尖塔是當地的地標：彼得與保羅教堂。

◆ 捷克斯拉夫在1981年3月10日發行一套名人專題郵票，其中一枚面值
1Kčs，紀念俄國作曲家蕭士塔高維契（D.D. Šostakovič）誕生75周
年，圖案是蕭士塔高維契的素描頭像。

СЕРТИФИКАТ
ПОДЛИННОСТИ

CERTIFICATE
OF AUTHENTICITY

Фирма CARTOR SECURITY PRINTING,
Франция, подтверждает,
что почтовый блок,
посвященный
300-летию Санкт-Петербурга,
изготовлен с применением
тиснения золотом в 24 карата.

The company
CARTOR SECURITY PRINTING,
France, certifies that the souvenir
sheet commemorating the 300th
anniversary of Saint Petersburg
was produced with embossed
printing in 24 carat gold.

Алан Деваж
Президент
Генеральный директор
Alain Desvages
President
Director General

Жиль Ле Бо
Директор
Gilles Le Baud
Director

◆ 俄國在2003年發行一款小全張，紀念聖彼得堡（俄文名САНКТ-ПЕТЕРБУРГ）建立300周年，內含一枚面值50盧布的郵票，圖案是騎馬的彼得大帝銅像。位於小全張中央的高尖塔是聖彼得堡最初建立的彼得與保羅城堡，外圍是內瓦（Neva）河，右邊是富麗堂皇的冬宮，上方橢圓形圖內的帆船是聖彼得堡建立300周年的標誌，最上面由左至右是用24K燙印的「300 Лет（年）、飄帶、天使吹長號」。

為了取信於購買大眾，出售時附贈承印公司特地印製一枚確認證明書（CERTIFICATE OF AUTHENTICITY），分別用俄文（左上）及英文（右上）印上證明書內容，內容是「法國喀特證券印刷公司，證明紀念聖彼得堡300周年小全張用24K金以凸版印製」，並有董事長Alain Desvages和董事Gilles Le Baud的簽名。

郵此一說

回歸初始的聖彼得堡

俄羅斯的彼得大帝在1703年5月27日建立聖彼得堡，做為通往歐洲之窗。1914年8月31日蘇聯政府覺得原名太像德文，因而改名為彼得格勒（Petrograd）。1924年1月24日蘇聯國父列寧去世，三天後，為了紀念列寧改名為列寧格勒（Leningrad），此名一直用至1991年。格勒（grad）在俄文裡為都市之意。

1991年9月6日蘇聯解體後，應大多數居民的心聲，才改回最初的原名聖彼得堡（Sankt-Peterburg）。

第八章

長靴半島的音樂家

第八章
長靴半島的音樂家

　　義大利位於歐洲南部，領土包括形狀如長靴的半島和西西里、撒丁尼亞兩大島及附近各島嶼。自西元10世紀起至今，義大利誕生出許多著名的音樂家，尤以歌劇作曲家聞名於世，如羅西尼、威爾第、浦契尼等大師，義大利郵局（POSTE ITALIANE）發行不少有關音樂家的專題郵票，本章即就音樂家的出生年份依序介紹。

1. 五線譜發明者—阿雷佐・桂多
（Guido d'Arezzo 990 or 995-1050）

　　他是現代五線譜的發明人，將音符記號標在一條橫線上或在線的上方與下方，由上而下表示「較高的音」、「普通音」、「較低的音」等三種不同的音，接著增加第二、第三條線，線與線的距離（音程）為三度，兩線之間還可以標上一個音，現今使用的五線譜即按此原則。音符可以記在線上及線與線之間的空隙，確定每個音的高度及兩個相連音間的固定音差，樂譜成為一種捷徑，學習歌曲再也不必仰賴口授，因此阿雷佐・桂多可說是現代音樂發展的基礎奠定者。

◆ 1950年7月29日發行，紀念音樂理論學家、作曲家阿雷佐・桂多逝世900周年（義大利文IX CENTENARIO DELLA MORTE DI GUIDO D'AREZZO），面值20里拉，圖案是桂多左手拿著五線譜的全身像。

2. 教會音樂的理想典範─巴雷斯翠那
（G. Pierluigi Da Palestrina 1525-1594）

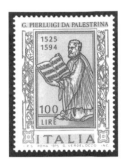

　　他在羅馬擔任過許多間教堂的樂長，作品都非常單純俐落，因此頌詞字句都能吟唱得相當清楚，被認為是教會音樂的理想典範。

◆ 1975年6月27日發行，紀念文藝復興時期最偉大的作曲家巴雷斯翠那誕生450周年，面值100里拉，圖案是巴雷斯翠那雙手捧著五線譜。

3. 最早期的歌劇大師─蒙地威爾第
（Claudio Montiverdi 1567-1643）

　　代表作為1600年上演的《埃屋莉蒂切》（Euridice，即女主角之名），以及1607年在義大利北部的曼多瓦（Mantova）宮廷成功演出的《奧菲羅》（Orfeo，即男主角之名）。這兩齣奠定他歌劇史上最早期大作曲家地位的歌劇，皆取材於希臘悲劇神話《奧菲斯》（Orpheus），而《埃屋莉蒂切》也成為現今留存年代最早的歌劇。

◆ 1967年5月15日發行，紀念蒙地威爾第400周年誕辰，面值40里拉，正中央是蒙地威爾第肖像，右側是《埃屋莉蒂切》，左側是《奧菲羅》。

4. 翡冷翠風琴演奏家─弗雷斯可巴爾第
（Girolamo Frescobaldi 1583-1643）

　　風琴演奏家兼作曲家弗雷斯可巴爾第，門下出現過多位優秀的風琴演奏

家，1628年受麥第奇家族領導人之邀，在文藝復興之都翡冷翠活躍了六年。

◆ 1983年9月14日發行，紀念弗雷斯可巴爾第誕生400周年，面值400里拉。

5. 小提琴演奏大師─柯雷利
（Arcangelo Corelli 1653-1713）

　　他是合奏協奏曲之四樂章形式的創始者，所完成的小提琴演奏法，對後代的演奏者有極大的影響，晚年在羅馬十分活躍。1707年，曾在羅馬拜訪過柯雷利的韓德爾，作品受到柯雷利很深的影響。主要作品包括十二首《合奏協奏曲》（concerti grossi）、十二首《小提琴獨奏奏鳴曲》（solo sonata）、《三重奏奏鳴曲》（trio sonata）等。

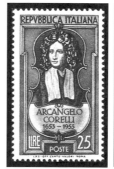

◆ 1953年5月30日發行，紀念小提琴家兼作曲家柯雷利誕生300周年，面值25里拉。

◆ 特里斯特A區的義大利郵局，也在1953年5月30日發行圖案相同的柯雷利誕生300周年紀念郵票，僅加蓋「AMG-FTT」字樣。

郵此一說

　　第二次世界大戰結束後，南斯拉夫佔領位於義大利東北部的特里斯特區域，1947年美國和英國組成聯合軍事政府管理該區，至1954年達成協議，義大利保有海港區和北部（稱為A區），南斯拉夫取得南部（稱為B區）。1947～1954年A區的義大利郵局發行加蓋聯合軍事政府（Allied Military Government，簡寫成A.M.G.）特里斯特自由區域（Free Territory of Trieste，簡寫成F.T.T.）的郵票。

6. 巴洛克聖樂大師─阿雷山德羅‧史卡拉提
（Alessandro Scarlatti 1660-1725）

巴洛克時期作曲家，著名音樂家多梅尼可‧史卡拉提（Domenico Scarlatti, 1685-1757）之父，創造「義大利式序曲」（Italian overture），編作了一大冊的聖樂及約七百首的清唱劇。

◆ 1975年11月14日發行，面值100里拉，主題是阿雷山德羅‧史卡拉提。

7. 威尼斯紅髮神父─韋瓦第（Antonio Vivaldi 1678-1741）

巴洛克時期著名小提琴家、作曲家韋瓦第出生於威尼斯，一生中除了最後幾年旅居各地外，大都活躍於威尼斯。他在1703年成為天主教神父，因為留著一頭紅色長髮，所以綽號「紅髮神父」。

◆ 1975年11月14日發行，面值100里拉，主題是韋瓦第。

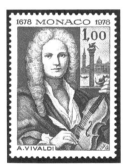

◆ 摩納哥在1978年5月2日發行，紀念韋瓦第誕生300周年，面值1.00法郎，圖案是韋瓦第左手持小提琴、右手拿鵝毛筆的畫像，右上角是威尼斯聖馬可宮前的gondola兩頭尖平底划船。

◆ 墨西哥在1978年12月1日發行韋瓦第年（AÑO DE Vivaldi）航空郵票，紀念義大利的小提琴家與作曲家韋瓦第誕生300周年（III Centenario de su Natalicio），面值4.30披索，圖案是韋瓦第肖像。

8. 英年早逝的天才作曲家—伯歌雷西
（Giovan Battisa Pergolesi 1710-1736）

　　天才作曲家伯歌雷西年僅26就因肺結核英年早逝，不少作品也隨之遺失。但是1733年展現他才華的喜劇型歌劇《女傭是夫人》（原名La serva padrona，英文譯名The Maid as Mistress），至今仍爲義大利人懷念。

◆ 1986年3月15日發行，紀念伯歌雷西逝世250周年，面值2000里拉。（左圖）

◆ 比紹‧幾內亞共和國在1985年8月5日發行一套國際音樂年專題郵票，紀念偉大的音樂家，其中面值20Peso的右上角是伯歌雷西肖像，中間是1734年的雙層鍵盤大鍵鋼琴（double-manual harpsichord），其中值得讀者仔細欣賞的是琴蓋板上華麗的風景畫。（右圖）

9. 驕傲的指揮家—史朋提尼
（Gaspare Spontini 1744-1851）

　　著名歌劇作曲家，他最出名的作品當屬歌劇《純潔貞女》（法文名稱La Vestale，英文名稱The Vestal Virgin），1807年12月12日在巴黎歌劇院初次公演便獲得觀眾一致好評。1821年替柏林編寫慶典曲，之後成爲柏林國民劇院樂團總監督與總指揮。

◆ 1975年11月14日發行，面值100里拉，主題是史朋提尼。

10. 樂思隨地生根的歌劇奇才─奇馬羅沙
（Domenico Cimarosa 1749-1801）

　　他在二十九年的創作生涯中，共編寫了八十齣歌劇，尤其擅長編作喜劇型歌劇。他的習慣是每到一個城市，如有上演歌劇的需要，就新作一齣歌劇，如1781年在拿波里（Napoli）寫了兩齣、在羅馬作了一齣、在托里諾（Torino）完成兩齣。

◆ 1949年12月28日發行，紀念著名歌劇作曲家奇馬羅沙誕生200周年，面值20里拉，右側是象徵歌劇的四弦豎琴。

◆ 特里斯特A區的義大利郵局同在1949年12月28日發行，將原來義大利發行的郵票加蓋紅色的「AMG-FTT」字樣。

11. 教出白遼士的音樂教育家─凱魯碧尼
（Luigi Cherubini 1760-1842）

　　作曲家兼音樂教育家，1795年被任命爲巴黎音樂學院的視察官，1822～1841這二十年擔任巴黎音樂學院的院長，法國名作曲家白遼士就是他的門下高足。

◆ 1977年6月27日發行一套名人專題郵票，共六枚，面值均70里拉，其中一枚的主題是凱魯碧尼。（左圖）

◆ 匈牙利在1985年7月10日發行一套國際音樂年專題郵票，其中面值4 Forint的上方是凱魯碧尼肖像，紀念其誕生225周年，下面是17世紀的低音中提琴、18世紀的中音中提琴、附踏板豎琴。（右圖）

◆ 比紹‧幾內亞共和國在1985年8月5日發行一套國際音樂年專題郵票，紀念偉大的音樂家，其中面值12披索的右上角是凱魯碧尼肖像，郵票的主題是18世紀的低音小提琴和中提琴，最左邊的是裝飾著一位彈豎琴者的中提琴琴頭。

12. 瘋狂小提琴家—帕格尼尼（Niccolo Paganini 1782-1840）

19世紀歐洲最著名的小提琴家，1782年10月27日生於熱諾瓦（Genova），1840年5月27日逝於法國的尼斯（Nice）。

◆ 1982年2月19日發行，紀念帕格尼尼誕生200周年，面值900里拉，圖案是帕格尼尼手夾小提琴的畫像。（左圖）

◆ 摩納哥在1982年11月8日發行，紀念義大利的小提琴家帕格尼尼誕生200周年，面值1.60法郎，圖案為帕格尼尼畫像，背景以小提琴襯底。（右圖）

13. 詼諧歌劇作曲大師—羅西尼
（Gioacchino Rossini 1792-1868）

1792年2月29日生於培札羅（Pesaro），1868年11月13日於巴黎近郊的帕西（Passy）別墅逝世。自1980年起，培札羅每年夏季都會舉辦羅西尼歌劇節。羅西尼一生約寫了四十齣歌劇，其中最成功的就是《塞維利亞的理髮師》（義大利文劇名Il Barbiere di Siviglia，英文譯名The Barber of Seville），其故事發生於18世紀西班牙的塞維利亞城。

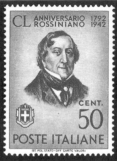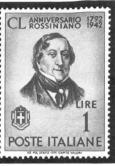

◆ 1942年11月23日發行，紀念義大利最著名的三位歌劇作曲家之一的羅西尼（另外兩位是威爾第和浦契尼）誕生150周年（CL ANNIVERSARIO ROSSINIANO，羅馬數字C代表100、L代表50），一套共四枚，左下角的十字架圖案為當年的義大利國徽，面值25分和30分的是位於培札羅音樂學院的羅西尼坐姿紀念碑，面值50分和1里拉的是羅西尼肖像。

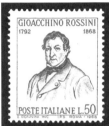

◆ 1968年10月25日發行，紀念羅西尼逝世100周年，面值50里拉，左上角和右上角處分別印有出生年份1792和去世年份1868。

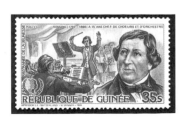

◆ 芬蘭在1973年11月21日發行一枚歌劇在芬蘭100周年（1873-1973）紀念郵票，面值0.60 Markka，圖案是羅西尼的歌劇名作《塞維利亞的理髮師》中的人物，包括理髮師費加羅（Figaro）、喜愛羅西娜的伯爵阿馬威瓦（Almaviva）、女主角羅西娜（Rosina）、羅西娜的監護人巴托婁（Bartolo）醫生，出現於表演台上，郵票上方的芬蘭文「SUOMEN KANSAL-LISOOPPERA」和瑞典文「FINLANDS NATIONALOPERA」即「芬蘭國民歌劇」之意。

◆ 西非的幾內亞共和國配合聯合國宣布1985年為國際青少年之年，在1986年1月21日發行一套紀念郵票，圖案選用年少時有優異表現的世界知名偉人，其中面值35S的是羅西尼，左邊是描繪羅西尼在15歲時指揮合唱團與管弦樂團的情景，法文說明「A 15 ANS CHEF DE CHOEURS ET ORCHESTRE」印在郵票的最上邊。

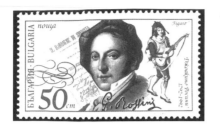

◆ 保加利亞在1992年3月11日發行一枚郵票，紀念義大利最著名歌劇作曲家之一的羅西尼誕生200周年，面值50分，中央是羅西尼肖像，左邊是詼諧歌劇《塞維利亞的理髮師》1816年2月20日在羅馬阿根廷劇院（Teatro Argentina）首演時的海報，右邊是劇中主角──戴捲邊帽、正在彈吉他的理髮師費加羅。

14. 最多產的歌劇作曲家─多尼則提

（Gaetano Donizetti 1797-1848）

　　多尼則提一生共寫出七十多齣歌劇，其中在1818～1843年之間的作品多達六十四部，因此被稱為快筆又最多產的歌劇作曲家，和羅西尼、貝里尼被公認為19世紀初期主導義大利歌劇的三位大師。

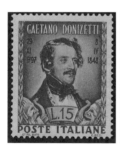 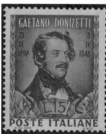

◆ 1948年10月23日發行，紀念名歌劇作曲家多尼則提逝世100周年，面值15里拉，圖案是多尼則提肖像，左側印有出生日期「1797年11月29日」，右側印有去世日期「1848年4月8日」，左下角和右下角是象徵歌劇的面具和豎琴。

◆ 特里斯特A區的義大利郵局同在1948年10月23日發行，將原來義大利發行的郵票加蓋綠色的「A.M.G. F.T.T.」字樣。

15. 影響蕭邦的音樂家─貝里尼

（Vincenzo Bellini 1801-1835）

　　1801年11月3日出生於西西里島東部的海港加塔尼亞（Catania），1835年9月23日因急性腸炎在巴黎近郊的普托（Puteaux）去世。

◆ 1935年9月24日發行一套航空郵資郵票，紀
念著名歌劇作曲家貝里尼逝世100周年，共
五枚，面值25分、50分和60分的圖案相
同，都是天使在彈豎琴；面值1＋1里拉的
是兩位天使拉小提琴表示向貝里尼致上哀悼之意；面值5＋2里拉的是貝里尼的歌劇《夢遊症
女》（La sonnambula，英文譯名The Sleepwaker），1831年3月6日在米蘭的喀卡諾劇院（Teatro
Carcano）首演的舞台佈景。

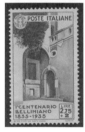

◆ 1935年10月15日發行一套紀念著名歌劇作曲家貝里尼逝世100周年郵票，
共六枚，其中面值20分、30分、50分和1.25里拉的圖案相同，都是貝里尼
畫像；面值1.75＋1里拉的是貝里尼在彈鋼琴；面值2.75＋2里拉的是位於加
塔尼亞的貝里尼故居。

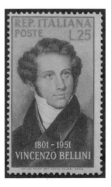 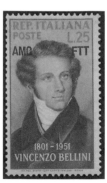

◆ 1952年1月28日發行一枚著名歌劇作曲家貝里尼
誕生150周年紀念郵票，面值25里拉，圖案是貝
里尼畫像。

◆ 特里斯特A區的義大利郵局同在1952年1月28日
發行貝里尼紀念郵票，將原來義大利發行的郵
票加蓋黑色的「AMG FTT」字樣。

◆ 位於義大利中部內陸的獨立共和國聖馬利諾在1985年3月18日發行一套歐羅巴（EUROPA，歐洲郵政電信部長會議，簡稱C.E.P.T）郵票，共兩枚，配合當時的歐洲音樂年，圖案採用著名音樂家。其中面值600里拉的左邊是貝里尼肖像，背景是貝里尼最著名的作品之一：歌劇《諾馬》（Norma）第一幕（No.1）鋼琴部分樂譜，此劇1831年12月26日在米蘭的史卡拉劇院（Teatro alla Scala）初次公演。

◆ 比紹‧幾內亞共和國在1985年8月5日發行一套國際音樂年專題郵票，紀念偉大的音樂家，其中面值4披索的右上角是貝里尼肖像，主題是16世紀的高音中提琴和1820年的附踏板豎琴。

◆ 保加利亞在2001年發行一枚郵票，紀念貝里尼誕生200周年，面值0.25ΛEBA，左邊是貝里尼肖像，右邊是樂譜。

16. 復興義大利歌劇的大師—威爾第
（Giuseppe Verdi 1813-1901）

威爾第在1813年10月10日誕生於隆科爾（Le Roncole），1901年1月27日於米蘭去世。

《阿伊達》（Aida）是威爾第最著名的歌劇作品之一，故事敘述古代埃及的愛情悲劇，埃及法老王親衛隊的隊長雷達枚斯（Radames）率軍戰勝衣索比亞，但愛上成為女奴的衣索比亞公主阿伊達。後來，雷達枚斯將軍機洩漏給阿伊達，被判關入石牢內，而阿伊達也潛入牢中欲與雷達枚斯殉情。

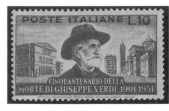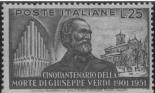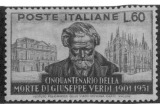

◆ 1951年11月19日發行一套郵票，紀念世界最偉大的歌劇作曲家威爾第逝世50周年，共三枚：
　◇面值10里拉／正中是威爾第戴帽肖像、左邊是帕馬的歌劇院、右邊是帕馬的洗禮堂和天主教堂。
　◇面值25里拉／正中是威爾第肖像、左邊是隆科爾教堂的管風琴、右邊是隆科爾教堂（威爾第受洗的教堂）。
　◇面值60里拉／正中是威爾第雕像、左邊是米蘭的史卡拉劇院(Teatro alla Scala)、右邊是米蘭的天主教大教堂。

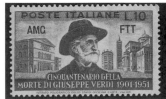

◆ 特里斯特A區的義大利郵局同在1951年11月19日發行威爾第逝世50周年紀念郵票，將原來義大利發行的郵票加蓋黑色的「AMG-FTT」字樣。

◆ 1963年10月10日發行，紀念歌劇作曲家威爾第誕生150周年，面值30里拉，正中央是威爾第浮雕像，襯底的是米蘭的史卡拉劇院內部。

◆ 1978年3月15日發行一套米蘭史卡拉劇院創立200周年紀念郵票，共兩枚：
　◇面值170里拉／史卡拉劇院的正面外觀。
　◇面值200里拉／史卡拉劇院的內部大廳觀眾席。

史卡拉劇院

　　世界上最著名的歌劇院之一，許多義大利著名歌劇作曲家作品都在該劇院舉行初次公演。1872年2月8日威爾第的著名歌劇《阿伊達》在該劇院進行歐洲的初次公演，由威爾第親自指揮，獲得觀眾熱烈讚賞。

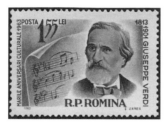

◆ 羅馬尼亞人民共和國在1963年8月10日發行一套世界著名文化人專題郵票，其中面值1.55LEI的是誕生滿150周年的威爾第，左邊是威爾第的名作《阿伊達》第一幕男高音吟唱開頭的樂譜。

◆ 蘇聯郵政在1963年9月10日發行一枚紀念威爾第誕生150周年郵票，面值4K，圖案是威爾第戴帽肖像。

◆ 匈牙利在1967年9月26日發行一套世界著名歌劇專題郵票，每一枚的左下角皆印有象徵歌劇的「面具和豎琴」，其中面值1Ft的是威爾第名作《唐卡羅斯》（Don Carlos）的第四幕第二景：西班牙太子唐卡羅斯之友婁得里歌（Rodrigo）到獄中探視唐卡羅斯（前者）。《唐卡羅斯》的法語版於1867年3月11日在巴黎的帝國音樂院（Académie Impériale de Musique）初次公演，而義大利語版於1884年1月10日在米蘭史卡拉劇院首演。

◆ 蒙古在1981年11月16日發行一套偉大的音樂家郵票，其中面值50分的主題是義大利作曲家威爾第，右邊是歌劇《阿伊達》的一景：「埃及公主迎接雷達枚斯（左）凱旋歸來」。

◆ 保加利亞郵政當局在1985年3月25日配合歐洲音樂年發行一套歐洲著名音樂家專題郵票，共六枚，面值皆為42分，其中一枚的主題是威爾第（保加利亞文名字ДЖ. ВЕРДИ），僅發行十八萬套。

◆ 埃及（1958年埃及與敘利亞共同組成「聯合阿拉共和國」，簡稱UAR）在1969年11月15日發行一枚郵票，面值20M，紀念埃及的開羅歌劇院（Cairo Opera House）創立100周年（1869-1969），左邊是開羅歌劇院的正面外觀，右邊是威爾第為開羅歌劇院落成而作的歌劇《阿伊達》，在開羅歌劇院

上演的第二幕第二景「凱旋慶典」表演台全景。《阿伊達》原本要在1869年11月1日開幕時舉行初次公演，因為受到法國與普魯士戰爭（Franco-Prussian War，1870年7月19日至1871年5月10日）的影響，延到1871年12月24日，而開幕大戲也因此改為威爾第的另一名作《弄臣》。

◆ 埃及阿拉共和國（1971年改名ARAB REPUBLIC OF EGPYT）在1971年12月23日發行一枚航空郵寄郵票，面值110M，紀念世界著名歌劇《阿伊達》初次公演100周年，圖案是劇中阿伊達凱旋的一景：「前導的埃及士兵以喇叭吹奏凱旋進行曲」，右上角有《凱旋進行曲》樂譜的開頭部分。

◆ 1987年埃及（EGPYT）為了振興觀光事業，於是在Giza的古蹟——人頭獅身雕像前公演世界著名歌劇《阿伊達》，以吸引歐美各國愛好歌劇的觀光客。為配合宣傳，當年9月21日發行一款小全張，面值30P.，圖案是燈光照向駕著馬拉的戰車率軍凱旋歸來的雷達枚斯，背景是金字塔，最左側是持槍與盾牌的埃及士兵，右下是彈豎琴的女伶。本小全張的最大特色是中心圖案的四周印有古代埃及的象形文字。

◆ 1999年埃及再度於Giza的人頭獅身雕像前公演《阿伊達》，並為了國際宣傳而發行一款航空郵寄用郵票，面值125P.，左邊是女伶彈豎琴，右邊是人頭獅身雕像及金字塔。當年公演共有一千位藝術工作者參與。

17. 跨世紀的歌劇大師—浦契尼
（Giacomo Puccini 1858-1924）

1858年12月22日誕生於義大利中北部的路卡（Lucca），1924年11月29日於比利時的布魯塞爾去世，葬於米蘭。

《杜蘭朵公主》（Turandot）是浦契尼的最後一部歌劇，但他未能寫完本劇樂譜便過世，最後的二重唱和最後一場戲是由他的學生阿爾法諾根據他留下來的三十六頁草稿寫成。本劇於1926年4月25日在米蘭的史卡拉劇院初次公演。

浦契尼去世時只寫到第三幕柳兒為了保護心愛的太子而用刀自刎的場面。初次公演當夜，歌劇進行到人們哀悼柳兒殉情的場面時，托斯卡尼尼悄

悄地放下指揮棒，轉身面向觀眾說：「大師到此停筆。」（義大利語「Qui il Maestro finí」，英語「Here the Maestro finished」）當夜爲了紀念浦契尼，歌劇只演到此處，遮幕就緩緩降下，全劇完整演出從第二夜才開始。

◆ 1958年7月10日發行，紀念歌劇作曲家浦契尼誕生100周年，面值25里拉，圖案是浦契尼的《波希米亞人》（La Bohème）第一幕「在屋頂的樓閣」。本劇1896年2月1日在義大利西北部大都市托里諾的王家劇院（Teatro Regio）初次公演，由年輕的托斯卡尼尼指揮。

◆ 1974年8月16日發行，紀念著名歌劇作家浦契尼逝世50周年，面值40里拉，圖案是浦契尼肖像，左下方有一隻蝴蝶，右上方是浦契尼的著名歌劇《馬儂·雷斯可》（Manon Lescaut）的女主角「馬儂」。《馬儂·雷斯可》是浦契尼的第三齣歌劇，也是第一齣獲得廣大迴響的成功歌劇，1893年2月1日在托里諾的王家劇院初次公演。

◆ 摩納哥1983年11月9日發行，紀念著名歌劇作家浦契尼誕生125周年，面值3.00法郎，圖案是浦契尼肖像，背景是浦契尼的著名歌劇《蝴蝶夫人》（原名Madama Butterfly，英文爲Madame Butterfly），左邊是蝴蝶夫人、緊跟著蝴蝶夫人的侍女鈴木以及當和尚的叔叔，右邊是美國海軍上尉平克頓（B. F. Pinkerton）和夫人凱特

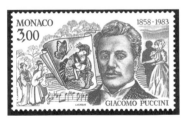

（Kate Pinkerton）。肖像左方是最後一幕：「蝴蝶夫人抱著她和平克頓生的寶寶」，圖案設計者在蝴蝶夫人的背後加了一隻蝴蝶。本劇於1904年2月17日在米蘭的史卡拉劇院初次公演。

◆ 奧地利在2003年7月24日發行，面值0.55歐元，宣傳聖馬嘉蕾特歌劇節表演（Opernfestspiele St. Margarethen），主題選用浦契尼的最後名作《杜蘭朵公主》。

18. 布拉姆斯的推薦──布所尼（F. B. Busoni 1866-1924）

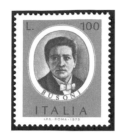

　　布所尼年輕時在維也納受到布拉姆斯的賞識，推薦他到萊比錫深造，他的主要作品包括鋼琴協奏曲和歌劇。

◆ 1975年11月14日發行，面值100里拉，主題是布所尼。

19. 浪漫樂派大師──奇雷亞（Francesco Cilea 1866-1950）

　　義大利著名歌劇作曲家及音樂教師。

◆ 1975年11月14日發行，面值100里拉，主題是奇雷亞。

20. 20世紀最偉大的指揮家之一──托斯卡尼尼 （Artuto Toscanini 1867-1957）

　　生於1867年3月25日，卒於1957年1月16日，1898年在米蘭開始指揮生涯，曾指揮不少著名歌劇的初次公演。1937年接掌美國國家廣播公司交響樂團（NBC），留下大量錄音。托斯卡尼尼有著驚人的記憶力，他每次指揮都是背譜演出。他的聽力奇佳，能聽清每個聲部的細節。他的宗旨是力求忠實原著，追求完美。

◆ 義大利在1967年3月25日發行，紀念著名指揮家托斯卡尼尼誕生100周年，面值40里拉，圖案是托斯卡尼尼指揮的神情。

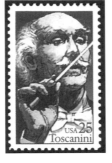

◆ 美國在1989年3月25日發行，紀念著名指揮家托斯卡尼尼，面值25分，圖案是托斯卡尼尼晚年指揮的神情。

◆ 位於西非的尼日共和國在1982年3月8日發行一枚紀念著名指揮家托斯卡尼尼逝世25周年，面值120法郎，圖案是托斯卡尼尼晚年指揮的神情，圖案設計者巧妙地以反白線條描繪一支提琴穿插於雙手與頸部之間。

21. 浦契尼的得意門生─阿爾法諾

（Franco Alfano 1875-1954）

著名鋼琴家、作曲家，他最為人所知的，就是在1926年完成著名歌劇作家浦契尼生前的未完之作《杜蘭朵公主》樂譜稿，補完部分的演奏時間約15分鐘。

◆ 1975年11月14日發行，面值100里拉，主題是阿爾法諾。

第九章
法國的音樂家

第九章
法國的音樂家

　　法國的正式國名是法蘭西共和國（REPUBLIQUE FRANÇAISE，簡寫爲
RF）。本章將按出生年份依序介紹法國著名的音樂家。

1. 凡爾賽宮廷樂派大師—盧利
（Giovanni Battista Lulli 1632-1687）

　　1632年11月28日生於義大利的翡冷翠，1661年受到法國國王路易十四的
恩寵，被任命爲皇家樂隊總監，因而歸化成法國公民，1687年3月22日於法國
去世。

◆ 法國在1956年11月10日發行一套紀念曾旅居法國的世界偉人郵票，
　其中面值12法郎的圖案是凡爾賽宮廷樂派的作曲家盧利肖像。

◆ 法國在1970年10月17日發行一套法國歷史系列專
　題郵票，共三枚，面值均爲0.45法郎，其中一枚
　的圖案是法國國王路易十四（LOUIS XIV）肖
　像，背景是富麗堂皇的凡爾賽宮。

◆ 摩納哥在1985年5月23日發行一套歐洲郵政電信部長會議郵票，共
兩枚，其中一枚面值3.00法郎的圖案是盧利（JEAN-BAPTISTE
LULLY）翻樂譜。

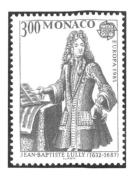

2. 巴洛克的大鍵琴家─庫普蘭
（François Couperin 1668-1733）

　　巴洛克時期最具代表的法國作曲家、大鍵琴演奏家。

◆ 法國在1968年3月23日發行一套附捐郵票，共兩枚，其中一枚面值0.30＋0.10法郎（售價0.40
法郎，郵資0.30法郎，附捐0.10法郎），紀念庫普蘭誕生
300周年，左邊是其肖像，右邊是17、18世紀的鋼琴、小
提琴、中提琴、大提琴。

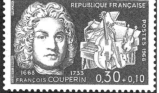

3. 巴洛克最好的管風琴大師─拉摩
（Jean-Philippe Rameau 1683-1764）

　　法國巴洛克晚期作曲家，1745年成為法國國王路易十五的宮廷作曲家，
在當時是出名的音樂理論家和歌劇作曲家。

◆ 法國在1953年7月9日發行一套附捐郵票，其中一枚面值15＋4法郎，
主題是拉摩。

4. 浪漫樂派的先行者─白遼士（Hector Berlioz 1803-1869）

　　1803年12月11日生於法國東南部、里昂（Lyon）與格雷諾伯（Grenoble）間的聖安德雷（La Côte-Saint-André）小鎮，1869年3月8日於巴黎去世。

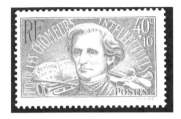

◆ 法國在1936年11月16日發行一套附捐郵票，附捐款項「做為救濟失業的用腦知識分子」（POUR LES CHOMEURS INTELLECTUELS，以弧形襯於背景上方），因為發行當年世界經濟不景氣，腦力階級中的藝術家失業人數大增。其中面值40＋10分（售價50分，40分是郵資，10分是附捐數額）的主題是著名作曲家白遼士，左下方是樂譜、單簧管、號管及提琴弓，右下方是小提琴。

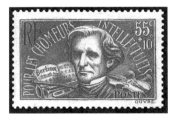

◆ 法國在1938年6月9日發行一套附捐郵票，其中面值55＋10分（售價65分，郵資55分，附捐10分）的主題是著名作曲家白遼士，左下方是樂譜、單簧管、號管及提琴弓，右下方是小提琴。

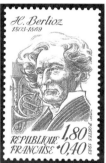

◆ 法國在1983年1月22日發行一枚附捐郵票，面值1.80＋0.40法郎（售價2.20法郎，郵資1.80法郎，附捐0.40法郎），圖案是白遼士肖像，左下方是法國號和中音喇叭。

◆ 摩納哥在1969年4月26日發行一套白遼士逝世100周年紀念郵票，共十枚，其中九枚的圖案選用白遼士的著名戲劇傳奇（légende dramatique）《浮士德的天譴》（La damnation de Faust）。本劇1846年12月6日在巴黎喜劇院（Opera Comique）初次公演，1893年5月18日以歌劇型式在摩納哥的蒙地卡羅歌劇院上演。（右頁）

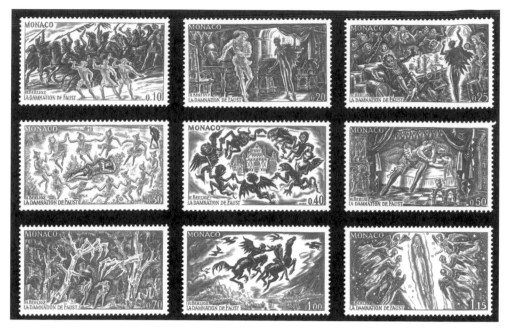

◇面值0.10法郎／選自第一部第三景（全劇之第三景）：浮士德看到匈牙利的軍隊經過，前導三位吹號手奏出《匈牙利進行曲》。此曲即為《拉科齊進行曲》（Rakoczy March），白遼士在匈牙利聽到這首民謠後非常感動，於是將它改編成管弦樂曲而插入本劇。

◇面值0.20法郎／選自第二部第二景（全劇之第五景）：「在浮士德的書房」，魔鬼梅菲斯特（Mephistopheles）現身，呼叫浮士德的名字，浮士德大驚，趕緊問：「你是何人？」

◇面值0.25法郎／選自第二部第三景（全劇之第六景）：「在萊比錫酒店裡」，許多年輕學生在飲酒作樂，魔鬼梅菲斯特說他也要唱歌。

◇面值0.30法郎／選自第二部第四景（全劇之第七景）：「在易北河畔」，浮士德變成英俊的青年躺在草坪上，魔鬼梅菲斯特為了使浮士德的夢更加精采，於是呼叫妖精們圍著進入夢鄉的浮士德跳舞。

◇面值0.40法郎／選自第三部第四景（全劇之第十二景）：魔鬼梅菲斯特呼喚奇形怪狀的鬼火精靈們圍著跳舞，此時的管弦樂曲稱為《鬼火小步舞曲》（Minuet of will-o'-the wisps），正中央是馬格麗特（Marguerite）的住家。

◇面值0.50法郎／選自第三部第五景（全劇之第十三景）：浮士德與馬格麗特在夢境中相會。

◇面值0.70法郎／選自第四部第二景（全劇之第十六景）：左下方是森林與洞穴，浮士德對大自然祈願，魔鬼梅菲斯特現身告知浮士德被罰入地獄。

◇面值1.00法郎／選自第四部第四景（全劇之第十八景）：魔鬼梅菲斯特和浮士德騎著黑馬奔向地獄，怪鳥哀鳴。

◇面值1.15法郎／選自第四部第六景（全劇之第二十景，最後一景）：天使將馬格麗特迎接至天堂，天使合唱：「來啊！馬格麗特，地上罪孽已消失，歡喜啊，你已得赦。」

◇面值2.00法郎（航空郵資）／位於摩納哥的白遼士紀念碑，背景是摩納哥海港，碑中刻著《浮士德的天譴》劇中人物造型，「SES ADMIRATEURS」、「ERIGE SOUS LE REGNE DE S.A.S. LE PRINCE ALBERT 1er」即「敬仰者」、「由阿爾伯特一世領主（摩納哥元首的稱呼）執政時建立」之意。

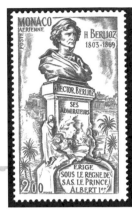

郵此一說

阿爾伯特一世（Albert I）

　　生於1848年11月13日，逝於1922年6月26日，執政期間為1889年9月10日至1922年6月26日。他是一位聞名世界的海洋學家，並熱心推展各項科學與文藝建設、活動。

◆ 摩納哥在1979年11月12日發行一套蒙地卡羅歌劇院建立100周年（1879 OPERA DE MONTE-CARLO 1979）紀念郵票，其中面值3.00法郎的圖案是蒙地卡羅歌劇院正面外觀，左上方是建築設計師葛尼爾（Charles Garnier）肖像。

◆ 摩納哥在1987年11月16日發行一枚紀念白遼士的安魂曲《殁者之彌撒》（LA MESSE DES MORTS）完成150周年（1837-1987）紀念郵票，面值5.00法郎，正中央是白遼士肖像，左側上方是生者祈禱、下方是過世者下地獄的情景，右邊是天使吹號奏樂迎接高升天堂者。

5. 法國近代歌劇開拓者—古諾
（Charles Gounod 1818-1893）

1818年6月17日生於巴黎，1893年10月18日於聖克勞（Saint-Cloud）去世。

父親是一位畫家，母親是一位鋼琴演奏家，從小由母親教導彈鋼琴。曾就讀巴黎音樂學院，1839年以清唱劇《費迪南》（Ferdinand）得到「羅馬大獎」（Grand Prix de Rome）。一生共寫了十三齣歌劇，其中以1859年首演的《浮士德》（Faust）及1867年首演、根據莎士比亞名作改編的《羅密歐與茱麗葉》（Roméo et Juliette）最爲著名，對其後法國的歌劇影響深遠。直至1944年爲止，《浮士德》已上演兩千次。

在樂曲方面以宗教音樂爲主，最著名的《聖母頌》（Ave Maria）流傳至今，經常成爲歐美各國在重要紀念慶典中由當代知名歌唱家演唱的指定曲。

◆ 法國在1944年2月14日發行一枚附捐郵票，面值1.50＋3.50法郎（售價5法郎，郵資1.50法郎，附捐3.50法郎），紀念作曲家古諾逝世50周年。

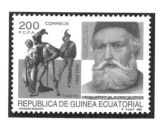

◆ 幾內亞共和國在1993年發行一枚郵票，紀念古諾逝世100周年，面值200法郎．，右邊是古諾晚年肖像，左邊選自歌劇《浮士德》（西班牙文劇名FAUSTO）中的情節：浮士德牽著馬格麗特。

6. 詼諧諷刺歌劇大師—奧芬巴哈
（Jacques Offenbach 1819-1880）

奧芬巴哈是德裔猶太人，原名雅各·威也那（Jakob Wiener），1819年6月20日生於德國的科隆（Cologne），1880年10月5日於巴黎去世，享年61歲。1833年就讀巴黎音樂學院學習大提琴和作曲，同時也在巴黎喜劇院中擔任樂

師。1849年奧芬巴哈出任法國劇院（Theatre Français）樂團指揮，同時開始他的歌劇創作生涯。1855年他開始經營「巴黎的音樂喜劇院」（Bouffes Parisiens），演出自己的歌劇作品，這些劇作音樂輕快優美，劇本荒誕不經，用意在於諷刺當時法國貴族階級的奢侈糜爛生活。

奧芬巴哈最初推出歌劇《兩位盲人》（Les deux Aveugles），接著是《奧爾菲在地獄》（Orphée aux enfers），這兩齣的首演雖未成功，仍為奧芬巴哈建立了名聲。他的名作還有《美麗的海倫》（La Belle Hélène）、《巴黎人的歡樂》（Gaieté Parisienne）、《格羅絲坦女大公》（La Grande Duchesse de Gerolstein）等，活潑的劇情和優美動聽的曲調，加上獨特的諷刺性，是奧芬巴哈作品的特殊風格，一直受到大眾歡迎。

他的最後一齣歌劇《霍夫曼的故事》（法文劇名Les Contes d`Hoffmann，英文劇名Tales of Hoffmann），取材於德國浪漫派作家霍夫曼（E. T. A. Hoffmann, 1776-1822）的小說，奧芬巴哈畢生最大的願望就是看到這部傾全力之作上演，不料事與願違，這齣名作在他逝世四個月後，才於1881年2月10日在巴黎的喜劇院正式演出，但廣為流傳，至今仍是世界各大劇院經常演出的戲碼。

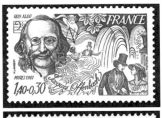

◆ 法國在1981年2月14日發行，紀念作曲家奧芬巴哈逝世100周年，面值1.40＋0.30法郎（售價1.70法郎，郵資1.40法郎，附捐0.30法郎），左邊是奧芬巴哈肖像，中間是小愛神正要用弓箭射一對熱戀中的男女。

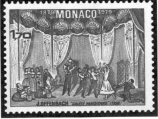

◆ 摩納哥在1979年11月12日發行一套蒙地卡羅歌劇院建立100周年紀念郵票，其中面值1.70法郎的主題是奧芬巴哈的名作《巴黎人的歡樂》。

◆ 羅馬尼亞人民共和國在1964年1月20日發行一套羅馬尼亞著名歌劇演唱家專題郵票，面值1.55 LEI的左下方是歌唱家雷歐納德（Nicolas Leonard, 1886-1928）的肖像，右上方是雷歐納德扮演霍夫曼的劇照。

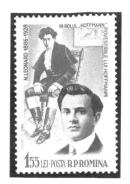

7. 法國的音樂神童─聖桑
（Camille Saint-Saëns 1835-1921）

　　有「法國音樂神童」（如同莫札特）之稱的著名作曲家聖桑，1835年10月9日生於巴黎，3歲時就能將鋼琴彈得很精準，5歲時作曲，10歲時在公開的演奏會表演，13歲就讀巴黎音樂學院，16歲創作第一首交響曲。聖桑的作品超過三百部，包括四首交響詩、十三齣歌劇，其中以歌劇《參孫與大莉拉》（Samson et Dalila）最爲著名。1921年12月16日因肺炎病逝於北非阿爾及爾（Algiers）。

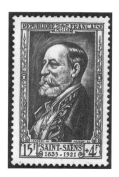

◆ 法國在1952年10月18日發行一套附捐郵票，其中面值15＋4法郎（售價19法郎，郵資15法郎，附捐4法郎）的主題是聖桑。

◆ 摩納哥在1972年1月18日發行一枚作曲家聖桑逝世50周年紀念郵票，面值0.90法郎，左邊是聖桑肖像，右邊是歌劇《參孫與大莉拉》最後一幕：「大力士參孫如願得到上帝所賜神力，將神殿支柱拉垮，與三千多名非利士人同歸於盡」。

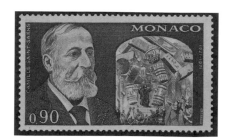

「參孫拉垮神殿」的出處

見《舊約聖經》士師記第14章至第16章：

「被上帝揀選的以色列大力士參孫領導以色列人反抗殘暴的非利士人，非利士人發覺無法以武力制伏參孫，於是施展美人計，唆使妖姬大莉拉誘騙參孫，並探知參孫的神力來源是他從出生一直未剪的頭髮，於是趁參孫熟睡時剃掉他的頭髮。失去神力的參孫被抓，成為推大石臼的牢囚。當非利士人祭神之日來臨，參孫被帶到神殿嘲弄，他祈禱懇求上帝再賜神力，最後他用雙手拉垮神殿支柱，與三千多名非利士人同歸於盡。」

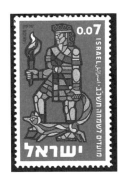

◆ 以色列在1961年8月21日發行一套猶太曆新年（5722年）郵票，其中面值0.07 Shekel的圖案是「大力士參孫右手舉火把、左手抓住狐狸尾巴」。

「參孫抓狐狸」的出處

見《舊約聖經》士師記第15章第4節：

「於是參孫去捉了三百隻狐狸，將狐狸尾巴一對一對的捆上，將火把捆在兩條尾巴中間。」

8. 讓卡門成為最有名的蕩婦—比才

（Georges Bizet 1838-1872）

　　1838年10月25日生於巴黎，父親是聲樂老師，母親是鋼琴家。生於音樂世家的比才，音樂大分很早就被發掘，4歲開始學習鋼琴，10歲就進入巴黎音樂院隨古諾學習作曲，1855年完成第一首交響曲，19歲榮獲羅馬大獎，因而得以前往羅馬留學，直到22歲（1860年）。

　　第一齣歌劇作品為《採珠者》（Les Pêcheurs de perles），完成於1863年，1875年完成生平中最偉大的傑作歌劇《卡門》(Carmen)。但《卡門》1875年3月3日在巴黎的喜劇歌劇院初次公演時並不是很受歡迎，聽眾覺得太過於激情；三個月後，1875年6月3日，比才便因心臟病去世，享年僅37歲。他一生中除了編作歌劇，也譜寫了幾首管弦樂作品，其中1872年的《阿萊城姑娘》（L'Arlesienne）一直受到大眾的喜愛。

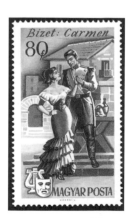

◆ 法國在1960年6月11日發行一套附捐郵票，其中面值0.30＋0.10法郎（售價0.40法郎，郵資0.30法郎，附捐0.10法郎）的左邊是比才肖像，右邊是比才的兩大名作《阿萊城姑娘》及《卡門》樂譜封面、扇子和鈴鼓。

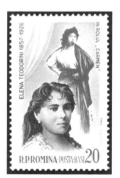

◆ 羅馬尼亞人民共和國在1964年1月20日發行一套羅馬尼亞著名歌劇演唱家專題郵票，面值20 BANI的左下方是女歌唱家投多莉妮（Elena Teodorini, 1857-1926）肖像，右上方是投多莉妮扮演卡門的劇照。（左圖）

◆ 匈牙利在1967年9月26日發行一套世界名歌劇專題郵票，每一枚的左下角皆印有象徵歌劇的「面具和豎琴」，其中面值80f的是比才的《卡門》第二幕第十七場：士官唐荷西（Don José）對吉普賽女郎卡門表達衷心愛慕之意而唱出《花之頌》。（右圖）

◆ 法國在1970年2月14日發行一套附捐郵票，其中面值0.40＋0.10法郎（售價0.50法郎，郵資0.40法郎，附捐0.10法郎）的右邊是小說《卡門》原作者梅理美（Prosper Merimee, 1803-1870）肖像，中間是鬥牛場，左邊是盛裝打扮的卡門。

郵此一說

《卡門》的原創者——梅理美

　　梅理美是一位劇作家、歷史學家及短篇小說大師，對於西班牙語、英語、俄語等各種語言的文學有極大興趣，創作《卡門》的靈感源自1830年遊歷西班牙時，從招待他的女伯爵那裡聽到一則「西班牙黑幫老大殺死情婦」的傳聞而改編，完成於1846年。1853年他的美麗女兒成為法國王后，梅理美因此得以出入宮廷並當上議員。

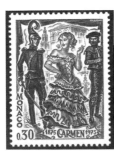 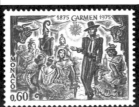 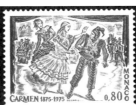 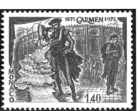

◆ 摩納哥在1975年5月13日發行一套歌劇《卡門》初次公演100周年紀念郵票，共四枚，圖案選自《卡門》中的情節：
　◇面值0.30法郎／第一幕：唐荷西和卡門相見。
　◇面值0.60法郎／第二幕：在吉普賽酒店裡。
　◇面值0.80法郎／第三幕：在走私集團的巢穴裡爭吵。
　◇面值1.40法郎／第四幕：唐荷西和卡門在塞維利亞的鬥牛場。

◆ 馬拉加西民主共和國在1988年10月28日發行一套音樂家專題郵票，其中面值270 FMG的是紀念比才誕生150周年，圖案為「卡門與唐荷西」（CARMEN ET DON JOSE）最後一景：「在鬥牛場唐荷西用刀刺死卡門」，右上方是作曲者比才的肖像。

9. 法國最有影響力的歌劇作曲家—馬斯奈 （Jules Massenet 1842-1912）

　　1842年5月12日生於法國的Montaud，1912年8月13日於巴黎去世。

　　11歲就讀巴黎音樂學院，1863年以清唱劇《David Rizzio》得到羅馬大獎，1878年受聘為巴黎音樂學院的作曲教授。一生作品包括神劇、大合唱曲、交響樂曲以及約兩百首歌曲，並寫了四十四齣歌劇。

◆ 法國在1942年6月22日發行一枚紀念作曲家馬斯奈誕生100周年郵票，面值4法郎，圖案是馬斯奈肖像。

◆ 摩納哥在1979年4月30日發行一套蒙地卡羅歌劇院建立100周年紀念郵票：
◇面值1.00法郎／馬斯奈的著名歌劇《聖母院的獻藝者》（Le Jongleur de Notre-Dame）情景：「獻藝者在聖母像前表演把戲」。本劇於1902年2月18日在蒙地卡羅歌劇院初次公演。
◇面值1.50法郎／馬斯奈的著名歌劇《唐吉軻德》（Don Quichotte）情景：「老騎士唐吉軻德和隨從騎馬向風車挑戰」。本劇於1910年2月19日在蒙地卡羅歌劇院初次公演。

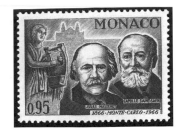

◆ 摩納哥在1966年4月30日發行一套蒙地卡羅市建立100周年
（1866‧MONTE-CARLO‧1966）紀念郵票，其中面值
0.95法郎的左邊是彈豎琴的吟遊詩人，中間是馬斯奈肖
像，右邊是聖桑。

10. 法國國民樂派創始人─佛瑞
（Gabriel Fauré 1845-1924）

　　1845年5月12日生於法國南部的帕米耶（Pamiers）鎮，1924年11月4日於
巴黎去世。父親擔任師範學校校長，佛瑞因此得以在師範學校附屬教堂學習
音樂。佛瑞9歲時舉家移居巴黎，在涅得梅耶（Niedermeyer）學校學習音
樂，除了精研文藝復興與巴洛克時期音樂外，曾追隨音樂大師聖桑學習鋼琴
與浪漫樂派後期作品，並與聖桑共同創立法國國民樂派。畢業後的佛瑞在巴
黎各大教堂擔任風琴手與合唱團長，並持續創作，直到1870年的普法戰爭才
暫時中斷了他的音樂事業。戰後佛瑞成為母校的教師，他的名聲在巴黎音樂
界越來越響亮。

　　1896年佛瑞受聘為巴黎音樂學院（Conservatoire de Paris）作曲教授，
1905年被任命為巴黎音樂學院院長，由於教學成效卓越，因此造就許多音樂
人才，包括：拉威爾（Maurice Ravel, 1875-1937）、羅傑─杜卡斯（Jean
Roger-Ducasse, 1873-1954）、柯克蘭（Charles Koechlin, 1867-1950）、史密特
（Florent Schmitt, 1870-1958）、恩內斯古（Georges Enescu, 1881-1955）等。

◆ 法國在1966年6月25日發行一套附捐郵票，其中面值0.30＋0.10法郎（售價0.40法郎，郵資0.30法郎，附捐0.10法郎）的右邊是佛瑞晚年肖像，左邊是佛瑞唯一的歌劇《培內樂普》（Penelope，出自希臘傳奇故事）的樂譜，以及男主角尤里西斯（Ulysses）與為尤里西斯守節二十年的恩妻女主角培內樂普，本劇於1913年3月4日在蒙地卡羅歌劇院初次公演。

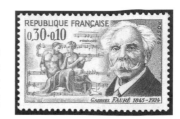

◆ 摩納哥在1966年4月30日發行一套蒙地卡羅市建立100周年紀念郵票，其中面值1.30法郎的左邊是象徵音樂的女樂神左手持直笛，中間是佛瑞肖像，右邊是佛瑞的得意高徒拉威爾。

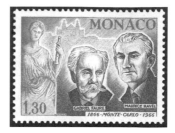

11. 印象樂派大師─德布西

（Claude Debussy 1862-1918）

　　1862年8月22日生於「在拉耶的聖日爾門」（St. Germain-en-Laye），1918年3月25日於巴黎去世。

　　《培雷亞與梅莉桑德》是德布西唯一一部歌劇，也是他的最大傑作，1902年4月30日在巴黎喜劇歌劇院初次公演。劇情敘述一個虛構王國「阿雷蒙得」（Allemonde）的王子培雷亞，愛上同父異母之兄哥勞（Golaud）的妻子梅莉桑德，兩人幽會被哥勞發現，最後哥勞用刀刺死培雷亞，卻也刺到梅莉桑德，梅莉桑德因而不治去世。

◆ 法國在1939年6月5日發行一套為救濟失業用腦知識分子的附捐郵票，其中面值70＋10分（售價80分，郵資70分，附捐10分）的左邊是德布西肖像，右邊是1892～1894年的舞劇音樂作品《牧神的午後前奏曲》（Prélude à "L'après-midi d'un faune"）中牧神在吹笛的幻境圖。

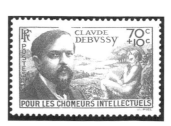

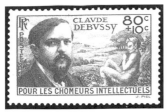

◆ 法國在1940年11月12日發行一套附捐郵票，其中面值80＋10分（售價90分，郵資80分，附捐10分）的圖案與上一枚相同。

◆ 西非的多哥共和國在1967年4月15日發行一套聯合國教育科學文化組織成立20周年紀念郵票，共七枚，其中面值20法郎的左上方是該組織的標記，左側是演奏用大鋼琴，中間是附踏板豎琴，右側是德布西肖像。

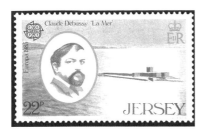

◆ 位於英國與法國海峽間的澤西島（JERSEY）在1985年4月23日發行一套歐羅巴郵票，共三枚，其中一枚面值22便士的圖案是德布西在1905年完成的管弦樂傑作《海》（La Mer），右邊是澤西島附近海上的一座小城堡，左邊是德布西肖像。

◆ 日本在1963年10月6日發行一枚國際文通週間（INTERNATIONAL LETTER WRITING WEEK）郵票，面值40圓，圖案選用日本名畫家葛飾北齋（1760-1849）繪於1831年前後的著名浮世繪版畫《富嶽三十六景》之《神奈川沖浪裡》，此畫曾做為德布西的管弦樂傑作《海》總譜的封面。此畫令觀者彷彿置身小舟隨波起伏，仰望浪頭、遠眺富士山，波濤中載浮載沈的小舟，就是當時房總地區（現在的千葉縣）用來運送新鮮魚貨的運輸船。

◆ 馬拉加西民主共和國在1988年10月28日發行一套音樂家專題郵票，其中面值350FMG的主題是歌劇《培雷亞與梅莉桑德》（PELLEAS ET MELISANDE），右上方是作曲者德布西的肖像，紀念德布西逝世70周年。

12. 管弦樂的魔術師－拉威爾

（Joseph-Maurice Ravel 1875-1937）

　　1875年3月7日生於靠近西班牙邊境的Ciboure，1937年12月28日於巴黎去世。

　　拉威爾作於1928年的管弦樂名曲《波麗露》（Boléro，四分之三拍子的西班牙舞曲），以兩段主旋律重複九次，速度一次比一次快，並逐次加入各種樂器增強力道，最後在達到激烈的高潮時戛然停止。這種由簡單韻律演變出各種樂器聲響的複合效果，讓知名俄國作曲家史特拉汶斯基聽了讚不絕口，因而尊稱拉威爾為「管弦樂的魔術師」。

◆ 法國在1956年6月9日發行一套附捐郵票，其中面值15＋5法郎（售價20法郎，郵資15法郎，附捐5法郎）的主題是拉威爾。

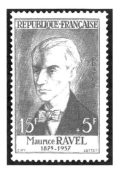

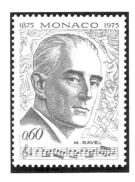

◆ 摩納哥在1975年11月12日發行一枚紀念拉威爾誕生100周年郵票，面值0.60法郎，圖案是拉威爾肖像，右邊由上至下分別是彈豎琴、吹直笛、吹長笛、拉小提琴的女樂神，左邊由上至下是吹牧笛的女樂神、彈鋼琴，最下邊是拉威爾的管弦樂名曲《波麗露》樂譜開頭的三小節。

第十章
羅馬尼亞的音樂家

第十章
羅馬尼亞的音樂家

最具羅馬尼亞精神的音樂天才―恩內斯古
（Georges Enescu 1881-1955）

　　1881年8月19日生於羅馬尼亞的利維尼（Liveni），1955年5月4日於巴黎去世。父親是希臘東正教的祭司，4歲起開始學小提琴，7歲時入維也納音樂學院，12歲就讀巴黎音樂學院，拜馬斯奈、佛瑞為師學習作曲與和聲學，16歲發表《羅馬尼亞詩曲》（Romanian Poème）。1899年巴黎音樂學院畢業時得到小提琴演奏的最大獎，接著開始演奏家的生涯，之後成為現代英國最著名小提琴家曼紐恩（Yehudi Menuhin）的小提琴指導老師。

　　1901～1902年寫了最具羅馬尼亞民族音樂代表性的《羅馬尼亞狂想曲》（Romanian Rhapsodies），1908年首演時由恩內斯古親自指揮。1922年1月2日在紐約的卡內基音樂廳第一次指揮自己的作品《羅馬尼亞狂想曲》，接著在費城、華盛頓、波士頓、底特律等大都市指揮樂團，1937～1938年曾指揮過紐約愛樂交響樂團（New York Philharmonic）。第二次世界大戰結束，羅馬尼亞被共產黨統治，恩內斯古就不再回祖國，而一直留在巴黎活躍。

◆ 羅馬尼亞人民共和國在1956年12月29日發行一套恩內斯古誕生75周年（75 ANI DE LA NASTERE）紀念郵票，共兩枚：
◇面值55 BANI／恩內斯古5歲時持小提琴的畫像。
◇面值1.75 LEI／恩內斯古年輕時的肖像。

◆ 羅馬尼亞人民共和國在1961年9月5日發行一枚第二屆恩內斯古音樂節（AL II LEA FESTIVAL GEORGE ENESCU）紀念郵票，面值3 LEI，右邊是恩內斯古拉小提琴的神韻，左邊是恩內斯古的《小提琴與鋼琴的第3號奏鳴曲》樂譜手稿。

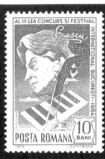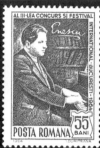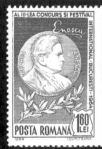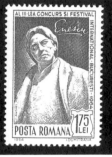

◆ 羅馬尼亞郵政在1964年9月4日發行一套第三屆布古雷斯提國際音樂節與音樂比賽（AL III LEA CONCURS SI FESTIVAL INTERNATIONAL‧BUCURESTI）紀念郵票，共四枚：
◇面值10 BANI／恩內斯古肖像、小提琴頭頸部、鋼琴的鍵盤。
◇面值55 BANI／恩內斯古彈鋼琴的神韻。
◇面值1.60 LEI／布古雷斯提國際音樂比賽的獎牌（恩內斯古浮雕像）。
◇面值1.75 LEI／恩內斯古雕像。

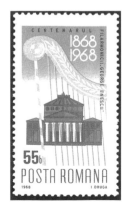

◆ 羅馬尼亞郵政在1968年10月20日發行一枚恩內斯古愛樂交響樂團創立百周年（CENTENARUL FILAMONICII- GEORGE ENESCU-）紀念郵票，面值55 BANI，圖案是豎琴和布古雷斯提歌劇院。該樂團創立於1868年，原名布古雷斯提管弦樂團，恩內斯古曾於1921年擔任樂團指揮與音樂總監，1952年改名為恩內斯古愛樂交響樂團。

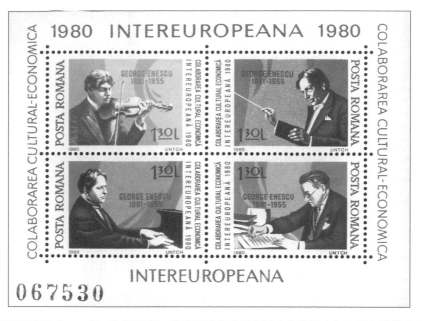

◆ 羅馬尼亞郵政在1980年5月6日發行一款宣揚歐洲各國經濟文化協同合作及紀念音樂家恩內斯古逝世25周年小全張，內含四枚郵票，圖案是音樂家恩內斯古的各種神情，分別是左上：拉小提琴、左下：彈鋼琴、右上：指揮、右下：作曲寫譜。

◆ 羅馬尼亞郵政在1981年9月20日發行一套紀念著名音樂家專題郵票，其中面值40 BANI的是紀念恩內斯古誕生100周年，圖案是恩內斯古中年肖像。

◆ 羅馬尼亞郵政在1995年5月5日發行一枚紀念恩內斯古逝世40周年郵票，面值960 LEI，圖案是恩內斯古中年肖像。

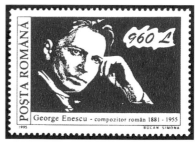

第十一章
美國的音樂家

第十一章
美國的音樂家

美國在1940年發行一套著名作曲家專題郵票，1940年5月3日發行1分、2分兩種，5月13日發行3分、5分兩種，6月10日發行10分一種。下面即依此套郵票分別介紹美國著名音樂家。

1. 美國民歌之王—佛斯特
（Stephen Collins Foster 1826-1864）

1826年7月4日出生於匹茲堡東邊的一個小鎮Lawrenceville，20歲時在一家書商工作，1848年寫出了一首美國人相當熟悉的《噢！蘇珊娜》（Oh! Susanna），這首歌後來成為美國共和黨人士在集會必唱之歌曲。1851年創作了著名的《扳揪琴的鈴聲》（Ring, Ring de Banjo!）及當時新移民和遊子最喜歡唱的《家鄉的老友》（Old Folks at Home，或稱為Swanee River 史瓦尼河）。

1860年隻身前往紐約，憶起當年妻子珍妮家中之黑僕，而寫下《老黑爵》（Old Black Joe），此曲成為之後南北戰爭期間黑奴的精神支柱。佛斯特一生創作了兩百多首歌曲，包括因思念其妻珍妮而作，後來成為世界名曲的《美麗的夢仙》（Beautiful Dreamer，或譯為《夢中佳人》），他的作品中有一大部分採用黑人歌謠的旋律。1864年1月13日因連日持續發高燒不退，無法起床，在沒人照顧的情況下意外去世，死時才37歲，當時身上只有美金38分錢。佛斯特至今仍然廣受歡迎的著名歌謠，除前述五首外，尚有：《康城賽馬》（Camptown Races, 1850）、《馬莎永眠地泉下》（Massa's in de Cold Ground,

1852）、《我的肯塔基故鄉》（My Old Kentucky Home, Good-Night, 1853）、《老狗拖累》（Old Dog Tray, 1853）、《金髮的珍妮姑娘》（Jeanie With the Light Brown Hair, 1854）等。

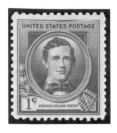

◆ 面值1分／美國民歌之王—佛斯特。

2. 進行曲之王—蘇沙（John Philip Sousa 1854-1932）

1854年11月6日生於華盛頓（Washington, D.C.），1932年3月6日於賓州（Pennsylvania）的雷定（Reading）去世，葬於華盛頓的國會公墓（Congressional Cemetery）。10歲起學習小提琴與和聲學，16歲即指揮樂隊在劇場和影院中演出，1880～1892年曾任美國海軍陸戰隊軍樂隊隊長、美國海軍樂隊總指揮，四次率自己組織的樂隊赴歐洲巡迴演出。一生創作為數不少的軍樂曲和輕歌劇、歌曲等，因而被尊稱為「進行曲之王」（The March King）。他所作的進行曲中，最著名的有：《永遠的星條旗》（The Stars and Stripes Forever!，1896）、《棉花大王》（King Cotton, 1895）、《雷神》（The Thunderer, 1889）、《華盛頓郵報》（The Washington Post, 1889）、《忠誠進行曲》（Semper Fidelis, 1888）等，其中在1931年被美國國會訂為國家進行曲的《永遠的星條旗》是蘇沙的代表作，寫於1896年聖誕節，此曲充分展現銅管樂隊「聲勢浩大」的功能，尤其是大喇叭，使聽者感覺「氣勢磅礡」與「情緒高昂」，所以在軍隊行進時演奏此曲頗能激勵士氣。

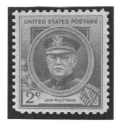

◆ 面值2分／進行曲之王—蘇沙。

◆ 美國郵政在1997年8月21日發行面值32分的特種郵票，紀念
《永遠的星條旗》進行曲初次演奏100周年紀念。配合在威斯康
辛州密爾瓦基市舉辦1997年美國全國郵展的開幕式，美國郵政
舉行《永遠的星條旗》進行曲郵票的發行儀式。圖案設計者在畫面上描繪一名臉部神韻頗似
蘇沙的小喇叭手，和一名穿著1897年軍樂隊制服、敲著大鼓的軍樂隊員，背景是美國的國旗
星條旗，最下面印有《永遠的星條旗》進行曲原文歌名「The Stars and Stripes Forever!」。

3. 多才多藝的大提琴名家—賀伯特
（Victor Herbert 1859-1924）

1859年2月1日生於愛爾蘭的都柏林，1924年5月26日於紐約去世。

在德國的司徒加特音樂學院（Stuttgart Conservatory）受過音樂訓練，
1886年和歌劇女高音的妻子移民到美國，擔任大都會歌劇院（Metropolitan
Opera）的首席大提琴家，1898～1902年擔任匹茲堡交響樂團（Pittsburgh
Symphony）指揮。主要成名作品是輕歌劇，共編作四十多齣。

1914年2月13日賀伯特和蘇沙等幾位好友在紐約市成立美國作曲者、作
者與出版者協會（American Society of Composers, Authors, and Publishers），
宗旨為保障作曲者、作者與出版者以智慧財產權為主的各
項權益。

◆ 面值3分／賀伯特。

◆ 美國在1964年10月15日發行，紀念美國作曲者、作者與
出版者協會（ASCAP）成立50周年，面值5分，圖案是
桂冠繞著琵琶、吹號、樂譜以及橡枝葉。

◆ 位於南非的賴索托在1986年5月1日發行一套郵票，紀念
紐約市的自由女神像佇立100周年，其中面值1M的右邊
是賀伯特正面肖像，左邊是自由女神像。

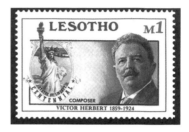

4. 為美國藝術家創建樂園—麥克道威
（Edward A. MacDowell 1860-1908）

　　麥克道威的鋼琴演奏技巧精湛，所以擁有多首著名的鋼琴獨奏曲、協奏
曲。麥克道威為了能專心作曲，1896年在美國東北部的新罕普夏州（New
Hampshire）彼得小鎮（Peterborough）購買避暑別墅，麥克道威去世後即安
葬於此。之後，他的賢淑太太將此地擴大成一個藝術家園區（Artist
Colony），提供藝術家創作時所需的好環境，至今超過五千名的藝術家曾在此
受到照顧，創作出不少偉大的音樂、文學作品。園區內共有三十一間獨立的
工作室，加上起居室、辦公樓、歷史建築等，
總計四十一間建築，平常提供約二十位藝術家
住宿，佔地相當寬廣，環境非常幽雅寧靜。

◆ 面值5分／麥克道威。

5. 輕鬆歌曲鋼琴家—尼文（Ethelbert Nevin 1862-1901）

美國輕鬆歌曲及鋼琴曲作曲家，1862年11月25日生於美國賓州的Edgeworth，1901年2月17日於康州的新港New Haven去世。

◆ 面值10分／尼文。

6. 美國現代樂派大師—葛希文
（George Gershwin 1898-1937）

1898年9月26日生於紐約的布魯克林區，父母親是來自聖彼得堡的俄籍猶太移民，1937年7月11日於紐約去世。1931年為電影《我為你歌唱》（Of Thee I Sing）配樂，成為第一個榮獲普立茲獎（PULITZER PRIZE）的音樂作品。

黑人民俗歌劇《波基與貝絲》（Porgy And Bess，或譯為《乞丐與蕩婦》）是葛希文最知名的作品之一，曾被改編為電影。此劇的故事發生在三〇年代的美國南卡羅來納州查爾斯頓（Charleston）貧民區，某天，黑人漁民們一如往常唱歌跳舞消磨夏夜時光，碼頭搬運工克朗（Crown）和女友貝絲也前來一同歡樂，但克朗因酒醉神智不清，和漁民發生糾紛，並殺死其中一人後逃走，貝絲怕受到牽連而躲到唯一肯收容他的波基家中。

波基是一個跛腳的好心乞丐，他替貝絲趕走糾纏不休的克朗。後來，不甘心的克朗又去糾纏貝絲時，波基殺死了克朗，而遭到警方逮捕。此時，欲趁虛而入的毒販告訴貝絲，波基此番必定劫數難逃，貝絲在絕望中只好跟隨毒販前往紐約。沒想到波基安然歸來，鄰居告訴他貝絲已被毒販誘拐到紐約後，波基下定決心要去紐約找回他的摯愛，鄰居則由衷祝福他能如願。

◆ 摩納哥在1998年發行一枚紀念美國著名作曲家葛希文誕
生100周年郵票，面值7.50法郎，左邊是葛希文肖像，中
間是一位黑人樂師正在吹小喇叭，右邊是青年男女唱歌
跳舞的情景，下面是葛希文的爵士樂譜。

◆ 美國在1993年發行一套在紐約百老匯上
演的音樂劇與民俗歌劇（BROADWAY
MUSICAL & FOLK OPERA）專題郵
票，面值均為29分，其中一枚的主題是
葛希文的黑人民俗歌劇《波基與貝絲》。

◆ 馬拉加西民主共和國在1988年10月28日發行一套音樂
家專題郵票，其中一枚面值550FMG，圖案是1924年
美國著名作曲家葛希文正在譜寫《藍色狂想曲》
（RHAPSODY IN BLUE）的神情，下面是鋼琴的鍵
盤，圖案設計者用藍色做為畫面底色，襯托出圖案中
的主題《藍色狂想曲》，就平面設計而言實在是一件
配色切題的佳作。

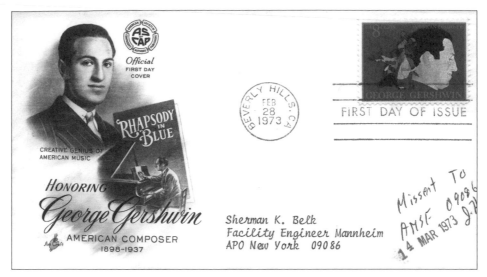

◆ 美國在1973年2月28日發行一枚紀念美國作曲家喬治‧葛希文誕生75周年郵票，面值8分，
右邊是葛希文肖像，左邊是葛希文作於1935年的黑人歌劇《波基與貝絲》中擁抱跳舞、跪
著吟唱的情節。

圖為美國作曲者、作者與出版者協會發行的首日封，蓋有加州比佛利山（BEVERLY
HILLS，即好萊塢）郵局的發行首日郵戳，首日封左上方是葛希文，肖像下方印有「美國
音樂的創作天才」（CREATIVE GENIUS OF AMERICAN MUSIC），以及《藍色狂想曲》
與葛希文作曲時左手彈鋼琴、右手寫譜的情景。

參考資料

I. 音樂家及歌劇 (Musicians and Operas)

1. THE WORLD'S GREAT OPERAS

（Published by THE MODERN LIBRARY 1959）

2. 歌劇欣賞解說全集

（主編：劉志雄／出版：愛樂書店 1967年）

3. illustrated book of GREAT COMPOSERS

（Published by SOUTHWATER 2004）

4. WIKIPEDIA, the free encyclopedia http://www.wikipedia.org/

II. 集郵 (Philately)

1. Encyclopedia of Music Philately

（Published by The American Topical Association 1963）

2. CREATORS AND WORKS MUSIC WORLD OF STAMPS

（Published by The American Topical Association 1975）

3. 四角い500の旅人たち 音樂切手世界めぐり

（飯島恒雄著／新編集社編／新編集社發行／現代出版販售 1986年）

4. MICHEL Briefmarken-Katalog Deutschland 1984〔德文版德國郵票
目錄〕

（SCHWANEBERGER VERLAG GMBH・MÜCHEN）

5. MICHEL Europa-Katalog-Ost 1996/1997〔德文版東歐郵票目錄〕

（SCHWANEBERGER VERLAG GMBH・MÜCHEN）

6. Leuchtturm Deutschland Briefmarken-Katalog 1997〔德文版德國郵票目錄〕

（LEUCHTTURM ALBENVERLAG GMBH & CO.）

7. SCOTT STANDARD POSTAGE STAMP CATALOGUE〔英文版世界各國標準郵票目錄〕

（Published by Scott Publishing Co. 2005）